독일
미술가와
걷다

**독일 미술가와 걷다**
나치 시대 블랙리스트 예술가들이
들려주는 삶의 이야기

**초판 1쇄 인쇄일** 2017년 7월 1일
**초판 1쇄 발행일** 2017년 7월 5일

**지은이** 이현애

**발행처** 마로니에북스
**등록** 2003년 4월 14일 제2003-71호
**주소** (03086) 서울특별시 종로구 대학로 12길 38
**대표** 02-741-9191
**편집부** 02-744-9191
**팩스** 02-3673-0260
**홈페이지** www.maroniebooks.com

ISBN 978-89-6053-488-9(03600)

# 독일
# 미술가와
# 걷다

이현애 지음

나치 시대 블랙리스트 예술가들이
들려주는 삶의 이야기

마로니에북스

"독일인은 구름을 사랑하며,
선명하지 않고 생성하는 중이며
어렴풋하고 축축하며 가려진 모든 것을 사랑한다."

프리드리히 니체, 『선악의 저편』, 244

목 차

이 책의 시작은 5년 전으로 거슬러 올라간다. 독일에 있는 여러 도시와 미술관을 거닐다가 좋은 예술가들의 이야기를 한데 모아 다뤄보고 싶다는 생각에서 이 책을 구상했다. 독일은 우리에게 철학과 음악, 축구와 자동차, 맥주와 소시지의 나라로서 익숙하다. 하지만 독일 미술 하면 캐나다 음식만큼이나 머릿속에 얼른 떠오르는 게 없을 터이다. 이 책은 우리에게 아직은 낯선 독일 미술가들의 자취를 그들이 활동했던 도시와 대표작을 소장한 미술관에 연결하여 독자가 직접 찾아가 볼 수 있도록 안내한다. 이와 함께 그들의 삶과 창작에 관련된 이야기를 일기, 편지, 대화 등을 통해 들려준다.

독자에게 맨 처음 읽히는 프롤로그는 가장 나중에 쓰인다. 그러므로 책을 마치기 전까지 몰랐던 사실이 앞자리에 실린다. 처음에는 익숙한 것을 낯설게 보고, 낯선 것을 익숙하게 볼 줄 아는 좋은 예술가들에게 주목했을 따름이다. 쓰고 보니 또 다른 공통점이 보였다. 그들은 대부분 '순수한 독일 문화'를 해친다는 이유로 나치 시대에 '블랙리스트 예술가'로 지목되어 창작의 자유를 침해받거나 문화 예술계에서 배제당하는 수모를 겪었다.

집필하는 내내 '그들'의 이야기가 왜 지금 여기에서 쓰여야 하는지 묻고 또 물었다. 다른 나라의 지나간 역사가 아니라 내가 사는 사회에서 벌어진 사건임을 알았을 때 책의 윤곽이 잡혔다. 나치는 길들여지지 않는 눈을 두려워했으며, 그 두려움을 다스리고자 블랙리스트를 작성했다. 부당한 살생부는 언젠가 삶의 이야기로 다시 쓰인다. 이 책이 그 증거다.

올해는 콜비츠 탄생 150주년이다. 안 그래도 뒷자리가 7로 끝나는 해에는 주목할 만한 국제 미술 전시 두 가지가 한꺼번에 열려 독일로 미술 여행을 떠나기에 안성맞춤이다. 《카셀 도쿠멘타》는 5년마다, 《뮌스터 조각 프로젝트》는 10년마다 개최된다. 두 전시는 2년마다 열리는 비엔날레보다 긴 호흡으로 각도를 달리하여 미술의 위치를 짚어내고 방향을 제시한다. 이 책의 마지막 장에서 밝혔듯이 《카셀 도쿠멘타》는 나치의 블랙리스트 작성을 반성하며 탄생한 만큼 역사적 의미도 크다. 여기에 더하여 루터가 일으킨 종교개혁이 500돌을 맞이하는 해이므로 2017년 독일 여행은 독일어가 일으킨 혁명의 의미도 되새겨줄 터이다.

미술은 걸어야 읽히는 예술이다. 책이 접힌 것이라면, 그림

은 펼쳐진 것이다. 문학을 비롯하여 음악과 영화는 관람자에게 앉기를 권하지만, 건축이나 회화와 조각은 특정 장소에 펼쳐져 있기에 걷기를 청한다. 이 그림에서 저 그림으로 걸음을 옮길 때, 우리가 사는 사회는 다르게 읽힌다. 이 책은 그 읽기와 걷기 체험을 기록한 서평이자 기행문이다. 미술가가 자기 느낌과 생각을 담아서 펼쳐낸 그림을, 미술사가는 자신의 언어로 거두어 책으로 접어낸다. 이 접힌 것을 기꺼이 펼쳐줄 독자에게 어떤 말로 반가움을 표현할까? 그들은 좋은 예술가의 눈을 지녔으리라.

서울에서

이현애

# 독일과 독일인 미술가

## 구름처럼 변신해온 독일

한국어로 독일獨逸은 도이칠란트Deutschland의 앞 음절을 일본인들이 한자로 음역한 데서 비롯한다. 독일이란 한국인 관습대로 읽은 한자음 국명이며, 독일어 뜻과 상관은 없다. 도이칠란트라는 말은 유럽에서 15세기부터 쓰였으며, 본래 독일어Deutsch를 말하는 사람들이 사는 나라Land를 뜻했다. 독일어가 모어母語인 독일인들은 중부 유럽에 여러 크고 작은 나라를 세웠지만, 이 나라들을 통합하는 중앙 정부는 오래도록 없었다. 도이칠란트가 하나의 민족국가를 뜻하기까지는 수백 년이 필요했다.

이를테면 칸트Immanuel Kant, 1724~1804는 오늘날 독일을 대표하는 철학자로서 유명하다. 하지만 그가 평생 살았던 쾨니히스베르크는 당시 프로이센 왕국에 속했고, 1871년 독일인이 통일을 이룬 후부터 제2차 세계대전에서 패전할 때까지 독일령이었으나, 오늘날에는 러시아 영토로서 이름도 칼리닌그라드로 바뀌었다. 좁혀서 보자면 칸트는 독일을 대표하는 철학자라기보다 독일어를 쓴 독일인 철학자라고 불러야 정확하다. 미술가도 마찬가지다. 예컨대 '독일의 국민 미술가'[1]로 손꼽히는 뒤러Albrecht Dürer,

1471~1528 나 프리드리히Caspar David Friedrich, 1774~1840 또한 독일어
를 사용한 독일인 미술가라고 불려야 마땅하다. 그들에게는 대표
할 하나의 민족국가가 없었으므로 국민이라는 자각도 없었다.

그런데 프리드리히에게는 뒤러가 상상하지 못했던 큰 그
림이 한 장 있었다. 이 낭만주의 화가는 중부 유럽에 없던 '상상
의 공동체'를 마음속에 그렸다. 공동체는 상상하는 바에 따라서
다르게 그려졌고, 오늘날 우리에게 익숙한 민족국가nation-state
로서 발명되기에 이르렀다. 이러한 상상과 발명은 프랑스 대혁
명 직후에 일어난 정치적 반동에서 비롯되었다. 철학자 아렌트
Hannah Arendt, 1906~1975도 『전체주의의 기원』에서 밝혔듯이 나폴
레옹Napoleon Bonaparte, 1769~1821이 보여준 정복욕과 서유럽 제국
주의 국가들 간에 벌어진 팽창 의지는 독일인들로 하여금 통일
된 민족국가를 지어내는 데 바람을 넣었고, 급기야 민족사회주
의National Socialism, 즉 나치즘의 깃발을 휘날리며 유럽 정복에 나
서도록 만들었다.

세계사의 지도와 달력에는 여러 독일이 구름처럼 일어났다
스러지고 다시 그려졌다. 1871년 처음 하나된 민족국가로서 등
장한 '도이치 제국'은 군사 강국 프로이센이 프랑스와 신성을 벌
여 이긴 후 오스트리아를 배제하고 만든 '작은 독일'이다. 1914년
제1차 세계대전이 일어나자 제국은 무너졌고, 1919년 '바이마르
공화국'이 출범하여 독일에서 처음으로 민주적 의회주의를 실험
했다. 1933년 히틀러Adolf Hitler, 1889~1945가 총리에 임명되자 공화

국은 사라졌다. 히틀러가 이끈 나치는 신성 로마 제국 및 도이치 제국의 전통을 계승한다는 의미에서 '제3제국'을 세웠고, 오스트리아와 합병하여 '큰 독일'을 꿈꾸었다. 나치 독일은 제2차 세계대전 패배와 함께 무너졌으며, 1949년 동과 서로 분단되었다. 분단된 독일은 1990년 재통일을 이루었으니, 현재의 '독일연방공화국'은 30년도 채 안 된 젊은 국가이다.

## 낭만주의 시대의 블랙리스트

이 책은 흔히 독일의 국민 미술가로 불리는 뒤러를 따로 다루지 않는다. 반면, 프리드리히는 낭만주의 시대의 민족주의자로서 간략하게나마 다룰 필요가 있다. 그의 삶과 예술은, '독일적'이라는 평가가 시대와 장소에 따라서 얼마나 달라질 수 있는지를 보여준다.

프리드리히는 독일인들이 프랑스에 수모를 당하던 시대에 살았다. 그들은 느슨하나마 신성 로마 제국의 보호를 받아왔지만, 천 년 동안 명맥을 유지해온 제국이 프랑스군의 공격으로 해체되자 울타리를 잃고 말았다. 1806년 10월 예나 전투에서 프로이센마저 패배하자 이듬해 엘베 강 근처의 영토 일부가 프랑스에 넘어갔다. 드레스덴에 머물던 프리드리히는 전쟁 통에 형편이 어려워지자 고향으로 향했고, 피난길에 〈눈 속의 고인돌〉을 구상했다. 한겨울을 견뎌내는 참나무와 고인돌은 외세의 침략에 저항하며 해방과 독립을 희망하는 독일인을 상징한다. 루

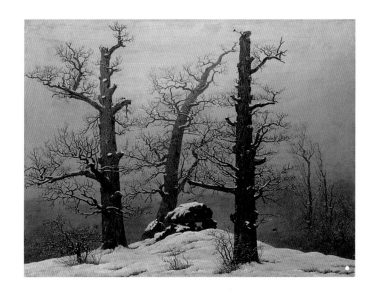

● 프리드리히, 〈눈 속의 고인돌〉, 1807년경, 캔버스에 유화, 61.5×80㎝, 드레스덴, 근대거장미술관
●● 프리드리히, 〈바닷가의 수도사〉, 1808~1810년, 캔버스에 유화, 110×171.5㎝, 베를린 국립미술관

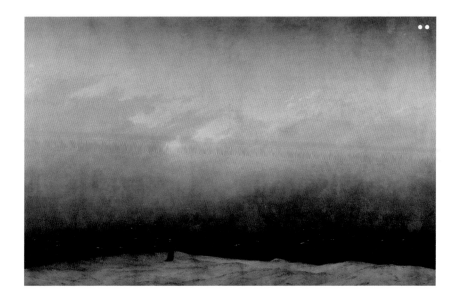

터교도였던 화가에게 미술은 종교적 행위였으며, 종교와 예술은 세속 정치와 분리되지 않는 일이었다.

프리드리히는 동북부 발트해 근처 그라이프스발트에서 태어났다. 이 항구 도시는 스웨덴 영토였다가 1815년 프로이센으로 재편되었다. 그는 고향을 그리워했고, 그림으로도 숱하게 그렸다. 〈바닷가의 수도사〉는 낭만주의 회화의 절정을 보여준다. 화가 자신이 남긴 말에 따르면, 한 사람이 깊은 생각에 잠겨서 해변을 걷는데, 갈매기가 소리를 지른다. "마치 광포한 바다에 감히 다가갈 생각을 하지 말라며 그에게 경고하려는 듯이."[2] 바다는 프리드리히에게 그리움Sehnsucht을 말한다. 독일어로 그리움은 말 그대로 보고Sehen 싶어서 미치는 병Sucht이다. 프리드리히는 무엇이 그토록 그리웠을까?

"당신 또한 아침부터 저녁까지, 저녁부터 한밤중까지, 생각하고 또 생각하겠지만, 아무리 그래도 당신은 '가보지 못한 저 너머 세계'를 알 수가 없지요. 아무런 근거도 알 수가 없지요! …… 마침내 분명히 알고 이해함은 믿음 안에서만 보이고 인식될 터이니, 그것은 거룩한 징벌입니다."[3]

신학자 루터Martin Luther, 1483~1546가 성서를 읽고 또 읽으면서 알아냈듯이, 걷기를 좋아했던 프리드리히는 걷고 또 걸으면서 깨달았다. 이 세계의 질서에 아무런 근거가 없음을. 익숙한 세계가 언제까지고 지속되어야 할 근거는 없으며, 아무도 '가보지 못한 저 너머 세계'가 그려지지 말아야 할 근거도 없음을. 낮

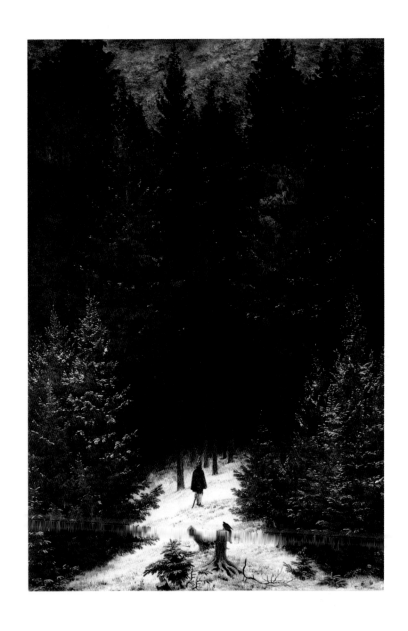

프리드리히, 〈숲속의 기마병〉, 1813~1814년경, 캔버스에 유화, 65.7×46.7㎝, 개인 소장

선 세계를 향한 그리움은 근거를 알 수 없는 믿음임을. 프리드리히는 그림 속 허공에 구름을 그려 먼 세계를 향한 그리움을 표현한다.

1813년 프로이센은 라이프치히 전투에서 나폴레옹을 격퇴하고 해방을 맞았다. 이듬해 드레스덴도 프랑스 점령에서 벗어났다. 프리드리히는 1814년 드레스덴에서 해방을 기념하여 열린《애국미술 전시회》에 〈숲속의 기마병〉을 출품했다.[4] 말을 잃은 프랑스 기마병이 컴컴한 숲 앞에서 꼼짝 못하고 서 있다. 숲은 적의 침입을 막아내는 거인처럼 보인다. 강인한 독일인을 숲으로 그려낸 사례는 또 있다. 동시대를 살았던 그림 형제도 1812년 펴낸『어린이와 가정을 위한 동화』에서 숲을 즐겨 무대로 삼았다. 그림 형제가 쓴 동화와 프리드리히가 그린 그림은 고난에 맞서는 독일인을 숲에 견주었다.[5] 프리드리히는 비슷한 시기에 해방 전쟁에서 전사한 군인들을 위해 추모비도 구상했다. 그러나 그가 기다린 '민중의 봄'은 오지 않았다. 프리드리히는 1814년 지인에게 편지를 보냈다.

"우리가 군주의 신하로 남는 한, 무언가 위대한 일은 일어나지 않을 거예요. 목소리를 내지 못하는 민중에게 그것을 느끼고 존중하는 일은 허락되지 않을 테지요."[6]

프리드리히의 예측은 맞았다. 1815년 지배자들이 빈에 모여 유럽을 재편하면서 복고와 반동을 일으켜 독일인의 독립 및 해방 의지를 날려버리기 시작했다. 그럼에도 프리드리히는 목소리

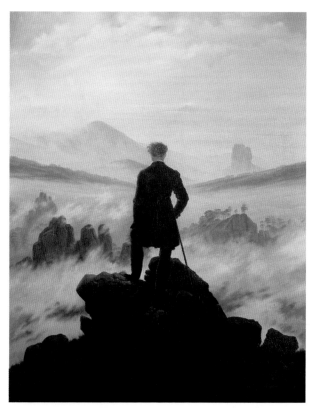

프리드리히, 〈짙은 안개 속의 나그네〉, 1817년경, 캔버스에 유화, 94.8×74.8㎝,
함부르크 쿤스트할레

내기를 멈추지 않았다. 〈짙은 안개 속의 나그네〉가 그 증거 중 하
나다. 한 사람이 산에 올라 저편에 눈길을 준다. 구름이 떠다니
며, 안개가 일렁인다. 구름과 안개는 수백 년 전에도 흘러 다녔
을 터이고, 보는 사람의 위치에 따라서 다르게 보였으리라.

　화가는 인물을 등지게 하여 그리움을 표현한다. 그는 쉴 새
없이 모양을 바꾸는 구름을 바라보며 '가보지 못한 저 너머 세

계'를 그리워한다. 믿음이 붓을 쥐고 낯선 세계를 펼친다. 화가는 등 뒤로 돌아가서 자기가 그려낸 세계 안에 들어 있는 자기를 바라본다. 그림 안에서 화가는 주체로 탄생하는바, 주체는 자연과 대화를 나누며 자기 위치를 파악한다. 자기가 어디에 있는지 알아야 어디로 가야 할지도 알게 되리라. 그러나 프리드리히는 아무 데도 갈 수가 없었다.

프리드리히는 낡은 세계가 저물고 새로운 세계가 오기를 간절히 바랐다. 하지만 유럽은 경찰국가로 거듭나고 말았다. 1819년 우파 진영에 속한 극작가가 암살당하자, 프로이센과 오스트리아 지배자들은 카를스바트에 모여 반대 세력을 통제하기로 결의했다. 이로써 서적 검열, 교육 감시, 교사 해임, 학생 단체 해체, 일부 신문의 보도 통제가 이어졌다. 이는 1930년대 나치즘과 1950년대 매카시즘에 비견될 만한 블랙리스트 작성의 선례다. 이처럼 엄혹한 시절에 프리드리히는 〈달을 바라보는 두 남자〉를 그렸다. 그는 '가보지 못한 저 너머 세계'를 여전히 그리워했고, 그리움을 표현하지 않고서는 견딜 수가 없었다.

뿌리를 드러낸 참나무 너머로 달빛이 밤을 밝힌다. 옷은 인물의 정체를 알려준다. 왼쪽 인물은 프리드리히의 제자로서 나폴레옹 점령기에 독일인이 착용한 시민군 군복을 입었으며, 곁에 자리한 화가 자신은 고대 게르만 스타일인 펑퍼짐한 모자와 헐렁한 망토를 걸쳤다. 어떤 동료 화가가 드레스덴에 들렀다가 그림 속 두 사람이 한밤중에 뭘 하는 거냐고 묻자 프리드리히는

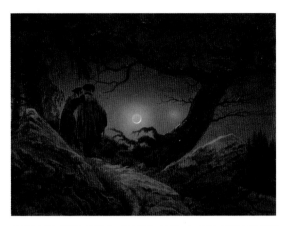

프리드리히, 〈달을 바라보는 두 남자〉, 1819~1820년, 캔버스에 유화,
35×44㎝, 드레스덴, 근대거장미술관

"민중을 선동하기 위해서 음모를 꾸미는"[7] 중이라고 말했다. 음
모는커녕 그리움일 뿐이었지만, 바이에른 왕국의 수석화가는 그
의 농담에 웃지 못했다.

　프리드리히는 괴로운 말년을 보냈다. 친하게 지내던 동료 화
가가 산책 중에 피살을 당했고, 기대했던 드레스덴 미술 아카데
미 교수직은 주어지지 않았으며, 그림도 거의 팔리지 않았다. 프
리드리히는 1840년 세상을 떠났고, 그를 기억하는 사람의 수도
줄어들었다.

## 독일적인 미술가?

한동안 잊혔던 프리드리히가 다시 불려 나온 때는 1930년대 나
치 시대였다. 그는 음모를 꾸미는 독일인이 아니라 민족 정체성

을 드높이는 '독일적인 미술가'로서 호명되었다. 히틀러가 낭만주의 회화를 좋아했음은 잘 알려져 있다. 여기에서 몇 번이고 반복해서 되새겨야 할 것은, 프리드리히의 그림이 나치즘을 불러일으킨 게 아니라 나치가 이데올로기 선전 도구로서 낭만주의 예술을 악용했다는 사실이다. 니체Friedrich Nietzsche, 1844~1900의 철학이 나치즘으로 왜곡되었듯이 말이다. 이 때문에 현대 독일인들은 탈脫나치화 과정을 거치면서 나치가 선정한 화이트리스트 작가들을 외면하기에 이르렀다.

색안경 없이 프리드리히와 니체를 보는 일은 오히려 독일 밖에서 가능했다. 1960년대 프랑스인들은 니체가 남긴 책을 읽어 현대철학에 새로운 장을 열었으며, 1936년 독일에 머물던 베케트Samuel Beckett, 1906~1989는 프리드리히가 그린 〈달을 바라보는 두 남자〉에서 영감을 얻어 「고도를 기다리며」를 구상했고, 1972년 런던 테이트 갤러리는 처음으로 프리드리히 개인전을 마련하여 어두운 숲에 갇혔던 낭만주의 예술을 재조명했다.[8]

'독일적인 미술가'란 말에 근거는 없다. 독일어를 쓰는 독일인이 손으로 만들어낸 창작물이 있을 뿐이다. 근거는 없으나, 목적은 뚜렷했다. 나치는 있지도 않은 독일적인 예술의 순수성을 더럽힌다는 명목으로 블랙리스트를 작성하여 감시하고 배제했고 동시에 화이트리스트를 보호하고 선전하여 체제 유지에 성공했다. 건축가 그로피우스를 제외하면, 이 책에서 주목한 예술가들은 나치에게 이른바 '퇴폐미술가'로 낙인찍힌 이들이다. 나

치는 요시찰 인물들을 블랙리스트에 올렸으나, 하나의 이름표로 싸잡아 부르기에 그들의 삶과 예술은 구름처럼 다양했다. 그 각양각색을 보여주는 데 이 책의 목적이 있다.

이 책은 작가들의 사망연도에 따라서 목차를 정했다. 독일의 정치경제사를 반영하기 위해서다. 모더존-베커와 렘브루크는 연장자인 콜비츠보다 먼저 세상을 떠나, 도이치 제국만 살아봤다. 제1차 세계대전 직후에 독일을 떠난 키르히너와 에른스트는 외국에서 바이마르 공화국을 지켜봤고, 콜비츠는 도이치 제국부터 제3제국까지 두루 체험했으며, 장수한 딕스는 분단 독일까지 겪었다. 각 장은 예술가 한 명과 그의 대표작을 중심에 두었다. 대표작이라고는 해도, 그것은 특정한 순간과 장소에서 얻은 산물이다. 따라서 각 장마다 도시 이야기가 필요했다. 예컨대 콜비츠가 1891년 베를린으로 이주하지 않았다면, 모더존-베커가 1900년 파리에 다녀오지 않았다면, 독일 미술사는 크게 달라졌을 터이다.

01

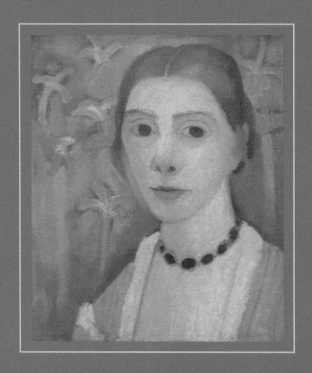

브레멘 Bremen

파울라 모더존-베커 Paula Modersohn-Becker 1876~1907
〈초록 바탕에 푸른 아이리스가 있는 자화상〉, 1905년경

# 01

## 저는 저입니다

모더존-베커와 브레멘

—

1937년 뮌헨에서 열린 《퇴폐미술전》은 여성 예술가의 작품을 턱없이 적게 전시했다. 나치 정부가 여성을 배려했기 때문이 아니다. 《퇴폐미술전》은 독일 국공립 미술관에서 강제 압수한 소장품들을 전시했는데, 그중에는 여성이 제작한 작품 수가 적었던바, 여성에게는 예술가로서 걸작을 생산할 만한 기회 자체가 남성에 비해서 워낙 부족했음을 알 수 있다. 미술관뿐인가? 명화집을 훑어보거나 미술 관련 책을 읽다 보면 내로라하는 화가, 조각가, 건축가는 대개 남성이다. 왜 여성은 미술의 역사에서 배제되었을까? 일반적인 이유는 남성 중심의 가부장 사회가 성역할을 구별 짓고, 어진 어머니와 착한 아내를 여성상의 표준으로 삼았던 데 있다.

예컨대 독일에서 여성의 사회적 지위는 '3K'가 결정한다는 생각이 지배적이었다. 3K란 아이Kind, 부엌Küche, 교회Kirche를 일컫는다. 즉, 여성이 독일 사회에서 존재 가치를 인정받으려면 반드시 아이를 낳아야 하고, 아이를 돌보고 교육하기 위하여 부엌살림과 교회 생활에 익숙해져야 했다. 이 같은 고정관념은 여성에게서 교육 기회를 빼앗는 명분으로 쓰였다. 여성이 마음껏 손재주를 발휘할 수 있었던 영역은 가사일로 취급되던 바느질이나 공예에 그치기 일쑤였고, 드로잉이나 회화를 배워 뛰어난 수준에 도달하더라도 남성이 주류인 미술계에서 인정받기 어려웠다. 뒤에서 살펴볼 케테 콜비츠가 여성의 투표권은커녕 국공립 미술대학 입학조차 허용되지 않던 시대에 판화뿐 아니라 조각까지 익히고, 독일 미술계에서 크게 인정받은 것은 특별한 사례이다.

익숙한 이분법적 사상도 문제였다. 플라톤 이래 정신은 남성적이요, 자연은 여성적인 것으로 인식되었으며, 플라톤주의는 남성적인 정신을 여성적인 자연보다 우위에 두었다. 이에 따라 한편에서 "남성 예술가의 사회적 지위 상승이 여성 예술가를 평가 절하하는 것과 동시에"[1] 일어났다. 나른 인민에서 디세교 기조의 정신적 주체로, 여성은 남성 미술가에게 영감을 주는 자연의 '뮤즈'로 전문화되었다. 이러한 전문화 경향에도 미술가는 남성이요, 뮤즈는 여성이라는 익숙한 공식을 마다한 예외들이 등장했으니, 그중 하나가 파울라 모더존-베커다.

그의 이름을 아는 이는 많지 않을 터이다. 독일 미술사가 라이너 슈탐Rainer Stamm이 쓴 『짧지만 화려한 축제』는 파울라 모더존-베커의 존재를 한국에 처음 알린 책인데, 지금은 절판되어 아쉽다. 제목만 봐서는 도저히 그 내용을 알 수 없는 이 책의 부제는 '릴케가 가장 사랑한 표현주의 예술의 선구자 파울라 모더존 베커의 일생'이다. 잘 알려진 시인의 이름을 앞에다 배치하여 낯선 이름이 가져올지도 모르는 거부감을 상쇄하려는 의도였으리라. 부제는 상투적이지만, 보기 드물게 마음을 사로잡는 미술가 평전이다. 이 책은 독자를 브레멘으로 여행하도록 부추긴다.

## 한 명의 여성 미술가를 위한 하나의 미술관

브레멘은 두 가지 점에서 가볼 만하다. 그곳에는 세계에서 처음으로 한 명의 여성 미술가에게 헌정된 미술관이 있으며, 이 미술관에서는 서양 미술사 최초라고 알려진 여성 미술가 자신의 누드 자화상을 볼 수 있다.

베를린에서 특급열차ICE를 타고 하노버에서 한 번 갈아타면 세 시간 만에 브레멘에 도착한다. 미술관은 시청에서 가깝다. 시청 앞을 지나다가 구석에 자리 잡은 〈브레멘 동물 음악대〉 조각을 볼 수 있다. 이 유명한 청동 조각상을 등지면 맞은편에 파울라 모더존-베커 미술관이 들어선 뵈트허 거리가 눈에 들어온다.

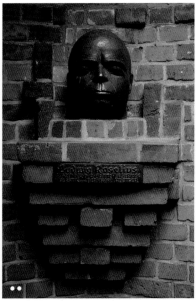

● 파울라 모더존–베커 미술관, 브레멘, 뵈트허 거리
●● 베른하르트 회트거, 〈로젤리우스 두상〉, 1922년, 청동, 브레멘, 뵈트허 거리

    거리는 붉은 벽돌 건축으로 가득하다. 마치 네덜란드 풍속화
속에 들어간 기분이 든다. 미술관을 포함하여 거리 전체가 예술
작품처럼 보인다. 이 모든 것이 커피 회사HAG를 경영했던 로젤
리우스Ludwig Roselius, 1874~1943의 소유였다. 그는 1906년 카페인
없는 커피를 처음으로 발명하여 큰돈을 빌었고, 메 드으그 비드
허 거리를 사서 구대륙을 방문하는 미국 관광객들에게 당사 커
피를 맛보게 하는 시음 장소이자 자국민에게 회사 이미지를 홍
보하는 상설 무대로 만들었다. 거리는 제2차 세계대전으로 붕괴
되었지만 이후에 보수를 거쳐서 오늘날에는 브레멘 저축은행에

서 소유하고 관리한다.

미술품 수집은 로젤리우스에게 자신의 교양과 문화 수준뿐 아니라 정치적 야망을 드러내기 위한 수단이었다. 히틀러를 숭배하던 로젤리우스는 새로운 독일 이미지를 만들어 "몰락과 오염에서 벗어나 순수하고 강인한 독일을 일으켜 세워야 한다"[2]라고 생각했지만, 그의 애국주의는 이해받지 못한 채 거부당했다. 로젤리우스는 파울라를 순수하게 '독일적인 예술가'로 여기고 그의 그림들을 수집했다. 그러나 나치는 비정상적인 여성상을 제시하여 독일 민족의 건강을 훼손했다는 이유로 파울라를 '퇴폐미술가'로 판정했고, 오늘날 정확한 정보를 확인할 수 없는 파울라의 자화상 한 점을《퇴폐미술전》에 보란 듯이 내걸었다.[3] 때는 파울라가 세상을 떠난 지 30년이 되던 해였으니, 나치의 블랙리스트는 망자의 명예까지 훼손했음을 알 수 있다.

어릴 적 영국에서 받은 첫 번째 미술 수업부터 치자면 파울라가 그림을 그린 기간은 약 15년이다. 결코 길다고 할 수 없는 시간인데, 남아 있는 작품 수를 들으면 입이 벌어진다. 드로잉이 천여 점, 동판화가 13점, 유화는 750여 점이다. 이 중에서 오늘날 브레멘에서 볼 수 있는 자화상 한 점은 머나먼 도시를 가깝게 느끼도록 해준다. 브레멘의 파울라 모더존-베커 미술관은 베를린의 콜비츠 미술관보다 한참 먼저 세워졌다. 설립 시기보다 중요한 것은, 두 여성이 각자 하나의 미술관이 필요할 정도로 볼 만한 작품을 많이 남겼을 뿐 아니라 오래도록 기억할 만한 역사적

업적을 이루었다는 사실이다. 이 글에서는 앞으로 성을 빼고 이름 '파울라'만 부를 텐데, 이유는 이 글의 끝에서 밝히겠다.

〈여섯 번째 결혼기념일의 자화상〉은 나를 브레멘으로 이끈 그림이다. 생각보다 크고 거칠었다. 높이는 약 1미터이고 재료는 판지에 유화다. 아마포 캔버스를 살 여유가 없었나 보다. 바탕은 수선화 빛깔이다. 붓으로 덕지덕지 찍어 바른 초록색 물감이 눈에 띈다. 서둘렀는지, 서투른 솜씨다. 생전에 파울라는 이 그림을 아무에게도 보여주지 않았다. 그림은 그가 세상을 떠난 후에 작업실에서 발견되었다.

임신한 여성인가요? 파울라의 누드 자화상을 보여주는 강의마다 자주 나오는 질문이다. 그도 그럴 것이, 배가 불룩 튀어나왔기 때문이다. 아무런 정보 없이 그림을 처음 본다면 임신부로 착각하기 쉬운바, 이는 결정적인 사실을 알려준다. 대중매체가 주입한 익숙한 이미지가 여성 자신의 신체를 낯설게 만든다는 사실 말이다. 사방을 둘러보라. 대중매체는 우리의 눈을 길들인다. 여성의 배는 납작하며, 납작해야 한다고. 예컨대 할리우드 여배우 데미 무어가 1991년 이른바 '아름다운 D라인'을 드러낸 만삭 누드로 잡지 표지에 등장하자, 자연스럽게 나온 밀빈 여성의 배마저 임신부 배로 보이게 되었다.

정 그렇게 보인다면, 저 자화상 속 여성은 임신부다. 그는 지금껏 세상에 없던 낯선 것을 잉태했다. 새로운 그림이 뱃속에서 꿈틀댄다. 들뢰즈Gilles Deleuze, 1925~1995는 개념을 창조하는 것이

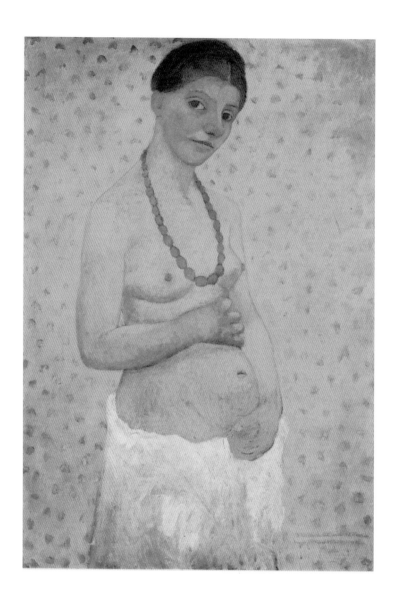

모더존─베커, 〈여섯 번째 결혼기념일의 자화상〉, 1906년, 판지에 유화, 101.8×70.2cm,
브레멘, 파울라 모더존─베커 미술관

철학자의 일이라고 말했는데, 개념concept은 잉태conceptus를 뜻하는 라틴어에서 유래했다. 파울라에게 화가의 일이란 낯선 그림을 상상하고 낳는 것이다. 그는 빤히 쳐다보며 이렇게 말한다. 한 여성이 잉태하는 것은 인간만이 아니라 새로운 예술일 수 있다고. 그 낯선 것에 형태를 주고 색을 입혀 세상에 내놓는 일이 화가의 일이라고 말이다.

## 여성 미술가의 누드 자화상

파울라 이전에 여성 화가가 자기 알몸을 그린 자화상은 미술사 기록에서 아직 알려진 사례가 없다. 그렇다면 미술관에 잔뜩 걸린 벌거벗은 여성들은 누구일까?

클라크Kenneth Clark, 1903~1983가 쓴 『누드의 미술사』를 펼쳐보자. 이 저명한 영국 미술사가는 장구한 서양 미술사에서 여성 미술가는 한 명도 없었다는 듯이, 오로지 남성 미술가가 제작한 누드만 다룬다. 누드는 남성과 여성의 알몸을 소재로 삼는다. 여기서 한 가지 알아둘 사실이 있다. 영어는 일상 용어인 인문naked과 비평 용어인 누드nude를 구분한다. 클라크에 따르면, 18세기 비평가들은 그전에 잘 쓰지 않던 어휘인 누드를 재발견하여 새로운 의미를 부여했다. 누드라는 낯선 어휘는 알몸 앞에서 느껴지는 당혹감을 가려주어, '예술적인 교양이 없는 섬나라' 영국에

서도 예술적으로 앞선 다른 나라에서처럼 벌거벗은 인체를 재현하는 데 거리낌이 없도록 해주었다. 이로써 누드는 알몸처럼 벗기는 벗되, 교양 있는 벌거벗음을 보여주는 데 성공했다.

누드만이 아니라 여성 누드도 재발견되었다. 클라크의 설명을 따라가보자. 17세기 이래 알몸이라면 남성 누드보다 여성 누드가 익숙하지만, 원래는 그렇지 않았다. 기원전 6세기경 그리스는 종교 및 사회적인 이유에서 여성의 알몸을 드러내는 조각을 전혀 만들지 않았다. 왜냐하면 아폴론의 알몸은 그 자체가 신성의 일부였지만, 비너스는 옷으로 감싸야 한다는 전통과 금기가 있었기 때문이다.

중세에 들어서면 비너스는 플라톤주의에 따라서 '천상의 비너스'와 '세속의 비너스'로 분리된다. 전자는 '정신'을, 후자는 '자연'을 상징한다. 이 같은 이분법은 르네상스 철학의 공리였다. 유럽의 남성 미술가들은 비너스를 정신적으로 다루되, 여신의 몸만큼은 자연스럽게 그리고 싶었다. 클라크는 이렇게 주장한다. "여체의 추상적 개념이 맨 처음부터 지중해 사람들의 정신에 존재하지 않았더라면, 비너스의 순화純化는 이루어질 수 없었을 것이다."⁴

서양 미술사는 가식과 위선으로 이루어졌다. 숱한 남성 미술가가 벌거벗은 여성을 잔뜩 그려놓고도, 구체적인 알몸과 육체적인 욕망을 초월하여 정신적인 미美를 그렸다고 시치미를 뗀다. 육체의 욕망은 이상적인 그림과 추상적인 개념으로 '순화'

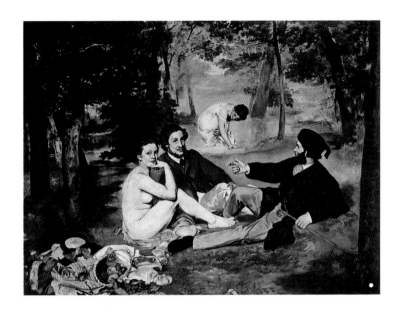

● 마네, 〈풀밭 위의 식사〉, 1863년, 캔버스에 유화, 214×269㎝, 파리, 오르세 미술관
●● 카바넬, 〈비너스의 탄생〉, 1863년, 캔버스에 유화, 130×225㎝, 파리, 오르세 미술관

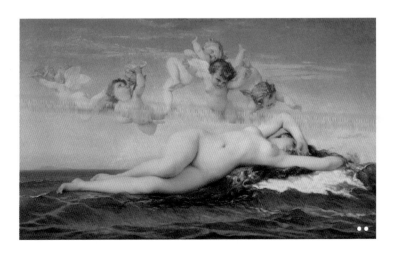

되어야 했다. 잘 알려져 있지만, 반복할 필요가 있는 서양 미술사의 한 장면을 돌아보자. 마네Eduard Manet, 1832~1883의 〈풀밭 위의 식사〉와 카바넬Alexandre Cabanel, 1823~1889의 〈비너스의 탄생〉이 1863년 파리《살롱전》에 출품되었다. 당선자는 누구였을까?

지금은 이름도 잊힌 카바넬이다. 마네가 낙선한 이유는, 그가 그린 벌거벗은 여성이 부끄러움도 모르고 뻔뻔하게 쳐다보기 때문이었다. 자고로 여성은 적극적으로 응시하는 주체가 아니라 응시를 받는 수동적인 대상이어야 했다. "자발적인 시선을 취한 점은 벌거벗은 여인이 상대적으로 더 수동적인 남자들과 어울린 가운데서 거리낌 없이 행동한다는 것을 말해준다."[5] 프랑스 황제 나폴레옹 3세는 이를 두고 "불손"하다며[6] 비난했고, 이 때문에 예상보다 많은 관객이 마네의 그림이 걸린《낙선전》에 몰려들었다.

파울라의 자화상은 서양 미술사에 처음으로 기록된 여성 미술가의 누드 자화상이라고 했다. 이제부터는 자화상의 역사를 훑어보자. 미술가의 자화상은 그 역사가 길지만, 여성 미술가는 존재 자체가 워낙 희귀했으니 두말할 것도 없고, 남성 미술가가 누드 자화상을 그리는 일 또한 흔하지 않았다. 대개 얼굴이나 상반신에 집중했으며, 옷을 차려입고 화구를 든 채 창작하는 모습을 그렸다. 파울라의 자화상과 관련하여 세 가지 사례를 비교해보자.

화가의 누드 자화상이라면, 뒤러를 빼놓을 수 없다. 그는 인

체 비례 이론을 세우겠다는 야심으로 타인뿐만 아니라 자기 자신의 신체에도 유별나게 관심을 두었다. 심지어 그의 전신 누드 자화상은 화가임을 과시하는 장치조차 배제하고 성기까지 드러냈다. 따라서 보는 이는 그려진 사람의 직업이 아니라 신체 자체에 주목하게 된다. 아무리 뒤러라도 공개는 엄두가 안 났을까? 〈누드 자화상〉은 습작용에 머물렀다. 이어서 뒤러는 반신 누드 자화상을 그렸다. 팬티만 살짝 걸친 뒤러는 집게손가락으로 옆구리 쪽을 가리킨다. 머리 위에 이런 글이 적혀 있다. "노란 반점이 있는 곳, 손가락이 가리키는 여기가 아프다." 〈병든 뒤러〉는 의사에게 처방전을 부탁하기 위해 그린 자화상이라고 전해지는데, 1943년까지 브레멘 쿤스트할레의 소장품이었으니, 파울라가 직접 봤을 가능성이 있다.

뒤러에 이어서 얀센Victor Emil Janssen, 1807~1845이 그린 〈이젤 앞의 자화상〉을 보자. 그는 허리에 셔츠를 두르고 상체를 드러낸 채 정면을 응시한다. 거울을 보고 그렸을 터이다. 여전히 미술가의 노동은 정신적인 일로 보여야 한다는 생각이 지배적이었다. 얀센은 사회의 강박관념에서 절반만 벗어났다. 그는 웃옷을 벗기는 했지만, 자신이 화가임을 알려주는 익숙한 노상를 쓰기에 지 않았다. 관람자의 시선은 작가의 신체를 벗어나 그 앞에 놓인 캔버스와 화구들로 흩어진다.

파울라가 그린 누드 자화상은 습작용이라고 하기에 꽤나 큰 유화다. 1906년 이전까지 한 여성이 전신 크기로 누드 자화상을

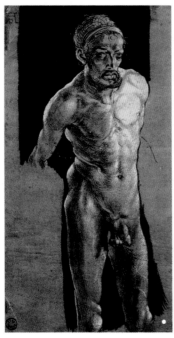

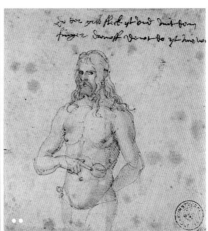

● 뒤러, 〈누드 자화상〉, 1500~1505년경,
종이에 잉크, 29.1×15.3㎝, 바이마르 고
전문화재단

●● 뒤러, 〈병든 뒤러〉, 1516년경, 종이에
잉크와 수채물감, 12×10.8㎝, 브레멘 쿤
스트할레

●●● 얀센, 〈이젤 앞의 자화상〉, 1829년,
캔버스 위 종이에 유화, 56.6×32.7㎝, 함
부르크 쿤스트할레

그린다는 생각은 그 자체가 불가능해 보였다. 아무리 예술적으로 앞서간 파리라 해도 여성의 알몸은 미술 교육기관에서 누드 드로잉 수업을 위한 모델이거나 남성 미술가들에게 선택되는 소재에 머물렀다. 파울라가 여성 미술가로서 남긴 누드 자화상은 자기 연구를 위한 시작이요, 자기의 삶을 온몸으로 살겠다는 선언이다.

## "그럼 저도 야망이 생긴답니다."

파울라는 어떤 삶을 살았을까? 그는 1876년 드레스덴에서 일곱 형제 중 셋째로 태어나 1907년 브레멘 근처 보르프스베데에서 세상을 떠났다. 그는 중산층 가정에서 자랐지만, 1895년 아버지가 일찍 퇴직하자 어려서부터 생계를 걱정할 수밖에 없었다. 다행히 파울라는 일찍부터 미술 교육을 받을 수 있었는데, 그 시작은 열여섯 살 때였다. 아버지가 살림과 함께 영어를 배우라며 런던 근처에 살던 고모에게 파울라를 보냈다. 재능을 알아본 고모부는 런던 세인트존스우드 미술학교에 다닐 수 있는 기회를 주었다. 몇 달에 지나지 않았지만, 단추처럼 딱 맞은 타이밍이었다.

"매일 10시부터 4시까지 수업이 있어요. …… 화실 사람들은 남자, 여자 합해서 50명에서 70명쯤 되는데, 대개는 화가가 되려고 공부하는 사람들이지요. 제 생각에 제가 가장 어린 것 같아

요. 그리고 이 재주 많은 사람들 사이에서 제가 잘 어울리는 것 같지도 않아요. 하지만 제가 가장 뒤처졌다는 것과 함께 얼마나 더 앞으로 나아갈 수 있는가를 보는 것도 좋지요. 그럼 저도 야 망이 생긴답니다."[7]

파울라는 야망을 이루고 싶었다. 그는 교사직에 집착하는 아 버지의 반대를 무릅쓰고 그림 공부를 이어나갔다. 반대는 아버 지뿐 아니라 국가적 차원에서 이루어졌다. 독일 여성에게 국공 립 미술대학 입학이 허용된 때는 1900년을 전후해서이고, 투표 권이 주어진 때는 1919년 바이마르 공화국 수립부터다. 남녀평 등이 이루어지기 시작하자 여성 전업 예술가가 늘고, 전업으로 활동하는 예술가 중에서 여성이 차지하는 비율도 1895년 10퍼 센트 가량에서 1925년 두 배로 증가했다.[8] 하지만 이는 파울라가 세상을 떠난 이후에 일어난 일이다.

국공립 미술대학이 여성 입학을 허용하기 전까지 여성은 개 인 교습을 받거나 여성단체에서 부설로 운영하는 미술학교에 참 가할 수 있었다. 여자 미술학교는 딱 세 군데 베를린, 뮌헨, 카를 스루에에 있었다. 런던에서 돌아와 스무 살이 된 파울라는 1867 년 베를린에 설립된 '여성 미술가와 미술 애호가 협회'에 찾아가 6주 동안 데생 수업을 받았다. 콜비츠도 여기서 배우고 가르쳤 지만, 두 사람이 만난 적은 없다.

소설가 버지니아 울프Virginia Woolf, 1882~1941는 여성이 글을 쓸 수 있으려면 '자기만의 방'이 필요하다고 했다. 이어지는 뒷

모더존-베커, 〈보르프스베데 풍경〉, 1906년경, 마분지에 템페라, 61.5×68cm, 쾰른, 루트비히 미술관

부분은 잘 인용되지 않는다. 울프는 방과 함께 "책을 구상하며 길모퉁이를 어슬렁거리고, 사유의 낚싯줄을 강물 깊이 담글 수 있을 만큼 충분한 돈"[9]이 필요하다고 말했다. 울프의 글쓰기가 숙모가 남겨준 유산 덕분에 가능했다면, 파울라의 본격적인 미술 교육은 작은할머니가 1898년 남겨준 유산 600마르크 덕분이었다. 행운은 거기서 그치지 않았다. 아이가 없던 삼촌이 3년간 600마르크씩 상속분을 나눠주기로 하면서 파울라에게 날개를 달아주었다.

돈은 한쪽뿐인 날개다. 파울라가 스승 못지않은 친구들을 만나지 못했다면, 그는 한쪽 날개만 단 채 비상하지 못했을 것이다. 파울라가 비상하기 위해서 찾아낸 첫 번째 활주로는 작은 마을 보르프스베데다. 브레멘 북쪽에 자리 잡은 습지인 이곳에 1889년부터 예술가들이 모여 프랑스 바르비종파와 같은 미술가 공동체를 마련했다. 그들은 예술, 자연, 삶이 공생하기를 꿈꿨다. 파울라는 1897년 처음 이 마을에 여행을 갔다가 원초적인 자연과 따뜻한 공동체 분위기에 사로잡혔고, 유산 상속이 결정된 직후 그림을 배우러 떠났다.

## 보르프스베데와 파리 사이에서

파울라는 1897년 일기에서 보르프스베데를 '놀라운 나라, 신들의 나라'로 불렀다. 하얀 자작나무와 밤색 습지로 둘러싸인 풍경은 아름다웠고, 공동체는 외로움을 달래주고 안정감을 제공했다. 조각가 클라라 릴케-베스트호프Clara Rilke-Westhoff, 1878~1954는 1899년 파울라 초상을 조각으로 제작할 만큼 베스트 프렌드가 되었고, 그의 남편이 될 시인 릴케Rainer M. Rilke, 1875~1926는 예술적인 자극을 주었다. 파울라는 장래의 남편도 만났다. 열한 살 많은 화가 오토 모더존Otto Modersohn, 1865~1943이었다. 릴케는 그를 두고서 "독일적이고 북방적인 자기 고유의 세

계를 가진 과묵하면서도 심지 굳은 인간"[10]이라고 표현했다.

결혼 전부터 파울라는 열린 세계를 그리워했고, 결혼 후에도 그리움은 이어졌다. 그리움의 대상은 줄곧 파리였다. 그는 짧은 생애 동안 통틀어 네 차례 파리로 떠났다가 돌아오기를 반복했다. 첫 출발 시간은 1900년 1월 1일 새벽 1시 30분이었다. 그는 기차로 브레멘을 떠나 17시간 만에 파리 북역에 도착했다. 이것은 어느 정도 도피성 여행이었다. 왜냐하면 브레멘 쿤스트할레에서 선보인 첫 작품전이 조롱과 비난을 받았기 때문이다. 파울라는 브레멘에서 얻은 오명을 벗고 싶었다. 그는 더 배워야 할 필요를 느꼈고, 파리의 사립 아카데미가 남녀에게 거의 동등한 교육 과정을 제공한다는 소문을 귀담아 들었다.

파리는 모던 아트의 수도라고 불렸지만, 이는 남성에게만 해당되는 정의였다. 국립 미술대학인 에콜 데 보자르는 여성 입학을 1897년에나 허용했다. 파울라는 이탈리아 조각가 필리포 콜라로시Filippo Colarossi, 1841~1906가 1880년대 초 문을 열었던 아카데미 콜라로시에 등록했다. 이곳에서는 데생, 회화, 조각을 배울 수 있었으며, 남녀 합반 수업이 열리기도 했다. 게다가 일주일 단위로 등록할 수도 있었으니, 파울라처럼 단기 체류자에게 안성맞춤이었다. 파울라는 신이 났다. 그는 수요일과 토요일에 해부학 강의를 듣고, 수업이 없을 때는 미술관과 갤러리를 돌아다녔다.

무엇보다 1900년 4월《만국박람회》개막과 함께 열린 그랑

● 모더존-베커, 〈클라라 릴케-베스트호프〉, 1905년, 캔버스에 유화, 52×36.8㎝, 함부르크 쿤스트할레
●● 클라라 릴케-베스트호프, 〈파울라 모더존-베커〉, 1899년, 청동, 브레멘 쿤스트할레
●●● 모더존-베커, 〈라이너 마리아 릴케〉, 1906년, 판지에 오일 템페라, 32.3×25.4㎝, 브레멘, 루트비히 로젤리우스 컬렉션

팔레 전시는 파울라를 흥분시켰다. 이 전시는 1789년부터 100년간의 프랑스 미술을 기념하는 전시였고, 지난 10년간 제작된 동시대 작품뿐만 아니라 다른 유럽 국가들과 미국 및 일본 작품도 포함한 국제 전시였다. 파울라는 절대로 놓쳐서는 안 될 전시라며 오토 모더존에게 편지를 보냈다. 그는 병든 부인 때문에 망설였지만, 결국 파리 여행을 결정했다. 그러나 파리에 도착한 지 나흘 만에 모더존의 부인이 사망했다는 소식이 들려왔다. 그들은 서둘러 독일로 돌아왔다. 아버지는 파울라에게 그림은 그만두고 가정교사 자리를 알아보라고 채근했다. 결정을 내려야 했다. 파리는 파울라를 예민하게 만들었다.

"내가 아는데, 나는 아주 오래 살지는 못할 것이다. 하지만 그렇다고 슬픈가? 축제가 길다고 더 아름다운가? 내 삶은 하나

의 축제, 짧지만 강렬한 축제이다. 마치 내가 나에게 주어진 짧은 시간에 모든 것, 전부를 지각하기라도 해야 하듯이, 나의 감각은 점점 더 예리해진다. 지금 나의 후각은 놀라울 정도로 예민하다. 숨을 쉴 때마다 보리수, 잘 여문 곡식, 짚과 목서초를 느낄 수 있다. 나는 이 모든 것을 들이마시고 빨아들인다. 그러니 내가 이 세상을 떠나기 전에 내 안에서 사랑이 한 번 피어나고 좋은 그림 세 점을 그릴 수 있다면 나는 손에 꽃을 들고 머리에 꽃을 꽂고 기꺼이 이 세상을 떠나겠다.”[11]

마침내 파울라는 결정을 내렸다. 보르프스베데 예술가들은 1901년 결혼식에 두 차례 참석했다. 클라라 베스트호프와 라이너 마리아 릴케가 4월 28일에, 파울라와 오토 모더존이 한 달 후에 결혼했다. 결혼한 파울라는 남편과 아버지 성을 함께 썼다. 남편에게는 ‘엘스베트’라는 이름을 가진 딸이 하나 있었다. 파울라는 아내와 계모와 예술가 사이에서 흔들렸고, 보르프스베데의 안정과 파리의 전위를 오가며 방황했다. 파울라가 남긴 일기에서 “결혼과 모성과 미술에 대한 모호한 감정”[12]을 읽을 수 있다는 지적은 옳다

결혼과 함께 파울라가 걸었던 기대는 어긋나기 시작했다. 어긋남은 무엇보다 화가 부부가 키워온 예술관과 세계관 차이에서 생겨났다. 남편은 아내의 예술적 재능을 인정하고 격려하면서도 안정적인 보르프스베데에 정착하고 싶어 했고, 철 지난 자연주의 풍경화를 고집했다. 아내는 종종 작은 마을을 벗어나고 싶

● 모더존-베커, 〈잠자는 오토 모더존〉 1906~1907년, 캔버스에 유화, 40×46.5cm, 브레멘, 파울라-모더존-베커 재단

●● 모더존-베커, 〈꼬마 숙녀의 머리(엘스베트)〉, 1902년경, 판지에 템페라, 31.4×27cm, 개인 소장

었고, 더 넓은 세계에서 보다 새로운 그림을 그릴 수 있기를 바랐다.

보르프스베데의 공동체 생활은 장점도 많았다. 작업실은 저렴했고 주변은 조용했다. 결혼한 여성이 자기 작업실을 가지고 예술가로서 일을 지속한다는 건 지금도 어려운 일이다. 남편은 공동체에서 압력이 있을 때마다 아내를 변호하고 방어했으며, 아내에게 충분한 작업 시간을 마련해주었다. 파울라는 한 농부 집에 딸린 방을 빌려 백합꽃 무늬로 도배한 '나리꽃 화실'을 차리고 정확한 일정에 따라 일했다. 아침 7시에 기상해서 식사 후 화실로 걸어가 초가지붕 천장에 조명을 달았다. 작업 후에는 집으로 돌아와 식구들과 점심 식사를 마치고 3시에 다시 화실로 돌아갔다.

브레멘, 시청 앞 광장과 〈브레멘 동물 음악대〉

보르프스베데에서 화가 부부는 결혼 후 3년간 생산적인 경쟁을 벌였다. 한계는 금세 드러났다. 남편은 일기에 이렇게 적었다. "따라갈 수가 없다. 나는 그냥 어리둥절하다. …… '이 꼬맹이 아가씨는 자네보다 더 잘 그리게 될 거야. 이 사람아, 그렇게 될 거야.' 저런, 저런, 나는 이제 시작이다. 내 눈이 뜨였다. 이것은 경쟁이 될 것이다." 소비적인 경쟁이 시작되었다. 남편에게 파울라의 뜨거운 열정은 병으로 비칠 정도였다. "이기주의와 배려심의 부족은 근대의 병이다. 그 아버지는 니체이다. …… 안타깝게도 파울라도 이 새로운 병에 걸린 것 같다."[13]

## 좋은 그림 세 점을 그릴 수 있다면

파울라는 또다시 파리로 떠났다. 그는 1903년 2월 초 두 번째 체류에서 흥분으로 가득 찬 편지를 지인에게 써 보냈다. "보는 일, 여기는 그 일을 하기 가장 좋은 곳이에요. 여기서 저는 많고 많은 사람 속에 묻혀서 어떤 책임질 일 없이 모든 것을 아무 방해 없이 감상할 수 있지요. 같은 곳에 틴 면 내 기서, 게가 거기에서 어떤 다른 기준으로 판단하는지를 보면 재미있고 즐겁습니다."[14] 파울라는 아침마다 루브르 박물관에 갔다. 거기서 그는 무엇을 보았을까? 1903년 2월 25일 일기를 보자.

"나는 지금까지 고대를 아주 멀게 생각했다. 물론 그 자체

를 아름답다고 생각할 수는 있었다. 하지만 근대 미술과의 연결점을 찾을 수는 없었다. 이제 나는 그것을 찾았다. 이것은 진보라고 생각한다. …… 형태에 들어 있는 위대한 단순함은 놀라울 정도다. 나는 전부터 내가 색채나 선으로 그리는 두상에 자연에서 볼 수 있는 단순함을 부여하고자 노력했다. 이제 나는 고대의 두상에서 얼마나 배울 것이 많은가를 깊이 느낀다. 이들의 모습은 얼마나 위대하고 단순한가! 이마, 눈, 입, 코, 볼, 턱, 이것이 전부다. 정말 단순하게 들리지만 이것은 아주 많은 것이다."[15]

파울라는 파리에서 릴케 부부와 많은 시간을 보냈다. 릴케가 남긴 편지는 파울라가 고대 이집트 예술에서 영향 받았음을 증명한다.[16] 2007년에 열린 파울라 사망 백 주년 기념 전시도 고대 이집트, 파리, 보르프스베데 사이에 이어진 연결점에 주목했다. 전시는 1세기부터 4세기 사이에 파이윰에서 제작된 미라 초상화에 주목했다. 파이윰은 오늘날 리비아 영토지만, 오래전에는 로마 제국이 지배했던 이집트에 속했으며, 오리엔트와 그리스 문화를 융합하여 헬레니즘적 전통을 받아들인 지역이다.

"놀라우리만큼 살아 있는 듯한 '미라 초상화'는 순전히 헬레니즘적이지만, 이는 흥미롭게도 이집트 사람을 닮은 관과 석관에 있던 얼굴들을 연상케 한다."[17] 초상화는 망자가 살아 있을 때 목재 패널에 밀랍이나 템페라로 그려졌고, 무덤에 들어갈 관에 부착되어 땅속에 함께 묻혔다. 헬레니즘적 개성 표현이 고대 이집트 매장 문화와 융합해 이천 년 가까이 지나 파울라의 자화상

을 만들어냈으니, 둥근 것은 지구만이 아니다. 시간도 둥글다.

파울라는 앞서 '좋은 그림 세 점'을 그린 다음에 기꺼이 세상을 떠나겠다고 말했다. 그는 하고 싶은 일을 하지 못하고 세상을 떠날까 두려웠나 보다. 1906년과 이듬해에 연달아 제작한 자화상 석 점은 그가 남긴 비장한 발언이 비장함에만 머물지 않았음을 보여준다.

그중 하나가 이집트 미라 초상화와 닮은 〈동백나무 가지를 든 자화상〉이다. 미라 초상화처럼 보는 사람을 얼어붙게 만드는 그림이다. 목판에 유화로 그려진 이 날씬한 그림은 에센의 폴크방 미술관에서 볼 수 있다. 파울라가 남긴 마지막 자화상이다. 그는 동백나무 가지를 손에 들었다. 늦겨울과 초봄 사이에 피는 동백꽃은 질 때 꽃봉오리째 떨어진다. 새로운 계절이 오기 전에 봉오리째 떨어질 꽃이야말로 자기임을 예감했을까?

파울라는 남편과 완전히 헤어지지 못했다. 부부는 1906년 겨울을 파리에서 함께 지낸 후, 1907년 3월 보르프스베데로 다시 돌아왔다. 출산 때문이었다. 11월 2일 딸 마틸데가 건강하게 세상에 나왔으나, 산모는 색전증과 혈관 협착 증상을 얻었다. 그는 보름이 지나서 간신히 일어나 아이한테 나가다가 쓰러져 영원히 일어나지 못했다. 마지막 남긴 말은 "아, 아쉬워라." 그의 나이 서른한 살이었다.

'좋은 그림 세 점' 중에서 나머지 두 점도 파리에서 그려졌다. 처음에 살펴본 〈여섯 번째 결혼기념일의 자화상〉과 〈호박

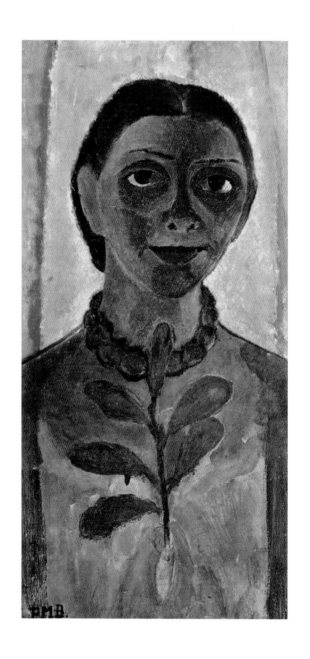

모더존—베커, 〈동백나무 가지를 든 자화상〉, 1907년, 목판에 유화, 62×31㎝, 에센, 폴크방 미술관

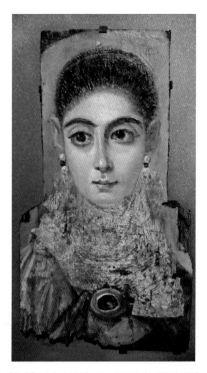

작가 미상, 〈파이윰 미라 초상화〉, 80~200년경, 삼목에 납화, 42×24cm,
파리, 루브르 박물관

목걸이를 걸친 반신 누드 자화상〉은 파울라가 서른 살을 맞아 그
린 그림들이다. 후자는 사진을 보고 그렸을 가능성이 크다. 비슷
한 포즈를 취한 흑백사진이 남아 있다. 신지는 세 민도 많이니와
붓을 들었을 오른손이 왼손에 비해서 서투르게 그려진 것으로
보아 거울을 보고 그렸음에 틀림없다. 반신 누드 외에 두 그림이
공통적으로 취한 것은 호박 목걸이다.

　호박 목걸이를 눈여겨보자. 호박도 목걸이도 의미를 지닌다.

호박은 가연성 물질로서 화석화된 송진을 침엽수에서 채취하여 만든다. '베른bern'은 중세 독일어로 '타다brennen'라는 뜻이니까, 호박을 일컫는 독일어 베른슈타인Bernstein은 '타는 돌'이다. 예술에 열정을 남김없이 태우겠다는 의지일까? 목걸이는 조형적으로 볼 때 보는 이의 시선을 분산시킨다. 화가들이 자화상에 넣은 붓과 팔레트처럼 말이다. 파울라가 그린 누드 자화상은 태도만으로 충분하다. 그런데 그는 한사코 정보를 제공한다. 목걸이는 자기를 존재뿐 아니라 소유한 바와 함께 드러낸다. 그것은 남편과 보르프스베데가 제공하는 안락함이자 안정감이요, 파울라가 벗어 던지지 못한 마지막 옷이자 사회경제적 사슬이리라.

〈여섯 번째 결혼기념일의 자화상〉으로 돌아가보자. 화면 오른쪽 하단에 두 줄의 글이 보인다. 그림을 완성한 후 붓 끝이나 연필로 긁어 새겨 넣었을 것이다. "내 서른 번째 생일이자 여섯 번째 결혼기념일에 이 그림을 그렸다. P. B." 마지막 알파벳은 남편 성을 뺀 결혼 전 이름, 즉 파울라 베커의 약자다. 파울라는 릴케에게 보낸 편지에서 솔직한 심정을 털어놓은바, 그 편지를 읽고 나면 성을 뺀 그의 이름을 몇 번이라도 불러주고 싶어진다. 이 글에서 줄곧 파울라의 성을 빼놓고 부른 이유가 여기에 있다.

"이제 어떻게 서명을 해야 할지 모르겠네요. 저는 더 이상 모더존이 아니고 파울라 베커도 아니니까요. 저는 저입니다. 그리고 점점 더 제가 되기를 바랍니다. 이것이 아마도 우리의 모든 싸움의 최종 목표가 될 거예요."[18]

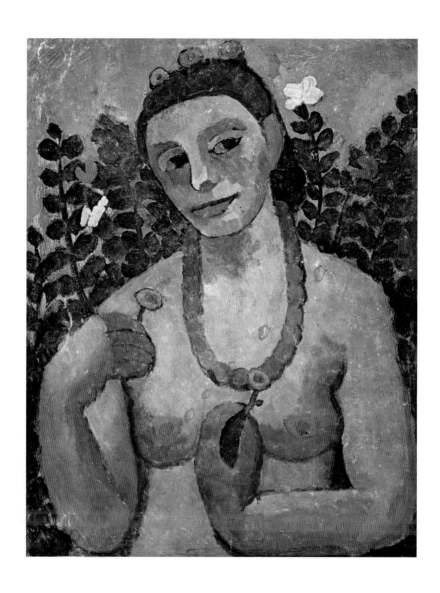

모더존-베커, 〈호박 목걸이를 걸친 반신 누드 자화상〉, 1906년, 마분지에 오일 템페라, 62.2×48.2cm, 바젤 미술관

파울라는 당시 사회민주주의 정당이 이끌던 여성운동에는 전혀 관심을 보이지 않았다. 하지만 그가 남긴 누드 자화상은 여성 해방을 위한 자기 나름의 응답이요, 어떤 페미니즘보다 설득력 있는 자기주장이다. 릴케는 화답이라도 하듯 진혼곡에 이렇게 적었다.

"그래서 당신을 당신의 옷 속에서 끄집어내,
거울 앞에 놓고서, 당신을 그 안으로 집어넣었어요,
당신의 눈길까지 말이오. 당신의 눈길은 그 앞에 크게 머물렀어요,
그리고 이렇게 말하지 않았어요: 이게 나야; 그게 아니라: 이거야."[19]

릴케는 파울라가 왜 그리 자화상을 많이 그렸는지 알았음이 분명하다. 가장 쉽게 구할 수 있는 모델임도 이유겠지만, 자기를 연구함이야말로 자화상을 그리는 중요한 이유이다. 자기란 누군가 지어준 옷처럼 고정된 것이 아니라, 취하는 태도에 따라서 다른 모습을 보여주는 거울처럼 스스로 짓는 것이다. 시인이 보기에 파울라는 거울에 비친 자기를 그리면서 "이게 나야Das bin ich"가 아니라, "이거야Dies ist"라고 말한다. 자기란 스스로自 있는 몸己이라고, 다른 말이 필요 없이 주어와 자동사로서 존재한다고 말이다.

파울라는 다작을 남겼지만, 생전에 고작 석 점을 팔았다. 구매자는 전부 친구나 지인이었다. 그중에는 이러한 말을 남긴 릴케가 있었다. "모든 예술작품과 더불어 새로운 것이 나온다. 세상에 한 가지가 더 나온다."[20]

두이스부르크 Duisburg

빌헬름 렘브루크 Wilhelm Lehmbruck, 1881~1919

〈오른쪽 옆모습 자화상〉, 1902년

# 02

## 정확한 자세로 좌절하기

### 렘브루크와 두이스부르크

1907년 파울라 모더존-베커가 보르프스베데에서 마지막 자화상을 남기고 세상을 떠났을 때, 26세 렘브루크는 파리 《살롱전》에 출품하기 위해 뒤셀도르프에서 점토를 매만지던 중이었다.

현대미술의 수도라 불리는 파리에서, 게다가 살아 있는 전설인 조각가 로댕Auguste Rodin, 1840~1917이 사는 나라에서 데뷔함은 무명인 젊은 독일인 조각가에게 결정적인 사건이었다. 오늘날 독일에서 렘브루크는 '독일의 로댕'이라 불릴 정도로 잘 알려져 있다. 하지만 그는 독일 밖에서는 아는 사람만 아는 예술가이다. 나 또한 독일 미술관에서 그의 조각과 마주쳐도 오래 머물지 못하고 지나치곤 했다. 그러던 어느 날 친구가 추천한 대로 두이스부르크에 자리 잡은 빌헬름 렘브루크 미술관을 다녀온 후 그의

낯선 조각이 익숙하게 느껴졌고, 기다란 형태는 슬픔을 표현하기에 적절함을 알게 되었다.

프랑크푸르트에서 특급열차ICE를 타면 2시간 만에 두이스부르크에 도착한다. 미술관이 아니었다면 올 일이 많지 않았을 삭막한 곳이다. 이 소도시는 1930년대만 하더라도 루르 공업 지역의 석탄 및 철강 산업 덕분에 독일에서 부유했던 도시 중 하나였지만, 전쟁이 휩쓸고 지나가면서 무너졌다. 렘브루크 미술관은 무너졌던 도시에 숨을 불어 넣었다. 가봐야 할 미술관이 아무리 많더라도, 이곳을 빼놓기란 쉽지 않다. 조각이라는 사물 자체를 느껴보기에 이보다 나은 곳은 많지 않을 것이다.

렘브루크 미술관은 사립이 아니라 시립미술관이다. 한 도시가 한 명의 작가에게 미술관을 헌정한 동시에, 한 작가의 이름을 빌려온 경우다. 미술관은 이름에 걸맞게 렘브루크가 남긴 거의 모든 조각, 판화, 유화, 드로잉 등을 고스란히 보존하고 전시한다. 시 정부와 유족 간에 원활한 소통이 이루어진 덕분이지만 어려움이 없지는 않았다. 1919년 작가가 스스로 목숨을 끊자, 유족들은 유작 일부를 1925년 두이스부르크 시에 기탁했다. 하지만 1930년대 나치 정부는 렘브루크를 퇴폐미술가로 분류하면서 기탁받은 작품들을 유족에게 반환해버렸다. 그의 가늘고 길쭉한 인물상은 나치가 건강한 게르만 인종의 모델로서 선전하기에 병들고 나약해 보였기 때문이다. 마침내 히틀러가 사라지자, 렘브루크 유족은 나치가 반환한 작품들을 시 당국에 다시 맡겼다.

이것을 주춧돌 삼아 1964년 지금의 미술관이 개관하기에 이르 렀다.

## 조각에게 빚은 공기

2005년 렘브루크 미술관과 재단은 총 165점의 조각을 확보했고, 같은 해 유족들과 협상한 끝에 유작 1200점을 일괄 구매하기로 결정했다. 여기에는 조각 33점뿐 아니라 약간의 회화와 파스텔화, 그리고 판화 260점과 드로잉이 800점 넘게 포함되었다. 나이 마흔도 못 넘긴 짧은 인생을 생각하면 이 같은 다작은 놀라울 따름이다. 이 많은 작품들을 한 장소에서 소장하고 전시하니, 연구자는 발품을 아끼고, 관람객은 조각가뿐 아니라 화가와 동판화가로도 활동했던 작가의 다양한 면모를 느껴볼 수 있다.

미술관 건축은 처음부터 렘브루크가 남긴 작품을 보존하고 전시하기 위해서 지어졌다. 건축가는 작가의 둘째 아들 만프레드Manfred Lehmbruck, 1913~1992로, 아버지가 세상을 떠났을 때 그의 나이는 고작 여섯이었다. 아들에게 아버지는 신화였으리라. 조각의 역사가 "건축을 위한 한낱 배경으로서의 역할로부터 벗어나, 독자적인 창조의 원리와 감상의 기준을 갖춘 하나의 예술로서 독립"[1]하는 과정이었다면, 렘브루크 미술관에서 형세는 뒤집힌다. 건축이 조각을 위한 배경으로 물러난다.

미술관은 상당히 넓어서 시간을 넉넉히 잡아야 한다. 총 세 구역으로 구분되며, 렘브루크의 유작은 '렘브루크 날개'에서 집중 전시한다. 나머지 두 구역 중에서 '대형 전시실'은 주로 표현주의 회화 및 20세기 조각을 선보이고, '특별 전시실'은 시기마다 주제를 달리하여 기획전을 보여준다. 미술관 컬렉션은 유럽의 조각에도 맞추어져 있으므로, 조각사에 관심 있는 이들에게 안성맞춤이다.

미술관 안으로 들어가보자. 온통 빛으로 가득하다. 조각이 숨을 쉰다. 건축가는 조각에게 빛이 공기임을 보여준다. 조각은 흙이나 석고 또는 청동으로 지어졌고, 건축에는 철재, 유리, 노출 콘크리트와 모래, 자갈, 벽돌 등이 재료로 쓰였다. 빛은 예기치 못한 각도에서 들어온다. 벽과 벽뿐만 아니라 벽과 천장 사이에 물고기 아가미처럼 틈새를 벌리고, 천장에 구멍을 뚫었기 때문이다. 틈새와 구멍은 유리로 마감되었다. 따라서 자연광이 자연스레 흘러들고 스며든다. 벽과 벽 사이로 거리의 행인이 움직이는 조각처럼 보인다.

렘브루크는 두이스부르크 근처에 자리 잡은 농촌 마을 마이데리히에서 태어났다. 아버지는 광부로 일하다가 1899년 세상을 떠났다. 어머니는 틈틈이 농사를 지으며 여덟 남매를 낳는데, 그중 둘을 일찍 잃었다. 네 번째로 태어난 렘브루크가 장남이었다. 그는 가난한 집에서 태어났지만, 뛰어난 손재주 덕분에 지역과 국가에서 제공하는 장학금으로 뒤셀도르프 예술공예학

● 빌헬름 렘브루크 미술관 내부 전경, 두이스부르크
●● 빌헬름 렘브루크 미술관 내부 측면, 두이스부르크

교와 쿤스트아카데미를 다닐 수 있었고, 스물네 살에 졸업했다. 이제 무엇을 할까?

## 피렌체에서 파리로

렘브루크는 이탈리아로 여행을 떠났다. 목적지에 주목해야 한다. 왜냐하면 시대마다 미술가가 즐겨 찾는 여행지가 바뀌고, 선택한 여행지에 따라서 예술가가 제작하는 작품도 달라지기 때문이다. 15세기만 하더라도 독일 지역 미술가는 브뤼헤나 헨트로 떠났다. 그러다 뒤러가 1500년 전후로 베네치아에 다녀오자, 알프스 산 남쪽이 독일인 미술가에게 필수 유학 코스로 떠올랐다. 이탈리아는 19세기 말까지 그 지위를 지키다가, 곧이어 프랑스에 자리를 넘겨준다.

　1900년 전후를 살았던 예술가들은 피렌체와 파리 사이에서 망설였다. 그것은 미켈란젤로Buonaroti Michelangelo, 1475~1564와 로댕, 전통과 진보, 클래식과 모던 사이였다. 이십 대의 렘브루크는 이리저리 부딪쳐보기로 한다. 그는 1905년 초여름 밀라노부터 로마를 거쳐 카프리까지 훑어보고, 피렌체에서 미켈란젤로의 메디치 무덤 조각을 연구하는 데 많은 시간을 보냈다.

　이탈리아 여행은 한 달로 끝났다. 독일로 돌아온 렘브루크는 학교와 여행에서 보고 배운 것을 토대로 밥벌이를 위한 주문 작

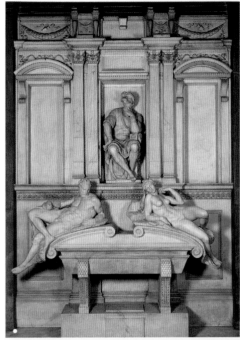

● 미켈란젤로, 〈로렌초 메디치 무덤〉, 1520~1534년, 대리석, 가운데 인물 형상 높이 178.5㎝,
피렌체, 메디치 예배당, 산 로렌초
●● 로댕, 〈생각하는 사람〉, 1903년, 청동, 182×108×141㎝, 파리, 로댕 미술관
●●● 마이욜, 〈지중해〉, 1905년, 청동, 높이 103㎝, 파리, 튈르리 공원

업을 이어갔으며, 아울러 예술가로서 이름을 알리기 위한 전시 작업도 쉬지 않았다. 렘브루크는 근면하고 성실했다. 작은 성공이 찾아왔다. 프랑스 국립미술협회가 작품 몇 점을 전시할 기회를 주었다. 1908년《살롱전》이 샹젤리제 거리에 자리 잡은 그랑 팔레에서 열렸다. 렘브루크는 전시 개막식에 참석하고자 파리로 떠났다. 그에게 첫 번째 파리 여행이었다.

1908년을 서양 미술사에서 살펴보자. 큰 별 로댕이 신화 속으로 사라져가고, 작은 별 두 개가 뜨던 때다. 하나는 1908년까지 15년간 로댕의 조수로 일하다가 고전주의로 회귀하는 부르델 Émile-Antoine Bourdelle, 1861~1929 이요, 다른 하나는 화가이자 카펫 디자이너였다가 나이 마흔에 조각을 시작한 마이욜Aristide Maillol, 1861~1944 이다. 렘브루크는 무슨 이유에서인지 부르델은 만나지 않았다. 그는 먼저 마이욜을 만나러 갔다. 마이욜은 1905년 파리 《가을 살롱전》에서 〈지중해〉를 선보이면서 이름을 알렸는데, 올림피아 제우스 신전에 달린 합각머리 장식에서 영감을 얻었다고 전한다.[2]

마이욜이 자신의 작업실에서 렘브루크를 맞이했을 때, 그는 그리스 여행을 준비하던 참이었다. 마이욜은 지인에게 보낸 한 편지에, 독일에서 온 무슈 렌브루크[역주: 렘브루크의 이름을 틀리게 적음]가 다른 독일 사람들과 다녀갔다고 적었다. 무슨 대화가 오갔는지 기록에 남은 바는 없다. 그가 마이욜에게 다시 찾아갔다는 기록도 없으며, 나중에 로댕을 만나러 갔다는 사실은 그의 아

내를 통해서 밝혀진다.

렘브루크는 1910년 1월 파리에서 한번 살아보기로 결정했다. 동갑내기인 피카소Pablo Picasso, 1881~1973는 일찌감치 파리에 머물면서 1907년 〈아비뇽의 처녀들〉을 그려냈고, 미술사에 입체주의라는 업적을 남겼다. 그 무렵 렘브루크는 가정을 꾸리고자 준비하던 중이었다. 그는 1908년 파리에서 돌아온 직후 아니타와 결혼식을 올리고, 이듬해 첫 아들을 낳았다. 아니타는 앞으로 세 아이의 엄마이자 예술가의 아내이며 모델에다 야심찬 매니저 역할까지 해낼 것이다. 파리에서 살아보자고 조른 이도 아내다. 이들은 파리에서 만 4년을 살게 된다.

렘브루크 부부는 1910년과 1911년 두 번에 걸쳐서 므동에 머물던 로댕을 찾아간다. 나이 칠십을 넘긴 거장을 방문하자고 조른 이도 아내였을까? 아니타는 1920년 지인과 나눈 대화에서 이렇게 말했다. "우리는 로댕과 그의 작업에서 큰 감동을 받았어요. 그런데 말이죠, 이상한 일이 벌어졌답니다. …… 우리가 일 년 후에 다시 로댕에게 갔을 때, 렘브루크는 더 이상 로댕을 생각하지 않았어요. 자기 자신을 찾았던 거죠. 로댕과 마이욜은 더 이상 그의 세계에 맞지 않았어요."³

브랑쿠시Constantin Brancusi, 1876~1957도 비슷한 말을 남겼다. 개인적인 친분 관계는 확인되지 않지만 렘브루크도 이 루마니아 조각가를 알았을 것이다. 브랑쿠시는 1906년 로댕이 조수 자리를 제안하자, 떡갈나무 그늘 밑에서는 어떤 나무라도 자라지

모딜리아니, 〈두상〉, 1912년, 석회석, 68.3×
15.5×24.1㎝, 뉴욕, 메트로폴리탄 미술관

못한다고 말했다. 독립을 선택한 브랑쿠시는 서서히 구상 조각의 경계를 넘더니 추상 조각으로 나아갔다. 부르델과 마이욜은 아예 고대 그리스 전통으로 되돌아갔다. 렘브루크는 로댕과 마이욜의 그림자를 벗어나려고 했지만, 방향을 정하지 못하고 갈팡질팡한다.

1910년 파리에서 헤매는 이주 예술가라면 꼭 가봐야 할 곳이 있었다. 아무리 수줍음 많은 렘브루크라도 지나칠 수 없었던 곳은 카페였는데, 당시 카페는 예술가들에게 온갖 일과 정보를 제공하는 사무실이었다. 무엇보다 몽파르나스 대로 남쪽에 자리 잡은 돔 카페Café du Dôme 에는 독일인들이 아주 들꼈다. 그들은 제시들을 '돔 사님'이라는 의미에서 '도미에Dômier'라고 부를 정도였다.⁴ 돔 카페에는 여러 나라에서 온 예술가뿐 아니라 수집가, 비평가, 화상, 모델 등이 들락거렸다.

렘브루크가 카페에 나갔던 목적은 두 가지다. 첫 번째는 여러 나라에서 온 젊은 예술가들로부터 시대에 걸맞은 새로운 표

현과 양식을 배우는 것이었다. 그중에는 '기다란 목' 하면 떠오르는 이탈리아 예술가 모딜리아니Amedeo Modigliani, 1884~1920가 있었다. 모딜리아니는 저 말없는 독일 조각가를 종종 만나 서투른 불어 대신 화담畵談을 나누었다고 한다. 그는 주로 회화 작업을 하다가 1909년 브랑쿠시를 만난 이후 석조각 작업에 도전하던 중이었다. 카페에는 러시아에서 태어난 아르키펭코Alexander Archipenko, 1887~1964도 드나들었다. 그는 1911년 렘브루크와 가진 만남을 이렇게 회상한다.

"우리는 자주 만났습니다. 내 기억에 그는 더없이 진지했고, 무척이나 내향적이었으며, 대단히 열심히 일했어요. …… 그는 줄곧 이런저런 문제로 생각에 깊이 빠져들었고, 늘 골똘히 생각에 잠겨서 이마를 찌푸리곤 했어요. 그 모습이 참으로 인상적이었습니다."[5]

렘브루크의 이마를 찌푸리게 만든 '이런저런 문제'는 예술적인 것만은 아니었다. 처자식이 딸린 이주 예술가에게 생계는 절실한 문제였다. 돔 카페는 그런 면에서도 꼭 필요했다. 카페에 나간 두 번째 목적은 작품 유통에 필요한 인맥을 마련하기 위해서였다. '도미에' 사이에서 렘브루크의 존재가 알려지자, 수집가와 비평가들이 그의 작업실을 드나들기 시작했다. 작업실이라고 해야 작은 방을 커튼 한 장으로 나누어 식구들이 지낼 생활공간을 빼고 남은 좁디좁은 공간이었다.

## 무릎 꿇는 사람

생계만큼 절실했던 문제는 새로운 조각을 지어내는 일이었다. 새로운 작품을 잉태하는 예술가는 자석처럼 사람들을 끌어당기는 것일까? 렘브루크를 자석으로 만들어준 작품이 바로 〈무릎 꿇는 사람〉이다. 이로써 가난한 이주 예술가는 생계 앞에서 무릎을 꿇지 않아도 되었다. 어떻게 이렇게 큰 조각이 좁디좁은 공간에서 태어났을까? 이 작품이 탄생하던 1911년, 한 독일 화가가 렘브루크의 작업실을 방문했다. 그가 남긴 회상을 들어보자.

"그는 당시 한창 〈무릎 꿇는 사람〉을 작업하는 중이었어요. 그것은 지나치게 길어서, 나는 거기에 처음부터 익숙해질 수 없었습니다. 가장 아쉬운 점은 조각의 볼륨감이었어요. 내가 보기에 볼륨감은 어떤 형상이 공간을 차지하는 데 반드시 필요한 것이었거든요. 그러나 마침내 나는 깨달았지요. 이 더없이 탁월한 독일 조각가로 하여금 이토록 특별한 형태를 표현하도록 이끈 전제가 무엇인지. 그건 바로 저 길쭉한 손과 발이 공간을 차지하도록 만드는 데 있었어요. 볼륨감은 그 예하면서 밀입니다."

처음엔 작가 자신에게도 낯설었던 모양이다. 아내 눈에 이만하면 괜찮은데, 끝낼 생각을 안 하고 몇 날 며칠 밤늦도록 점토를 매만졌다. 보다 못한 아내는 그에게 묻지도 않은 채 주물공을 불렀고, 석고상으로 본을 떠서 전시에 등록했다. 〈무릎 꿇는 사람〉은 1911년 10월 프랑스 국립미술협회가 주최한 《가을 살롱

렘브루크, 〈무릎 꿇는 사람〉, 1911년, 석고, 189×70×141㎝, 두이스부르크, 빌헬름 렘브루크 미술관

렘브루크, 〈무릎 꿇는 사람〉, 1912년, 종이에 잉크, 47.7×35.5cm,
두이스부르크, 빌헬름 렘브루크 미술관

전》에서 첫 선을 보였다. 호불호가 갈렸다. 좋은 신호였다.

　〈무릎 꿇는 사람〉은 렘브루크의 이름을 독일에 알렸다. 메
신저 역할을 한 이는 미술사가 마이어-그레페Julius Meier-Graefe,
1867~1935였다. 그는 독일에서 처음으로 마이욜에 관한 책을 출
간했던 저술가이자, 까다로운 안목으로 후원 작가를 고르던 비
평가다. 그는 일찌감치 렘브루크를 '유능한 조각가'로 지목하여
주위에 추천장을 써 보냈고, 작가 자신에게도 격려를 담은 편지

를 부쳤다. "당신이 새로 만든 〈무릎 꿇는 사람〉은 내가 이번 가을 살롱 전시에서 봤던 조각들 중에서 최고입니다. 그것은 당신만의 스타일을 적절하게 표현합니다."[7]

기다란 목과 가늘고 길쭉한 팔다리, 타원형 얼굴, 각진 어깨, 어른 키를 넘는 크기, 최소한의 볼륨감. 이와 같은 요소들은 이때부터 렘브루크 스타일로 자리 잡는다. 그는 어디선가 '모든 예술은 척도'라고 말했는데, 그것은 누구로부터 주어진 척도가 아니라, 자신의 눈대중, 자기 눈으로 어림잡은 목측目測이자 자기표현의 가능성이다. 그렇다면 자기표현은 어떻게 가능한가? 익숙한 자세를 낯설게 보고, 낯선 형태를 익숙하게 볼 줄 알아야 가능하다. '무릎 꿇기'가 그런 경우다. 두 다리를 굽혀서 하나는 바닥에 대고 다른 하나는 세운다. 한 손은 가슴 쪽으로 올리고, 다른 손은 무릎으로 내리며, 고개는 살짝 기울인다. 한쪽 무릎을 꿇어 자기를 표현하는 존재는 인간밖에 없다.

〈무릎 꿇는 사람〉을 만들었을 때, 렘브루크의 나이는 딱 서른이었다. 전성기를 맞이함은 양날의 칼임에 분명하다. 타인의 인정은 기대와 더불어 오는바, 기대는 작가의 손발에 사슬을 두르기도 한다. 시인 아폴리네르Guillaume Apollinaire, 1880~1918도 나서서 렘브루크의 재능을 추어올렸다. 마이어-그레페는 일기에 이렇게 적었다. "《가을 살롱전》에서 최고는 젊은 렘브루크가 만든 조각이다. 굉장한 기대주. 앞으로도 기대에 보답할는지?"[8]

렘브루크에게 전성기는 1913년 제1차 세계대전 직전에 찾

1913년 뉴욕 아모리 쇼 전시 장면. 가운데 렘브루크의 〈무릎 꿇는 사람〉, 오른편에 〈서 있는 여성〉, 왼편에 브랑쿠시의 〈포가니 양〉

아왔다. 한 마리 새처럼 비상하던 시절이다. 그는 독일 조각가로서 유일하게 미국에 진출했고, 그것도 동시대 예술가라면 누구나 꿈꾸었을 뉴욕 《아모리 쇼》에 참가했다. 자료 사진에서 전시장 한가운데 〈무릎 꿇는 사람〉이, 오른편에 〈서 있는 여성〉이 자리 잡은 게 확인된다. 그 바로 뒤에 마이욜이 제작한 부조가 분리 벽에 걸려 있고, 맨 왼편에 브랑쿠시가 출품한 〈포가니 양〉이 놓여 있다. 《아모리 쇼》는 미국에서 처음으로 동시대 유럽 예술가들의 작품을 선보인 대규모 전시였다. 출품작 수는 총 1500점에 이르렀고, 관람객은 약 5만 명이나 다녀갔다.

## 상승하는 사람과 몰락한 사람

뉴욕 대중은 렘브루크에게 극명한 호불호를 보여주었다. 호감은 너무나 고전적이어서 누구에게나 익숙한 〈서 있는 여성〉에게 돌아갔는데, 이는 뉴욕 현대미술관 재단 이사장의 작품 매입 목록에 들어가는 데 성공했다. 반감은 낯설기 짝이 없는 〈무릎 꿇는 사람〉의 몫이었다. 예술의 쇠퇴라는 둥 퇴폐라는 둥 혹독한 비판이 이어졌다. 미국 대통령 루스벨트Theodore Roosevelt, 1858~1919는 이렇게 비꼬았다. 렘브루크가 지어낸 여성상은 "포유류일지언정 특별히 인간"이 아니며, "기도하는 사마귀"에서 어떻게 "시적인 우아함"을 볼 수 있는지, "기린처럼 긴 정강이뼈"가 어째서 "사랑스럽다"는 말인지 알 길이 없다고 말이다. 그는 렘브루크에게서 "예술이 아니라 병리학상의 문제"[9]까지 봤다.

미국 대통령이 뭐라고 비꼬았건, 렘브루크의 귀에 들어가지 않았거나, 들어갔더라도 신경을 쓰지는 않았던 모양이다. 그는 곧이어 〈상승하는 사람〉을 만들었다. 렘브루크에게 호의적이기로 작정한 마이어-그레페는 이렇게 말한다. "이제야 렘브루크는 완전하고도 최종적으로 과거와 단절하기로 결정했다."[10] 그의 호의를 이해 못할 바는 아니지만 대중은 납득하기 어려웠다. 대부분 렘브루크에게서 과거와 단절한 새로움을 찾아내지 못했다. 〈상승하는 사람〉은 렘브루크가 남긴 상징적인 자소상自塑像이다. 그의 두 발을 보라. 한 발은 앞으로 내디뎠지만, 다른 한

렘브루크, 〈상승하는 사람〉, 1913~1914년, 청동, 226×76×56㎝, 두이스부르크,
빌헬름 렘브루크 미술관

발은 굳건히 후방에 두었다. 그는 두 손을 가슴에 모은 채 올라 갈까 말까 망설인다.

렘브루크는 여전히 갈팡질팡한다. 부르델이나 마이욜처럼 확실하게 전통으로 회귀하지도, 브랑쿠시처럼 과감하게 현대로 나아가지도 않은 채 엉거주춤한다. 허버트 리드Herbert Read, 1893~1968가 렘브루크를 '주춤거리는 그룹'[11]에 넣은 것도 무리는 아니다. 게다가 동시대에 활동하던 신세대 조각가들은 뒤집힌 공간감을 추구하는 중이었다. 스티븐 컨Stephen Kern, 1943~ 이 지적했듯, "인물의 얼굴처럼 주요한 요소가 완전히 빈 공간에 의해 표현된 것은 조각 사상 처음"이었고, 이는 "다만 보조적인 역할에 그치는 것으로 무시되어 온 '빈' 공간을 부활시켜서 주제에 필적하는 관심을 빈 공간에 쏟게"[12] 했다. 렘브루크는 빈 공간이 소재를 구성할 수 있음을 깨닫지 못했거나, 알았더라도 실행에 옮기길 머뭇거렸으며, 여전히 소재가 공간을 차지하도록 만드는 데 집착했다.

상승과 몰락은 손에 손을 잡고 찾아왔다. 1914년 6월 20일 렘브루크는 파리에서 독일 조각가로서는 처음으로 개인전을 열었다. 전시장은 작았지만 호응은 컸다. 아폴리네르가 「파리 저널」에 전시 리뷰를 실을 정도였다. 1918년 전장에서 곧 숨지게 될 시인은 이렇게 적었다. 렘브루크에게 "남아프리카나 오세아니아의 궁전"처럼 넓고 "마천루"처럼 높은 공간을 제공해야 한다고,[13] 그런 공간이야말로 그의 조각에 어울린다고 말이다.

높은 공간을 찾을 새도 없이, 전쟁이 술래처럼 따라왔다. 1914년 6월 말 렘브루크는 허둥지둥 파리를 떠나야 했다. 어떤 작품은 아는 주물공에게 맡겼는데, 그 주물공도 맡은 작품을 집 마당에 버리고 떠나야 했다. 전쟁이 끝나고 한참 뒤에 렘브루크의 지인이 우연히 발견했을 때, 작품은 동네 아이들이 던진 눈뭉치를 맞은 채 방치되어 있었다. 불행 중 다행은 렘브루크가 그나마 재빨리 파리를 벗어난 것이다.

이제 프랑스는 독일에게 적국이었다. 렘브루크는 1914년 7월 초 쾰른에서 열릴 독일 공작연맹 전시에 작품을 설치하러 갔다가, 분위기가 심상치 않음을 느끼고 재빨리 파리로 돌아와 부랴부랴 짐을 쌌다. 가난한 살림에 가재도구는 적었지만, 파리에서 4년 동안 제작한 작품은 많았고, 크기도 컸으며 석고는 깨지기 쉬웠다. 2미터가 넘는 작품들은 조각조각 나누어서 기차에 실어야 했다.

렘브루크는 출생지인 마이데리히에 귀국 신고를 했고, '무기 미소지 예비군'으로 등록했다. 그는 가족과 함께 쾰른에 잠시 머무니가 잔 베를린으로 떠나, 1914년 12월 베를린-프리테나우 지역에 방을 얻었다. 그는 전쟁 따위 아랑곳없이 작업을 계속하고 싶었고, 도움을 줄 사람들을 찾아다녔다. 베를린에는 헤르만 노아크Hermann Noack, 1867~1941가 살았다. 그는 솜씨 좋은 청동 주물 기술자로서, 콜비츠가 구상한 조각을 청동으로 만들어준 사람이기도 하다. 아울러 렘브루크에게 내내 호의를 보여준 미술비평

가 베스트하임Paul Westheim, 1886~1963도 빼놓을 수 없다. 그가 남긴 회상을 들어보자.

"렘브루크가 1914년 베를린으로 이사 왔을 때, 우리는 이웃으로 지냈어요. 그는 조용한 사람이었습니다. 담배 연기에 휩싸여 유리창 뒤에 앉아 있고는 했지요. 눈은 생생하게 깨어 있고, 입술은 느긋한 미소를 짓곤 했어요. 그는 말이 많지 않았지만, 관심을 가지고 경청하는 사람이었습니다. 같이 있으면서 침묵을 나눌 수 있는 사람이었지요. 어떤 때는 대화 중에 주머니에서 종잇조각을 꺼내더니 작은 연필로 끼적거리더군요. 앞으로 태어날 작품을 위해 어떤 몸동작이나 형태의 파편 같은 것을 붙잡고자 했던 것 같아요."[14]

아무리 렘브루크라도 전쟁 통에 조용함을 유지하기란 어려운 일이었다. 뒤에서 살펴볼 베를린의 '다리파' 예술가들도 모두 자원입대를 했고, 군복을 입지 않은 자기 또래 남성은 거리에서 볼 수 없었다. 자신이 비겁한 배신자로 느껴지기 시작했으나, 무기 없는 예비군도 필요해질 때까지 기다릴 수밖에 없었다. 때마침 1915년 1월 두이스부르크 시의 건축감독관이 편지를 보냈다. 전몰장병 묘지에 세울 기념 조형물 공모전에 참가하라는 제안이었다. 선금은 150마르크였다. 돈은 필요했지만, 렘브루크는 다른 예술가들과 경쟁할 마음이 없었고, 단독 제안이 아니라는 사실에 자존심이 상했다.

또 다른 자각도 있었다. 이주 예술가와 피난민으로서 겪은

체험은 렘브루크로 하여금 전쟁과 희생을 찬양하는 영웅주의에 저항감을 느끼도록 만들었다. 그는 감독관이 제안한 것처럼 전투를 마친 군인이 비장한 표정과 자세로 칼집에 칼을 집어넣는 형상을 만들고 싶지 않았을뿐더러, 전몰장병 묘지가 애국심과 영웅의식을 고취해야 한다고 여기지도 않았다. 그에게는 타인이 겪는 고통이 언젠가는 자기의 고통이 될 수도 있다는 경각심이 우선 필요해 보였다. 결국 당선 편지는 공모전에 출품한 한 뒤셀도르프 대학 교수에게 전해졌다.

때마침 렘브루크는 다른 편지를 받았다. 독일 국방부가 그에게 간호병으로 복무하라는 입대 명령서를 보냈다. 원래 그는 종군화가를 원했으나, 1915년 3월 초부터 베를린 적십자 병동에서 부상자들을 돌봐야 했다. 그와 마찬가지로 베를린에서 간호병으로 복무했던 다리파 미술가 헤켈Erich Heckel, 1883~1970은 이러한 회상을 남겼다.

"내가 1918년 9월 휴가를 받았을 때, 렘브루크가 작업실에 찾아왔어요. 그는 적십자에 배속되었는데, 동부 전선에서 부상당한 병사들이 빠리스케비아니스에 기차역에 내리면, 그들을 병원으로 실어 나르는 일을 맡았다고 말했습니다. 우리는 물론 예술적인 문제들에 관해서도 대화를 나누었지만, 그에 관해서는 별로 기억나는 게 없어요. 다만 그가 무척이나 우울해했었다는 인상은 아직도 기억합니다."[15]

간호병으로 일하려면 일주일간 응급처치 훈련을 의무적으

● 렘브루크, 〈몰락한 여성 누드 II〉, 1913~1914년, 파스텔, 68.5×99.3cm, 두이스부르크, 빌헬름 렘
브루크 미술관
●● 렘브루크, 〈몰락한 사람〉, 1915~1916년, 석고에 니스, 80×240×83cm, 두이스부르크, 빌헬름
렘브루크 미술관

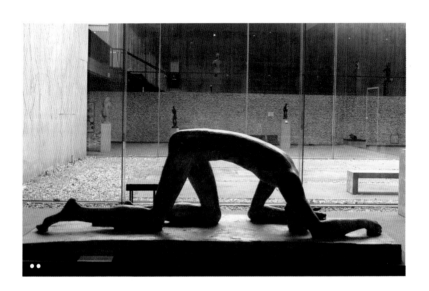

로 받아야 했다. 렘브루크는 의무훈련을 마친 후, 기차역에 나가 부상병들을 병원으로 이송하는 임무를 맡았다. 렘브루크는 무엇을 보았을까? 보기만 했을까? 그는 끈적거리고 축축한 상처를 손으로 만지고, 피비린내를 냄새로 맡고, 고막을 찢는 듯한 비명을 들었을 터이다. 충격은 귀로 전해졌고, 렘브루크는 청각에 심각한 손상을 입었다.

〈몰락한 사람〉은 간호병 시절 렘브루크가 몰두했던 작품이다. 숱한 드로잉으로 구상한 끝에 1915년 6월 모델링에 들어갔다. 렘브루크는 이를 청동상으로 주조하고 싶었으나, 전쟁 통에 청동을 구하기도 어려웠거니와, 주물 기술자 노아크가 징집된 바람에 석고로 만족해야 했다. 〈몰락한 사람〉은 렘브루크가 〈상승하는 사람〉에 이어서 만든 상징적인 자소상이다. 둘을 비교하면, 불과 2년 사이에 일어난 변화에 어지러울 정도다. 수직에서 수평으로, 상승에서 몰락으로, 희망에서 좌절로. 렘브루크는 인체를 본뜬 교량 건축으로 인간 사회가 몰락함을 표현했다. 가늘고 길쭉한 팔다리가 기둥이 되어서 기다란 등과 허리를 잇는데, 까딱하면 무너질 수도 있는 교량이다. 상승과 몰락 사이에서 정확하게 좌절하기. 조각은 한자를 닮았다. 꺾을 좌挫에 꺾을 절折. 팔도 꺾이고 무릎도 꺾이고 목도 꺾였다. 한 손에 쥔 칼자루도 부러졌다.

엎친 데 덮친 격으로 〈몰락한 사람〉에게 무자비한 비방이 들렸다. 1916년 베를린 전시에서 선을 보이자마자 한 일간신

문에 루스벨트의 몰이해에 버금가는 혹평이 실렸다. 그에 따르면, 렘브루크는 인간상이 아니라 "검둥이 짓Niggerei" 내지 "괴물 Monstrum"을 보여주었고, "예술뿐 아니라 건강한 세계감정을 해치는 범죄"[16]를 저질렀다. 어디선가 많이 들어본 말이다. 이처럼 광신적인 인종주의자의 수사학은 나치 시대에 접어들면 라디오에서 들리는 날씨 정보처럼 흔해진다. 조국에서 인정받고 싶은 마음은 아버지에게 인정받고 싶은 욕망에서 비롯될까? 독일 비평가들이 휘갈긴 펜대는 어떤 칼보다 깊숙이 렘브루크의 심장에 꽂혔다.

## 생각하고 사랑하고 기도하고

전쟁은 끝날 기미를 보이지 않았다. 아내는 셋째 아이를 임신했고, 식량이 바닥을 드러낼 정도로 사태가 심각해졌다. 렘브루크는 1916년 11월 간호병을 그만두고 마이어-그레페에게 도움을 받아 취리히로 피난하기로 결정한다. 이 중립국의 도시는 당시 숱한 예술가에게 피난처를 제공했다. 그들 중 몇몇이 모여서 만든 '다다'는 취리히에 역사상 처음이자 마지막으로 전위예술을 이끄는 선봉 역할을 부여했다. '취리히 다다'에 참가했던 예술가 중에 한스 리히터Hans Richter, 1888~1976가 있었다. 그는 한 젊은 여성 예술가를 사이에 두고 베를린에서 렘브루크와 경쟁하던

두이스부르크, 빌헬름 렘브루크 미술관

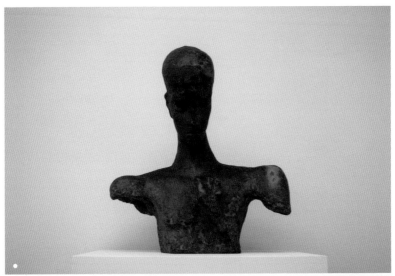

• 렘브루크, 〈생각하는 사람〉, 1918년, 청동, 64.8×58.6×29.3cm, 두이스부르크, 빌헬름 렘브루크 미술관
•• 렘브루크, 〈엄마와 아이〉, 1918년, 청동, 53×38×21cm, 두이스부르크, 빌헬름 렘브루크 미술관
••• 렘브루크, 〈기도하는 사람〉, 1918년, 채색 석고와 혼합 매체, 83×51.5×34cm, 두이스부르크, 빌헬름 렘브루크 미술관

연적이었다. 리히터는 자신을 방문했던 렘브루크를 이렇게 회상한다.

"그가 1916년 12월 취리히에 방을 구하러 왔을 때, 아는 사람도 거의 없었고 방 구하기도 힘들었어요. 그는 저녁마다 우리 집에 와서 바이올린을 연주하면서 시간을 보냈는데, 인간으로서 지녔던 그 지나친 부드러움으로 연주했지요. 좋지도 않았고 나쁘지도 않았어요. 그 지나친 부드러움은 그를 둘러싸고 명상의 분위기를 퍼뜨렸어요. 그런데 그것은 깊은 고독에 드리운 우울이기도 했습니다."[17]

렘브루크는 1917년 초 취리히에서 식구들이 지낼 방을 얻을 수 있었다. 이때는 한스 리히터가 여러 지인과 함께 '취리히 다다'를 결성하여 갤러리를 열고, 잡지도 펴내던 때다. 그러나 렘브루크는 시끄러운 다다 모임에는 어울리지 않았다. 언제나 그래왔듯 묵묵히 작업실에 틀어박혀 그림을 끼적대거나 흙을 매만졌다. 전기가 안 들어오는 작업실에는 촛불을 켜두었다.

아른거리는 촛불 아래에서 '렘브루크의 인간학'이라고 불러야 마땅한 형상들이 아른거렸다. 그들 중에 〈생각하는 사람〉, 〈엄마와 아이〉, 〈기도하는 사람〉이 있다. 남은 초가 타기 전에 어서 만들어야 했다. 죄다 흉상이고, 두 팔은 잘라내기도 했다. 〈생각하는 사람〉은 이 글에서 소개하는 그의 세 번째 상징적인 자소상이며, 〈기도하는 사람〉은 젊은 여배우 엘리자베트 베르크너 Elisabeth Bergner, 1897~1986의 초상이다. 얼굴 두 개로 지어낸 〈엄

마와 아이〉는 단순하기 그지없는, 세상이 꼭 지켜야 하는 사랑
이다.

칸트는 한 편지에 이렇게 적었다. "우리는 오직 우리 스스로
만들 수 있는 것만을 이해하고 타인과 소통할 수 있다."[18] 칸트
가 보기에, '우리 스스로 만들 수 있는 것'이란 인간이 항상 이미
지닌 정신인바, 그것은 세 가지 질문으로 드러난다. 나는 무엇을
알 수 있는가(순수이성), 나는 무엇을 해야만 하는가(실천이성),
그리고 나는 무엇을 희망해도 되는가(판단력)이다. 렘브루크는
이 세 질문을 형상으로 남겼으니, 〈생각하는 사람〉은 자기가 무
엇을 알 수 있는지, 〈엄마와 아이〉는 무엇을 해야만 하는지, 그리
고 〈기도하는 사람〉은 무엇을 희망해도 되는지를 되묻는다.

렘브루크는 생애 마지막 몇 달을 베를린에서 보내기로 결정
했다. 1919년 1월 말 헌법 제정을 위해 국민의회 선거가 개최되
어 도이치 제국이 바이마르 공화국으로 넘어가던 무렵이었다.
렘브루크는 취리히에서 우연히 만났다가 짝사랑에 빠진 베르크
너를 만나보고 싶었다. 그는 위험을 무릅쓰고 국경을 넘었고, 싸
늘한 작업실로 돌아갔다.

베를린은 아수라장이었다. 거리는 부정병과 연병사들로 넘
쳐났다. 놀라운 사실은, 이 와중에도 렘브루크에게 초상 조각 주
문이 들어왔다는 점이다. 그가 마지막으로 받은 주문은 한 금융
가 집안의 부인을 초상 조각으로 만드는 일이었다. 완성은 했지
만, 돈은 되지 않았다. 자기랑 전혀 닮지 않았다는 이유로 주문

자가 작품을 거절했기 때문이다. 거절이 가져온 상처에 렘브루크는 무방비 상태였고, 짝사랑 베르크너도 베를린을 떠났다.

"여기 베를린에서 나는 품위를 잃었고, 얻은 거라고는 경멸과 비참함뿐"이라고 렘브루크는 지인에게 하소연했다. 지인은 그를 위로하며 스위스 엥가딘으로 가는 차표를 주었고, 니체가 들러 묵곤 했던 질바플라나 호숫가의 한 숙소에서 묵자며, 함께 갈 것을 약속했다. 렘브루크는 그의 두 손을 오랫동안 맞잡았고, 이렇게 말했다. "당신은 좋은 사람입니다."[19] 지인은 1919년 2월 11일 기차역에서 조각가를 기다렸지만, 그는 오지 않았다.

스위스로 넘어가려면 여행 비자가 필요했다. 날씨는 추웠고, 식량은 떨어졌으며, 몸은 마르고 통증과 현기증이 갈수록 심해졌다. 렘브루크는 오스트리아로 떠나간 베르크너에게 전보를 부쳤다. 기다리는 답신은 오지 않았다. 1919년 3월 25일 저녁, 노동자 총파업이 벌어지기 하루 전날이었다. 렘브루크는 베를린 작업실에 머물다가 환청을 견디지 못했고, 사랑하는 사람의 부재도 더는 참을 수 없었다. 그는 가스오븐에 머리를 집어넣었다.[20]

취리히에 가족을 남겨둔 채였다. 렘브루크가 만 서른여덟 나이로 스스로 목숨을 끊자 이러쿵저러쿵 소문이 무성했다. 콜비츠는 1919년 3월 31일 일기에 이렇게 적었다.

"렘브루크가 자살했다는 소식을 방금 읽었다. 애인과 빚은 불화 때문이라고 하던데, 나는 그렇게 생각하지 않는다. 그토록 자기 작품을 굳게 믿었고, 그토록 강한 자기감정을 지녔던 한 인

간이 어떻게 애인과의 불화로 자기 목숨을 버릴 수 있단 말인가? 예술가로서 살아갈 힘이 꺾였기 때문일 터이다. 그걸 누가 알 수 있을까?"[21]

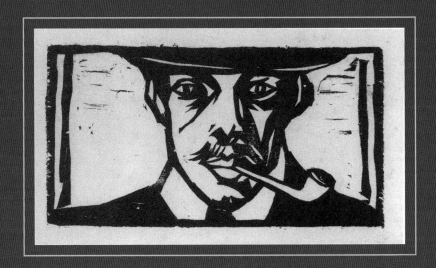

베를린 Berlin

에른스트 루트비히 키르히너 Ernst Ludwig Kirchner, 1880~1938
〈파이프를 입에 문 자화상〉, 1905년

# 03

## 표현하는 자, 파시즘의 적

다리파의 키르히너와 베를린

1919년 렘브루크가 베를린에서 스스로 목숨을 끊고 세상을 떠 났을 때, 전쟁통을 앓던 키르히너는 일찌감치 베를린을 떠나 스 위스에서 요양 치료를 받으며 재기를 준비하던 중이었다.

예나 지금이나 독일 현대미술 하면 누구나 표현주의를 떠 올리며, 키르히너는 바로 그 표현주의와 동격으로 이해되는 미 술가다. 그는 표현주의자로서 명성을 얻어 독일에서 성공했지 만, 변신을 원했다. 그는 다보스에 정착한 후부터 자기는 표현 주의자가 아니라고 주장하기 시작했다. '루이 드 마르사유'라는 프랑스식 이름을 가진 비평가도 키르히너의 주장을 글로써 도 왔다. 그는 다른 사람들이 모를 거라고 믿었지만, 알 만한 사람 은 다 알았다. 그는 필명으로 자기 작품에 관하여 '셀프 크리틱'

을 썼다.

개작도 서슴지 않았다. 키르히너는 오래전에 완성한 작품에 덧칠을 가했다. 철 지난 표현주의 느낌은 가려지고, 새로운 시대가 요구하는 추상화가 보여야 했다. 그는 자기에게 드리워진 과거의 그림자를 뛰어넘고 싶었다. 나이 마흔다섯은 '새로운 키르히너'를 다짐하기에 좋았다. 마침 1925년 로카르노 협정이 체결되어 독일에도 평화가 찾아왔으며, 제국은 공화국 시대를 펼쳤다. 키르히너는 다보스에 정착한 지 8년 만에 독일로 돌아가 조심스럽게 귀향을 위한 가능성을 타진했다. 뒤돌아보면 망설임은 행운이었다.

키르히너는 엄청난 분량의 작품을 남겼다. 그는 베를린에서 다보스로 이주하면서 작업실에 있던 작품을 모두 옮겨 놓은 덕분에, 나치의 '퇴폐미술가' 명단에 기재되었음에도 거의 모든 작품을 고스란히 보존할 수 있었다. 드로잉 1만 2000점, 파스텔 및 수채화 1만 점, 유화 1500점, 판화 2천여 점 외에도 조각과 직물 디자인이 남아 있다. 다 합하면 약 3만여 점에 이른다. 35년 동안 작업했으니, 평균 잡아 석 점씩 그리거나 깎거나 새기지 않으면 아무를 보내지 않았다. 그는 일기에 신나고 꾸준히 썼다.

뜨거운 열정과 병적인 몰입은 구분이 힘들다. 그는 손이 잘려서 그림을 그리지 못할지도 모른다는 환각에 빠졌으며, 군인들이 스위스 산골 마을까지 쫓아와 자기를 잡아갈 거라는 망상에 시달렸다. 그는 1938년 오스트리아가 나치 독일과 합병했다

는 소식을 듣고서 화창한 6월 어느 날 들판으로 달려 나가 가슴에 권총을 겨누었다. 향년 58세였다. 평생의 동반자 에르나가 혼자 남아 유작을 지켰다. 키르히너는 넉넉한 집안에서 태어나 아버지의 반대에도  그리고 싶은 그림을 마음껏 그리며 청년 시절을 보냈고, 적절한 시기에 후원자를 만나서 생계를 걱정하지 않았다. 헤어나기 힘들었던 마약 복용과 우울증을 제외하면 순조로운 삶이었다.

## 혼란에서 시대의 그림을

삶이 뜻대로 흐르지 않을 때, 볼 만한 그림이 나왔다. 〈포츠담 광장〉은 키르히너가 전성기에 그린 대표작이다. 베를린에 있는 신국립미술관Neue Nationalgalerie에서 볼 수 있다. 세로가 2미터, 가로가 1.5미터로, 키르히너가 제작한 여러 도시풍경화 중에서 가장 크다. 그는 광장에 나가 연필로 스케치를 했고, 베를린 작업실로 돌아와 목탄과 크레용으로 수차례에 걸쳐 초벌 그림을 그렸으며, 마침내 유화로 완성했다. 1914년 가을 전쟁이 터진 직후였다. 그림도 폭발 직전이다. 붓질은 총탄처럼 내리꽂히고, 색채는 팽팽하게 보색 대비를 이룬다. 건물은 붉고, 길바닥은 병든 강처럼 녹조 빛이다.

　포츠담 광장은 예나 지금이나 베를린의 중심가다. 오늘날에

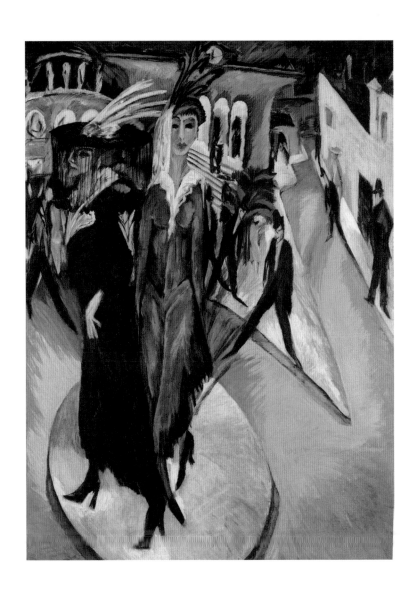

키르히너, 〈포츠담 광장〉, 1914년, 캔버스에 유화, 200×150㎝, 베를린, 신국립미술관

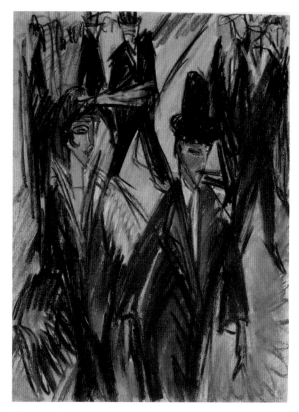

키르히너, 〈거리 풍경〉, 1913~1914년, 파스텔, 40×30cm, 베를린, 다리파 미술관

는 인기 많은 관광지다. 분단 시절에 세워졌던 베를린 장벽의 흔적이 남아 있고, 이탈리아 건축가 렌조 피아노Renzo Piano, 1937~ 가 지은 포스트모더니즘 건축도 볼 만하다. 키르히너는 백 년 전의 광장을 보여준다. 화려하게 치장한 여성 두 명을 중심으로 중절모와 정장을 차려입은 남성들이 배회한다. 그들 사이에 접촉은 없다. 한 남성이 여성에게 접근하는 순간이다. 뒤편에는 교회, 기

차역, 상점이 자리를 잡고서 도시 노동자들을 길들인다. 그들에게 교회는 메시아의 복음을 전하고, 기차는 시간을 지켜주며, 상점은 눈요기를 제공한다.

광장의 중심은 여성들이 차지했다. 눈은 텅 비었고, 입술은 붉게 칠했으며, 원피스는 몸매를 드러낸다. 신발은 휘청거릴 만큼 높다. 두 여성 모두 깃털로 장식된 모자를 썼고, 모자에는 가리개가 달려 있어 얼굴을 가릴 수 있다. 이 깃털 가리개 모자는 생김새 때문에 '새장'이라고 불렸다. '새장'은 원래 전쟁미망인이 쓰던 것이다. 베를린 경찰은 1914년 8월 제1차 세계대전 발발 직후부터 이 '새장'을 성 판매 여성이 챙겨야 할 필수품으로 규정해서, 성매매 행위를 가려내는 식별 기호로 삼았다.[1] 성 노동자는 전쟁에서 잃은 남편 대신 새 남편을 찾는 구혼자처럼 변장되었다.

1900년대 초 베를린 인구는 거의 200만 명에 육박했다. 이 중에서 5만 명이 성 노동으로 생계를 유지했다. 이는 50년 전 산업화 초기보다 열 배나 증가한 수치다. 국가의 허가를 받지 않고 상업적인 목적으로 성매매를 할 경우, 그리고 허가를 받더라도 규정을 위반할 경우, 헌법 361조 6항에 따라 처벌을 받았다. 경찰은 성병을 방지하고 성매매를 관리한다는 명목으로 '새장' 착용 외에 여러 가지 규정을 두었다. 성 판매 여성들은 정기적으로 신체검사를 받아야 했고, 눈에 띄지 않는 색깔의 옷을 입어야 했으며, 거리에서 담배를 피우거나 노래를 부를 수 없었다. 그들은

극장, 오페라, 콘서트, 미술관을 방문할 수 없었으며, 지정된 거리와 광장에는 발을 들여놓지 못했다.

성 판매 여성에게 포츠담 광장은 금지 구역이었다. 그들은 배제당하고 구별되었는데, 19세기부터 발전한 우생학은 구별 짓기에 이상한 논리를 제공했다. 우생학은 성 노동자가 정신질환자, 장애인, 범죄자처럼 '나쁜 유전자'를 보유한 자로서 사회의 건강을 해친다고 가르쳤다. '나쁜 유전자'를 보유한 자는 비정상적이며, 비정상적인 남성은 범죄를 저지르고, 비정상적인 여성은 성을 판다고 말이다. 키르히너에게 성 노동자는 낯설지 않았고, 자기와 구별되지 않았다. 〈포츠담 광장〉은 도시의 풍경화이자 초상화이며, 일회용 휴지처럼 살아가는 현대 도시인의 자화상이다. 그의 말을 들어보자.

"내가 예전에 그렸던 매춘부들처럼 지금 우리 자신의 처지가 그렇군요. 한번 휙 써버리고 나면 다음은 없어요. 그럼에도 나는 노력합니다. 내 생각을 정리하고, 이 혼란에서 시대의 그림을 만들어내려고. 이것이야말로 나의 과제니까요."[2]

## 그리고 싶은 것을 그리기

키르히너는 성 해방과 자유연애를 지향했고, 1900년을 전후로 전개된 '신新윤리' 운동을 지지하고 실천했다. 새로운 윤리는 인

간이 자신의 기본 욕구에 충실하기를 요청했다. 오늘날 여성학계 일부는 성매매가 자본주의 경제체제뿐 아니라 사회주의 국가에서도 엄연히 존재해왔음을 강조하면서, 성차별이 없는 사회를 만들기 위해 "인간의 성과 섹슈얼리티를 금기할 것이 아니라 인간의 성욕 역시 식욕과 마찬가지로 기본 욕구에 속한다는 것을 먼저 인식해야" 한다고 주장한다.[3]

전쟁은 인간의 기본 욕구에 대한 국가 통제를 더욱 강화시켰다. 인간의 기본 욕구에는 식욕, 성욕, 수면욕 외에도 표현욕이 있다. 키르히너에게는 표현욕을 충족하는 일이 무엇보다 중요했다. 그는 그리고 싶은 것을 그리기 위해서 밥을 먹고 섹스를 하고 잠을 잤다. 그러던 어느 날 전쟁이 터졌고, 군대에 가야 했으며, 그림을 그릴 수가 없었다. 그리기 욕구를 충족할 수 없게 되자 두려움이 엄습했다. 그 두려움은 잊을 수 없는 자화상들을 낳았다.

텅 빈 눈은 키르히너 눈에 비친 시대의 현실이다. 눈만이 아니다. 손도 텅 비었다. 〈술 마시는 남자. 자화상〉은 붓도 총도 들지 못한 무기력한 손을 그렸다. 술만이 그에게 힘이 된다. 〈군인으로서의 자화상〉은 한 손을 아예 그리지 않았다. 그림 그리는 오른손은 잘려 나갔고, 피가 말라붙은 팔목은 창백한 녹색이다. 그는 팔목이 잘려나간 듯한 공포를 그렸다. 그림을 영영 못 그릴지도 모른다는 두려움이 느껴진다. 공포를 이기려면 공포 속으로 들어가보라고 했던가? 그림쟁이는 그림으로써 자기 두려

● 키르히너, 〈술 마시는 남자. 자화상〉, 1914~1915년, 캔버스 위에 유채, 118.5×88.5cm, 뉘른베르크 게르만 국립미술관
●● 키르히너, 〈군인으로서의 자화상〉, 1915년, 캔버스에 유화, 69.2×61cm, 오벌린, 앨런 기념 미술관

움을 이겨낸다. 어깨 너머로 보이듯이, 그에게는 아직 못다 그린 그림과 탐구하고 싶은 모델이 있었다.

　전쟁이 터지자 처음에는 키르히너도 다른 청년들처럼 열광했다. 독일이 승리하면 신세계가 올 것이라고 믿었다. 그는 1914년 8월 징집영장을 받았고, '비자발적 자원자'로 입대했으나, 이내 자신이 품었던 열광이 망상이었음을 알았다. 그는 술과 마약을 들이켜고, 식사를 거부하며, 심각한 정신질환 증세를 보임으로써 요양 명령을 받아냈다. 군에 입대한 지 두 달 만이었다. 베를린에서 치료를 받을 때, 이 두 자화상이 그려졌다. 키르히너는 일부러 아팠다. 그의 말을 빌리자면, 그것은 전쟁통이었고, 군대

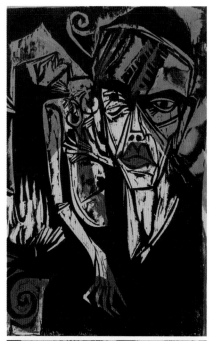

키르히너, 〈투쟁(사랑의 고통)〉,
1915년, 목판화, 33.6×21.4㎝,
베를린, 다리파 미술관

키르히너, 〈외로운 방 안에 갇힌 슐레밀〉,
1915년, 목판화, 33.6×23.8㎝,
베를린, 다리파 미술관

를 벗어나 작업실로 돌아가기 위한 몸부림이었다. 1915년에 제작된 목판화 시리즈는 그 몸부림이 남긴 처절한 흔적이다.

키르히너는 『페터 슐레밀의 기이한 이야기』에서 자기를 발견했다. 이 책은 시인 아델베르트 폰 샤미소Adelbert von Chamisso, 1781~1838가 괴테Johann Wolfgang von Goethe, 1749~1832의 『파우스트』를 1814년 동화처럼 각색한 것이다. 키르히너는 슐레밀의 이야기를 채색 목판화에 옮겨 총 일곱 장으로 이루어진 연작으로 지어냈다. 까다로운 공정이 필요한 작업이었다. 목판을 조각내서 조각마다 색을 입힌 후 다시 끼워 맞춰 한꺼번에 찍어냈다. 이 연작 중 두 점은 자화상과 다르지 않다.

〈투쟁(사랑의 고통)〉은 사랑하는 사람을 그리워하는 자요, 〈외로운 방 안에 갇힌 슐레밀〉은 악마에게 그림자를 팔아버리고 마음의 감옥에 갇혀 괴로워하는 자다. 키르히너는 상실감을 표현한다. 그는 사랑하는 사람뿐 아니라 예술가라는 역할조차 잃을까 두렵다. 이 모든 것이 전쟁 때문이었다. 동시대 미술가 중 전쟁에서 느낀 공포와 혐오를 이처럼 일찌감치 드러냈던 경우는 드물다. 전쟁 이야기라면 입도 귀도 닫았던 키르히너는 종전 후 10년 만에 나이 어린 친구에게 이렇게 고백했다.

"전쟁은 나를 끔찍하게 망가뜨렸어요. 내가 여전히 살아 있는 것은, 그토록 끔찍했던 시간 동안 나 자신을 내 예술에 꽉 매달아두었기 때문입니다."[4]

## 우정의 공동체

이제부터는 전쟁 전으로 거슬러 올라가보자. 그는 이십 대에 친구들과 미술가 공동체를 만들어서 함께 생활하고 작업했다. 공동체 이름은 브뤼케Brücke, 한국어로 '다리'이다. 다리파를 빼놓고 키르히너를 이야기할 수는 없다. 그를 넣지 않고 다리파와 독일 표현주의 미술을 거론할 수 없는 것처럼 말이다. 이것은 어떤 남성 미술가 공동체를 둘러싼 이야기이자, 성공했기에 실패로 돌아간 우정의 역사다.

1905년 6월 7일 드레스덴 공대 건축학과를 다니던 청년 넷이 모였다. 키르히너, 블라일Fritz Bleyl, 1880~1966, 헤켈Erich Heckel, 1883~1970, 그리고 슈미트-로틀루프Karl Schmidt-Rottluff, 1884~1976. 야심으로 가득 찬 나이였다. 이들은 모두 전공보다 미술, 문학, 철학에 더 큰 열정을 보였다. 헤켈이 드레스덴 미술아카데미에 다니던 페히슈타인Max Pechstein, 1881~1955을 이듬해 가담시켰고, 블라일은 2년 만에 탈퇴했다.

키르히너가 1905년 〈다리파 마크〉로 제작한 목판화를 살펴보자. 세 남성이 이쪽에 서서 다리를 건너는 여성을 바라본다. 여성은 두 팔을 치켜든 채 저쪽을 바라본다. 저쪽에 무엇이 있는 걸까? 헤켈의 이야기를 들어보자. "우리는 물론 고민했다. 어떻게 우리를 세상에 알릴 수 있을지. 어느 날 저녁 집으로 가면서 그에 관해 다시 얘기했다. 슈미트-로틀루프가 우리를 '다리'라

• 키르히너, 〈다리파 마크〉, 1905년, 목판화, 4.9×6.4cm, 베를린, 다리파 미술관
•• 페히슈타인, 〈다리파 단체전 홍보 포스터〉, 1909년, 목판화, 83.8×60cm,
슈투트가르트 국립미술관

고 부르면 어떻겠냐고 말했다. 그는 그 말이 여러 가지를 뜻하므
로 하나의 프로그램을 뜻하지는 않지만, 분명한 것은 이쪽에서
저쪽 해안으로 건너감을 의미한다고 말했다. 우리가 무엇에서
멀어져야 하는지는 분명했지만, 어디로 가야 하는지는 확실하지
않았다."[5]

　한편 블라일은 다르게 기억한다. 그에 따르면 '다리'라고 이
름 지은 이는 헤켈이다. 그는 "차라투스트라를 소리 높여 암송하
면서, 칼라 없는 옷을 걸치고 모자도 안 쓴 채 계단을 올라와 자
기를 에리히 헤켈이라고 소개했다."[6] 이처럼 다리파 멤버들의
기억은 시간이 지나면서 엇갈렸지만, 공통적으로 니체를 언급
한다. 이를테면 블라일도 언급했듯이, 니체는 다리를 은유로서
여러 번 썼는데, 그중에서도 『차라투스트라는 이렇게 말했다』

다리파 첫 단독 전시, 카를 마르크스 자이페르트 전기램프 공장, 1906년, 드레스덴

서문 4장은 다리파 철학에 가장 잘 어울려 보인다. "인간이 지닌 위대한 점은, 그가 다리이지 목적은 아니라는 것이다. 인간이 사랑받을 만한 점은, 그가 건너가고 가라앉는다는 것이다."[7]

    다리파는 1913년 해체에 이르기 전까지 8년간 공동체를 유지했다. 처음부터 혼자서 시작했다면, 데뷔 자체가 힘들었을 디이다. 헤켈은 1958년 이렇게 회상했다. "우리들 중 어느 누구라도 모두 함께 여러 번 전시 기회를 얻는 것보다, 혼자서 한 번의 전시 기회를 얻는 것이 훨씬 어려웠겠지요."[8] 미술가 데뷔는 오래전부터 전시를 통해서 이루어졌고, 무명인 아마추어 미술가를 전시하는 일은 누구에게나 모험이었으니, 선뜻 전시하려는 곳은 없었다. 아무 데도 없으니, 알아서 만들어내야 했다.

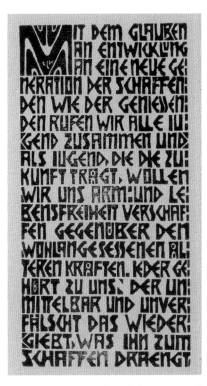

다리파 프로그램, 1906년, 목판화, 15×7.5cm, 베를린, 다리파 미술관

다리파는 1906년 10월 9일 첫 단독 전시를 열었다. 전시장이 아니라 공장에서였다. 드레스덴에 있는 전기램프 공장을 빌려 전시장으로 꾸몄으니, 말하자면 백 년 전의 대안 공간 전시였던 셈이다. 전시 홍보는 지역 신문에 '다리파 프로그램'을 게재하면서 이루어졌다.

"우리는 창작하고 향유하는 신세대가 발전하리라는 믿음을 가지고 모든 청년을 부른다. 우리는 미래를 짊어질 청년으로서, 안락함을 추구하는 낡은 힘들에 대항하여, 가난과 삶의 자유를 얻고자 한다. 창작의 욕구를 직접적이고 거짓 없이 표현하는 자라면 누구나 우리 편이다."

다리파는 '청년Jugend'을 부른다고 했다. 이 단어는 짧은 글에서 두 번 반복된다. 20세기 벽두에 유럽에서는 이른바 '청년운동'이 한창이었다. 1900년 세상을 떠난 니체의 위버멘슈Übermensch, 즉 초인超人 사상에 화답이라도 하듯 많은 예술가들

이 기존의 인간 개념을 넘어서는 새로운 인간이 되자고 외쳤다. 그들은 "경제체제에 반기를 드는 대신에 학교와 가족에 반기를 들었으며, 사회 개혁을 요구하는 주체는 계급이 아니라 세대였다."[9]

다리파는 청년운동에 응답했다. 청년운동이 지향했던 현실 정치와는 거리를 두었지만, 학교나 가족과 같은 일상의 제도에 저항하고, 구세대에 권력 이동을 요청하면서 말이다. 그들에게 새로운 예술이란 구세대와는 다른 무엇이다. 예컨대 철 지난 인상주의를 고집하면서 독일 미술계를 지배했던 베를린 분리파는 다리파가 건너야 할 깊은 바다였다. 다리파가 말하는 '다리'에는 인상impression을 떠나 표현expression을 향해 감으로써 시대의 우울depression을 함께 건너가자는 뜻이 담겨 있다.

다리파는 대중매체를 이용했고, 이 같은 홍보 전술은 후속 사례를 낳았다. 예컨대 이탈리아의 미래파는 1909년 「피가로」지 1면에 "미래주의 선언"을 발표하면서 이름을 알렸다. 신문 발표라는 형식은 같지만, 다리파가 발표한 내용은 미래파와 다르다. 다리파는 미래파처럼 그룹의 공식 결성을 알리는 선언문이 아니라, 이미 결성을 해놓은 뒤에 그룹을 홍보하고 회원을 모집하는 광고문을 발표했다. 미래파가 창작 내용을 공개하기 전에 '예언형' 선언문을 공표했다면, 다리파는 창작 결과를 전시하면서 자신들의 입장을 밝히는 '설명형' 프로그램을 발표한 것이다.[10]

## 15분 누드 스케치

베를린에는 다리파 미술관Brücke Museum이 있다. 서남쪽 첼렌도르프의 한적한 동네에 자리 잡은 이 미술관은 키르히너를 비롯하여 다른 다리파 미술가들이 남긴 작품 150점을 소장하고 상설 전시한다. 그들이 어떠한 방식으로 작업했는지 소장품 두 점에서 확인할 수 있다. 하나는 키르히너가 1905년에 그린 〈작업실에 있는 에리히 헤켈과 모델〉이다. 그들은 서로가 서로에게 모델이 되거나, 하나의 모델을 앞에 두고 함께 그렸다.

　붓의 속도가 매우 빨라 보인다. 키르히너는 글을 쓰는 것처

베를린 다리파 미술관 가는 길의 표지판과 미술관 입구

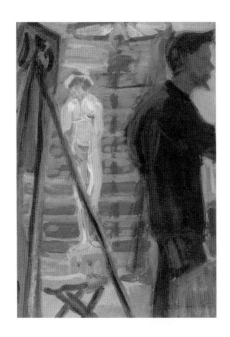

키르히너, 〈작업실에 있는 에리히 헤켈과 모델〉, 1905년, 캔버스에 유화, 50×33.6㎝, 베를린, 다리파 미술관

키르히너, 〈두 소녀의 누드〉, 1909년, 종이에 색분필, 90×68㎝, 베를린, 다리파 미술관

럼 그림을 그려낸다. 그에게 그림 그리기는 글쓰기와 한가지다. 이를테면 〈두 소녀의 누드〉는 색분필로 그려낸 상형문자다. 이 한 장을 그리는 데 시간이 얼마나 걸렸을까? 이들은 당시 '15분 누드 스케치'를 연습하는 중이었다. 모델로 선 친구들은 15분 마다 자세를 바꾸어야 했다. 이성이 첫 느낌을 방해하지 않도록 짧은 시간 안에 잡아내기 위해서였다. 키르히너는 이와 같은 창작 방식을 두고 "첫눈에 잡힌 무아지경"[11]이라고 불렀다.

다리파가 원했던 예술과 삶의 통일은 특별한 게 아니었다. 집으로 친구들을 불러 먹고 마시고 떠들다가, 뭔가 마음에 들면 그림으로 그리면 되었다. 서로 그린 그림을 보면서 웃고 떠들다 가 다시 그리고…… 그렇게 자유로운 삶과 자연스러운 예술은 서로를 넘나들었다. 이것이 바로 다리파가 꿈꾸었던 예술과 삶의 일치다.

다리파 미술가들의 공동 작업은 야외에서도 이루어졌다. 그들은 1909년부터 1911년까지 여름마다 드레스덴 근처 모리츠부르크의 호숫가에 모여서 공동으로 작업했다. 벌거벗고 물놀이를 즐기다가, 그림을 그리고, 도시락을 나눠 먹고, 또 그렸다. 너와 나, 선생과 학생, 화가와 모델, 일과 놀이, 인간과 자연, 예술과 삶의 경계가 따로 없었다. 경찰이 제재를 하고 그림을 몰수하기도 했지만, 즐거웠다.

키르히너와 헤켈이 그린 '목욕하는 사람들'을 나란히 보자. 전문가가 아닌 이상 누가 어떤 그림을 그렸는지 구분할 수 있을

● 키르히너, 〈네 명의 목욕하는 사람들〉, 1909~1910년, 캔버스에 유화, 75.5×101cm, 부퍼탈, 폰 데어 하이트-미술관
●● 헤켈, 〈갈대 숲에서 목욕하는 사람들〉, 1909년, 캔버스에 유화, 71×81cm, 뒤셀도르프, 쿤스트팔라스트

까? 두 그림 모두 윤곽선을 과감하게 처리하고, 색면을 커다랗게 구성했으며, 자연색을 쓰지 않고, 어색해 보일 정도로 보색을 사용했다. 이 같은 다리파 공동체 양식은 1910년 모리츠부르크 호숫가에서 정점을 찍었다.

다리파는 정점을 찍은 후부터 몰락하기 시작했다. 공동체 구성원들은 전문가가 아니라도 구분이 가능할 만큼 개인적인 양식을 찾아냈고, 거기에 더하여 제각각 다른 후원자를 만나게 되었다. 구성원 각자에게 작품을 전시할 기회도 많아졌다. 키르히너는 1914년 2월 개인전을 열어 큰 주목을 받았다. 그는 같은 해 여름 다리파 친구들이 아니라 1912년 알게 된 여자 친구 에르나와 함께 야외 스케치 여행을 떠났다. 공동체를 유지해야 할 마지막 명분이 사라지면서, 우정은 물 건너갔고, 다리파는 역사의 강물 속에 가라앉고 말았다.

## 다리파의 성공과 실패

다리파는 1913년 해체를 알렸다. 원인은 분명했다. 예술가에게 중요한 것은 개성인데, 개성을 너무 앞세우면 공동체가 무너지고, 공동체를 앞세우면 개성이 살아나지 않는다. 결국 구성원 각자의 개성이 공동체 양식을 넘어서자 울타리는 무너졌다. 키르히너는 다리파의 성장뿐 아니라 해체에도 크게 기여했던바, 공

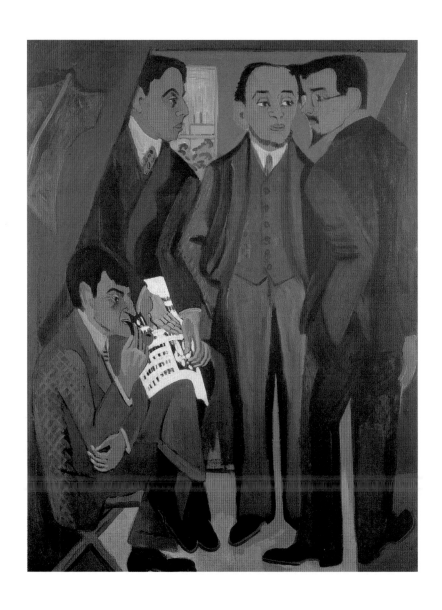

키르히너, 〈어떤 미술가 그룹〉, 1926~1927년, 캔버스 위에 유채, 168×126㎝, 쾰른, 루트비히 미술관

동체가 해체되는 순간도 그림으로 남겼다.

〈어떤 미술가 그룹〉은 유럽 근현대 미술사에서 보기 드문 미술가 단체초상화다. 단체라고는 하지만, 다리파로 활동했던 회원 전부가 아니라 키르히너를 중심에 둔 인간관계 일부를 다룬다. 좁은 방에 남성 넷이 모였다. 한쪽 벽이 지붕 때문에 기울어서 방은 더욱 비좁아 보인다. 가운데 헤켈, 오른쪽에 안경 쓴 슈미트-로틀루프, 왼쪽에 키르히너가 서 있다. 구석에 웅크리고 앉은 이는 오토 뮐러Otto Mueller, 1874~1930다. 그는 키르히너가 주선하여 1910년 뒤늦게 다리파에 합류했다. 페히슈타인은 왜 빠졌을까? 그는 1912년 퇴출당했다. 친구들과 공동으로 전시하겠다는 약속을 깨고서 다리파가 넘어서고 싶었던 구세대, 즉 베를린 분리파 전시에 단독으로 참가했기 때문이다.

〈어떤 미술가 그룹〉은 1913년 5월 어느 날 키르히너의 베를린 다락방 작업실에서 일어났던 사건을 재현한다. 어떤 사건인가? 다리파는 매년 창작 활동을 후원자들에게 보고하는 〈다리파 연대기〉를 제작해왔다. 마지막 연대기는 키르히너가 제작했는데, 그가 서술한 내용은 나머지 회원들이 수용하기에 너무나 자기중심적이고 독단적이었다. 그림에서 키르히너가 손으로 가리키는 것이 바로 1913년 목판화로 제작한 마지막 다리파 연대기다.

그림 속 인물들은 시선과 몸짓으로 응답한다. 뮐러는 키르히너 편에 앉아 침묵으로 동의한다. 헤켈은 팔꿈치로 키르히너

키르히너, 〈다리파 연대기 표지〉, 1913년, 목판화, 45.7×33.2cm,
베를린, 다리파 미술관

의 옆구리를 찌르는 동시에, 시선을 돌려 슈미트-로틀루프에게
의견을 묻는다. 그는 키르히너를 마주보고 눈싸움을 하지만, 싸
움은 오래가지 않을 터이다. 슈미트-로틀루프의 오른발을 보라.
다른 발들은 모두 중심을 향했지만, 그의 오른발만 바깥을 향
한다. 그는 키르히너에게 반대 의견을 제시하여 공동체 해체에
책임이 있으나, 방을 떠나면서 책임지기에서 발뺌했다. 키르히

너는 그림을 통해 이렇게 주장한다.

어떤 정치학자는 키르히너가 다리파 내에 형성된 "복수의 권력관계"[12]를 시각화했다고 주장한다. 차림만 본다면, 그림 속 인물들은 예술가라기보다 직장인처럼 보인다. 다리파는 우정으로 지어졌지만, 마침내 미술 사업을 위한 조직이 되었다. 문제는 여기에 있었다. 사업이 성공하자, 우정은 번거로워졌다. 흥미로운 사실은, 키르히너가 다리파를 떠나면서 누구든지 한번 보면 알아챌 자기만의 스타일을 발명했다는 점이다. 앞서 살펴본 〈포츠담 광장〉이 대표적인 사례다.

〈어떤 미술가 그룹〉은 1927년 완성되었다. 다리파가 해체된 지 10년이 넘은 때였다. 키르히너는 1926년 베를린에 여행을 갔다가 옛 친구들을 만났다. 그중 하나가 슈미트-로틀루프였고, 그는 키르히너에게 다리파 재개를 제안했다. 〈어떤 미술가 그룹〉은 키르히너가 보낸 답신이다. 그는 다리파 재개는커녕 과거와 단절하고 싶었다. 과거와 단절함은 '새로운 키르히너'를 지어내기 위하여 필요한 조건이었다. 삶이 바뀌니 친구가 바뀌었고, 친구가 바뀌니 삶이 바뀌었다. 키르히너는 다보스에 찾아온 젊은 예술가들과 함께 '로트-블라우'라는 이름으로 공동체를 꾸렸고, 이는 새로운 키르히너를 지어내는 데 도움을 주었다. 하지만 새로운 키르히너 프로젝트는 완결되지 못했다. 또 한 번의 전쟁이 술래처럼 다가왔기 때문이다.

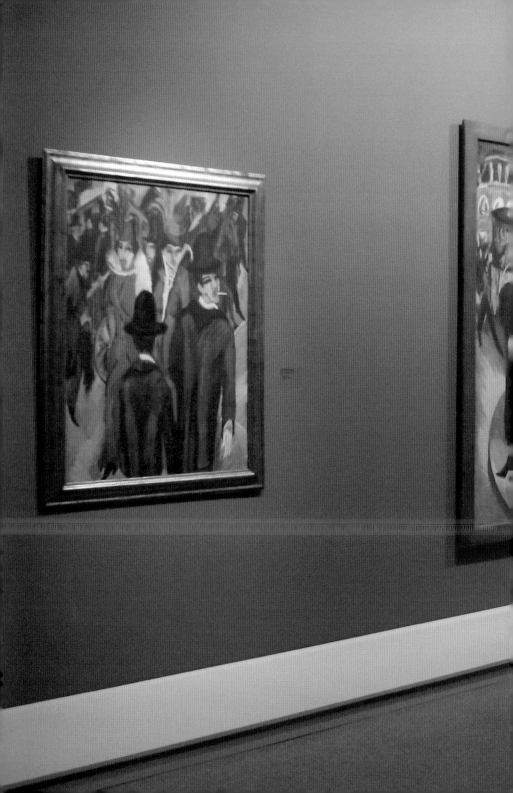

베를린, 신국립미술관 전시장

## 마지막 자화상

키르히너를 비롯하여 다리파 작가들은 모두 나치가 지목한 대표적인 '퇴폐미술가'였다. 1937년 6월 30일 히틀러가 심복으로 삼은 괴벨스Joseph Goebbels, 1897~1945는 한 미술대학 교수에게 독일 공공 미술관 소장품 중에서 '퇴폐적인' 미술품을 전부 철거하라고 명령했다. 여기에 키르히너의 작품은 639점이나 해당되었다. 이 중에서 32점이 《퇴폐미술전》에 전시되었는데, 여기에는 〈어떤 미술가 그룹〉도 있었다. 자세한 정황은 밝혀지지 않았지만, 작품은 다행히 독일에 남을 수 있었고, 1951년 쾰른 루트비히 미술관에 소장되었다.

'퇴폐미술'이라는 명목으로 강제 매각된 작품도 많았다. 앞서 살펴본 〈군인으로서의 자화상〉 외에도 〈거리〉가 그렇다. 〈거리〉는 베를린 국립미술관에서 소장했었으나, 1937년 《퇴폐미술전》에서 〈어떤 미술가 그룹〉과 나란히 걸렸다가 독일을 떠나야 했다. 오늘날 소장처는 뉴욕 현대미술관이다. 키르히너는 나름 '독일적인 미술'을 추구했다며 나치의 블랙리스트 지정에 항의했으나, 나치가 보기에 그는 독일적이지 못한 여성상을 제시했으므로 문화 예술계에서 배제되어야 마땅했다.

이쯤에서 이런 질문을 해볼 수 있다. 나치는 왜 그토록 표현주의 미술가를 적으로 내몰아야 했을까? 나치는 자기 감정을 정확히 인식하고 표현할 줄 아는 개인들이 두려웠던 것이다. 키르

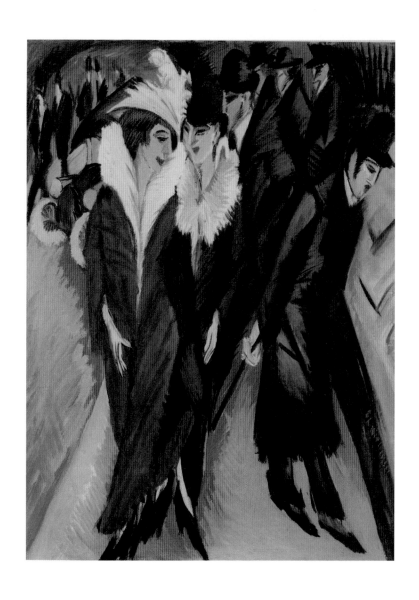

키르히너, 〈거리〉 1913년, 캔버스에 유화, 120.6×91.1㎝, 뉴욕, 현대미술관

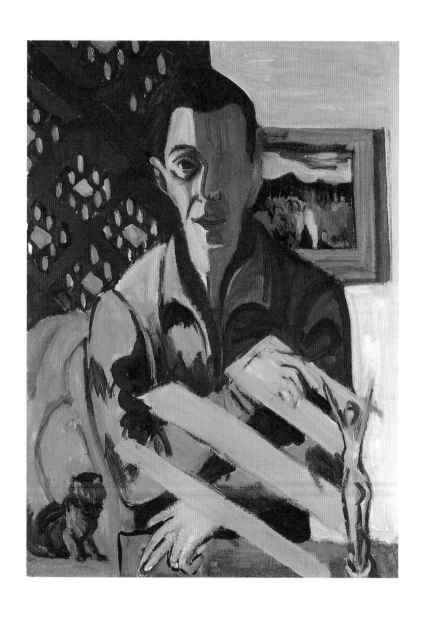

키르히너, 〈자화상〉, 1935~1937년, 캔버스에 유화, 84×61㎝, 쿠르, 뷘트너 미술관

히너처럼 표현욕을 제어하지 못하는 개인은 전체주의 체제 유지에 위험한 사람이다. 왜냐하면 그는 파시즘의 정체를 드러내기 때문이다. 정신분석학자 라이히Wilhelm Reich, 1897~1957에 따르면, "파시스트 신비주의는 자연스러운 성의 신비적 왜곡과 금지에 의하여 제약된 오르가즘적 열망"[13]이다.

키르히너가 남긴 마지막 유화 자화상을 보자. 한쪽 눈은 어둠에 덮여 안 보인다. 붓 쥔 손은 칼날처럼 헤집고 들어온 빛살에 붙잡혔다. 숨은그림찾기일까? 그는 벽에 걸린 양탄자에 갈고리 십자가, 즉 '하켄크로이츠Hakenkreuz'를 그려 넣었다. 그는 1930년만 하더라도 나치당 로고인 하켄크로이츠를 진보를 상징하는 마술적 기호라고 이해했다. 생명의 바퀴를 뜻하는 인도의 '스와스티카'와 비슷해 보였기 때문이다. 키르히너는 하켄크로이츠의 숨은 뜻을 뒤늦게 알아차렸다. 그것은 생명을 짓이기는 바퀴였다.

화면 아래에는 그가 아끼던 것들이 그려졌다. 고양이 샤키, 〈다리파 마크〉에서 봤던 나체 여성상, 그리고 화가의 손. 콜비츠가 〈전쟁은 이제 그만!〉160쪽 참조에서 보여준 손이 떠오른다. 콜비츠는 보란 듯이 의사를 전달하지만, 키르히너는 은밀하게 분노를 표현한다.

1936년 키르히너에게 작품 전시 및 거래를 금지한다는 통보가 전해졌다. 1938년 3월에는 나치 독일이 오스트리아와 합병하여 전쟁을 준비한다는 소식도 전해졌다. 그는 석 달 후 세상을

떠났다. 그가 그린 마지막 유화 자화상은 생전에 한 번도 공개된 적이 없었다. 한 겹의 다른 캔버스가 그림을 덮었기 때문에 아무도 볼 수가 없었다. 그림은 1969년에야 세상에 존재를 드러냈고, 오늘날 스위스 쿠르에 있는 뷘트너 미술관에 안전하게 보관되어 있다.

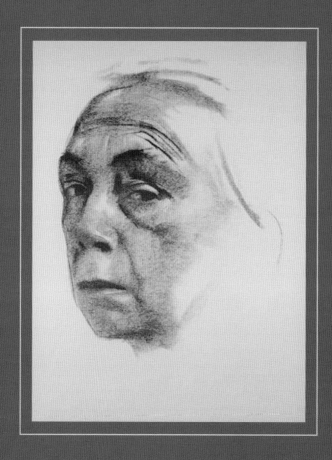

배를린 Berlin

케테 콜비츠 Käthe Kollwitz, 1867~1945
〈자화상〉, 1924년

# 04

## 예술가여,
## 당신은 무엇을 두려워하는지

콜비츠와 베를린
—

1938년 키르히너가 다보스에서 돌이키지 못할 결정을 내리던 무렵, 콜비츠는 베를린에 남아 어디에 놓일지 알 수 없는 피에타 조각을 만드는 중이었다. 나치의 블랙리스트는 키르히너와 콜비츠를 어둠으로 내몰았지만, 그들의 존재는 시간이 흐를수록 점점 부각된다.

오늘날 독일에서 콜비츠의 이름은 사방에서 들린다. 케테 콜비츠 학교는 독일 전역에 백여 개가 넘고, 독일 대도시들 중 절반이 넘는 곳에 케테 콜비츠 거리가 있으며, 케테 콜비츠 미술관은 쾰른과 베를린에 이어서 모리츠부르크까지 세 군데에 이른다. 콜비츠의 삶과 예술에 관해서는 단행본이 여럿 출간되고 전시도 쉼 없이 열리는 가운데 텔레비전 방송도 나왔다. 세상을

떠난 지 70년이 지난 콜비츠는 독일에서 매우 유명한 예술가로 자리 잡았다. 특이한 점은 제2차 세계대전 이후에 등장한 세 가지 형태의 독일, 즉 분단 시절의 동독과 서독에 이어서 재통일된 독일연방공화국도 콜비츠를 '국민 영웅'으로 치켜세우는 데 적극적이라는 사실이다.

인지도가 높을수록 꼬리표도 여러 가지다. 살아 있는 동안 콜비츠는 '사회주의 예술가'라거나 '사회민주주의 선전가'로 불렸다. 이 같은 꼬리표는 사후에도 사라지지 않은 채 냉전 시대에 이념적으로 이용되어 타국에서 콜비츠 수용을 앞당기거나 늦추도록 만들었다. 예컨대 한국에서는 1980년대 후반에야 그를 향한 지지가 표출될 수 있었다. 콜비츠가 동아시아 대중에게 알려진 경로를 되짚으면 한 가지 특징이 보인다. 문인이나 학자들이 앞서서 그의 존재를 부각시켰다는 점이다. 중국에서는 1930년대 초반부터 루쉰魯迅, 1881~1936이 콜비츠의 목판화를 '인류를 위한 예술'[1]로서 적극적으로 알렸고, 한국에서는 민중문학과 민중신학을 연구하던 신학자가 『케테 콜비츠와 魯迅』을 펴내면서 콜비츠 알리기에 나섰다. 그때부터 지금까지 콜비츠는 꾸준하게 한국어로 쓰여왔다.[2]

한국인에게 콜비츠는 1990년대만 하더라도 잘 알려진 독일 미술가였으나, 오늘날에는 특정 세대만 그를 기억한다. 예컨대 사십 대 이상에서 콜비츠 작품을 떠올리며 좋아하는 팬들을 다수 만날 수 있다. 하지만 그마저도 대표작 몇 점을 알 뿐 콜비츠라는 이

름만 들으면 모른다고 말하는 이들도 있다. 콜비츠는 이름부터 잊히는 중이다. 한국에서만 그런 것도 아닌지, 뉴욕에서 활동한 루카이저Muriel Rukeyser, 1913~1980는 아예 '케테 콜비츠'라는 이름으로 긴 시를 지었다. "만약 한 여성이 자기 인생에 관한 진실을 말했다면, 어떤 일이 일어날까? 세상은 산산조각날 것이다."[3] 세상은 여전히 덩어리째 굴러오니, 한 명으로는 부족한 것이다. 콜비츠의 이름을 불러주어야 할 이유는 이미 충분하다.

## 베를린의 콜비츠 미술관

케테 콜비츠는 1867년 7월 8일 프로이센 왕국의 쾨니히스베르크에서 태어났다. 결혼 전 성은 슈미트였다. 그는 1891년 의료보험조합 소속 의사인 카를과 결혼하면서 베를린의 노동자 거주 지역인 프렌츠라우어 베르크에 정착했다. 부부는 여기서 두 아들을 낳고 50년 넘게 생활했다. 콜비츠는 베를린에 살면서 두 차례 전쟁과 세 가지 독일을 체험했다. 베를린은 제1차 세계대전으로 사라진 도이치 제국의 수도이자, 이어서 들어선 바이마르 공화국과 나치 독일의 수도였다. 콜비츠는 제2차 세계대전 당시 베를린 집이 연합군의 폭격으로 무너지자 1944년 7월 작센 주에 있는 모리츠부르크로 피난을 갔다가 이듬해 4월 전쟁이 끝나기 한 달 전에 세상을 떠났다.

● 베를린 케테 콜비츠 미술관, 파자넨슈트라세
●● 베를린 케테 콜비츠 미술관, 외관과 입구

　　독일의 세 도시에 자리 잡은 케테 콜비츠 미술관 중에서 한
곳을 꼽으라면 역시나 베를린이다. 쾰른이 독일에서 가장 많은
콜비츠 작품을 소장하고 있지만, 베를린은 소장품도 충분할 뿐
아니라 콜비츠가 나치 시대에도 다른 예술가들처럼 외국으로 망
명을 떠나지 않고 버틸 수 있을 만큼 버티며 살았던 도시라는 점
에서 의미가 크다.

　　베를린에 있는 케테 콜비츠 미술관은 한 화상이 자신이 모
은 수집품을 기증하면서 1986년 5월 문을 연 사설 기관이다. 줄
여서 '쿠담'이라 불리는 이 지역에서는 과거의 부유함이 느껴
진다. 지하철역을 나와서 '파자넨슈트라세'라고 이름 붙은 골목

길로 들어서면 주변에 늘어선 고급 저택과 상업화랑이 우아함과 여유로움을 풍긴다. 이러한 '잘 사는 동네' 분위기는 빈곤과 노동 문제에 관심을 두었던 콜비츠의 작품 세계와 동떨어져 보인다. 미술관의 소장 목록은 드로잉 70여 점, 판화 100여 점, 포스터 원작 및 석고 조각을 포함한다. 이들은 4층 건물에 주제별, 시기별로 자리를 잡았다. 미술관 입구에 들어서면 제일 먼저 콜비츠의 초상 사진과 두상 조각이 눈에 들어오고, 2층에서는 콜비츠의 작품 세계에서 자주 볼 수 없는 소재들을 볼 수 있다. 행복한 가정, 웃는 얼굴, 엄마의 기쁨, 춤추는 사람 등.

"삶에는 즐거운 일들도 있단다. 근데 왜 너는 이렇게 어두운 면만 그리니?" 콜비츠는 이와 같은 부모님의 질문을 떠올리며 일기에 이렇게 적었다. "나는 거기에 아무런 대답도 할 수 없었다. 그건 나한테는 아무런 매력이 없었기 때문이다. 나는 이것만큼은 다시 한 번 강조하고 싶다. 내가 처음에 프롤레타리아의 삶을 묘사한 것은 동정이나 위로가 아니라, 그들의 삶이 그저 아름답다고 느꼈기 때문이라는 것이다. 졸라나 다른 누군가가 한 번은 이런 말을 했듯이. 아름다움, 그것은 추함이다. Le beau, c'est le laid."[4]

베를린 콜비츠 미술관에서 가장 볼 만한 것은 3층에 마련된 판화 연작 전시다. 판화일지라도 미술관에서 원화를 봐야 하는 이유가 있다. 아무리 뛰어난 화질로 만든 화집 도판이라도 보여주지 못하는 게 있기 때문이다. 한 장 한 장 다른 압력으로 인쇄

된 질감, 손맛이 느껴지는 칼질, 각기 다른 종이 크기, 작가가 손으로 쓴 서명과 에디션 등이 그것이다. 게다가 대개 책에서는 연작을 이루는 모든 판화를 실지 않을뿐더러 종종 순서를 바꾸거나 한 편씩 빠뜨리기도 한다. 한 공간에서 여러 장을 동시에 관찰할 수 있음은 결정적인 경험이다.

콜비츠는 판화 연작을 여럿 제작했다. 그는 〈직조공 봉기〉를 석판화와 동판화 각각 석 점씩 총 여섯 장으로 완성하여 1898년 전시했고, 〈농민 전쟁〉을 동판화 일곱 점으로 완성하여 1908년 출판했으며, 1923년에는 목판화 일곱 점으로 이루어진 〈전쟁〉에 이어서 2년 후 목판화 석 점으로 이루어진 〈프롤레타리아〉 연작을 선보였다. 마지막으로 1937년에 완성한 〈죽음〉 연작은 석판화 여덟 점으로 이루어졌다.

콜비츠가 연작을 생산한 이유는 무엇일까? 인간의 이야기를 전달하는 형식으로서 맞춤하기도 하지만, 보다 근본적인 이유는 그가 지닌 인류학적 예술관에서 찾아볼 수 있다. 콜비츠에게 예술은 시간의 분리되어 단독으로 존재하지 않거니와 다 하나의 작품에서 끝나지 않으며, 거듭 연결되는 가운데 영원히 계속된다.

---

## 프롤레타리아 편에 선 예술가?

여기서 잠시 콜비츠가 예술가로 성장하는 데 큰 영향을 미친 베를

린의 사회경제적 변화에 관해서 살펴보자. 베를린은 오늘날 젊은 예술가를 끌어들이는 '핫 스팟'이지만, 콜비츠가 살았던 시대에는 가난한 노동자가 모여 살던 '콜드 스팟'이었다. 경제적으로 후진국이던 독일이 산업혁명에 가속도를 붙이던 때인지라 보다 많은 노동력이 필요했고 인구는 폭발적으로 늘어났다. 1871년 82만여 명이던 베를린 인구는 제1차 세계대전 직전 190만 명으로 두 배 이상 증가했고, 프로테스탄트의 노동 윤리를 앞세운 독일 기업가에게 착취당하는 노동자 숫자도 그만큼 늘어났다.

노동과 빈곤은 콜비츠가 제1차 세계대전 이전에 관심을 두었던 문제이다. 누구보다 산업화 시대 여성 노동자가 처한 현실에 주목했음은 콜비츠가 남긴 가장 큰 업적이다. 그는 '비스마르크 없는 베를린'을 살았다. 1890년 비스마르크Otto von Bismarck, 1815~1898가 실각하자 '사회민주주의 탄압법'은 효력을 잃었고, 독일 사회민주당은 세계 최대 사회주의 세력을 키우면서 노동운동 및 여성운동을 확장할 수 있었다.[5] 콜비츠는 베를린 북부 노동자 거주 지역에 살면서 가난한 이웃들을 만났고, 그들의 이야기를 판화로 새겼다. 그는 특정한 순간을 사는 개인을 관찰했기에 어떤 사회과학 이론보다 설득력 있는 목소리를 형상화할 수 있었다. 예컨대 1912년 4월 16일 일기는 이런 현실을 전한다.

"노동자인 조스트는 매주 28마르크를 번다. 그중에서 6마르크는 집세로 나가고, 21마르크는 부인한테 간다. 부인은 이 돈으로 이불과 침대를 사고, 나머지 14~15마르크로 살림을 한다. 조

스트와 부인에게는 아이가 여섯 있다. 태어난 지 한 달 된 막내는 아주 건강하고 튼튼하다. 자기 몸을 돌보지 못하는 부인은 젖이 모자라서 아이한테 벌써 젖병을 물려야 한다. 나머지 애들은 모두 튼튼하고 건강하지만, 로테는 엄마 젖을 못 먹어서 곱사병에 걸렸다. 로테보다 나이 많은 어떤 아이는 정신박약 증세를 보인다. 부인은 서른세 살이고 지금까지 아이 아홉을 뱄으나 셋은 죽었다. 하지만 부인도 말하듯 아이들은 막내처럼 모두 건강하게 태어났다. 부인이 제대로 못 먹으면, 아이들이 비참해지고 목숨을 잃는다. 부인한테 젖이 나오지 않는 이유는 너무 힘든 노동을 하느라 자신을 돌볼 수가 없다는 데 있다."[6]

콜비츠가 일기에서 표현한 연민에는 속사정이 있었다. 그것은 중산층 지식인 가정에서 태어났던 콜비츠가 어쩌다가 노동과 빈곤에 관심을 가지게 되었고, 그의 작업이 어떤 이유에서 부르주아 수집가들의 관심을 얻게 되었는지 밝혀준다. 1941년에 작성한 『회고록』을 읽어보자.

"내 눈에는 배 위에서 일하는 쾨니히스베르크의 짐꾼들과 폴란드의 선원들이 아름다웠고, 민중들의 아량 있는 움직임이 아름다웠다. 부르주아 삶을 누리는 인간들은 매력이라고는 하나도 없었다. 내가 보기에 부르주아의 삶은 전부 옹졸해 보였다. 반면에 프롤레타리아는 매력이 있었다. 내가 프롤레타리아적인 삶의 무게와 비극을 알게 된 것은 한참이 지나서 남편을 통해서였다. 남편에게 도움을 구하러 왔다가 나한테까지 찾아왔던 여

성들을 알게 되었을 때, 프롤레타리아의 운명과 그에 따른 모든 부수 현상들은 나에게 큰 충격을 주었다. 매춘이나 실업처럼 풀리지 않은 문제들이 나를 괴롭히고 불안하게 만들었고, 하층 민중을 묘사하는 데 집중하도록 이끌었으며, 그러한 묘사를 계속 반복함으로써 공기 조절판처럼 삶을 견디게 해주는 어떤 가능성이 나에게 열렸다."[7]

이 회고록은 노동자를 향한 콜비츠의 관심이 어떻게 진화했는지를 알려준다. 어릴 적에 그는 항구 도시 쾨니히스베르크에서 노동자들을 관찰하면서 미학적인 매력을 느꼈었다. 그것은 멀리서 바라본 관조적인 아름다움이었지만, 의사인 남편과 결혼한 후에 노동자들이 겪는 비루한 일상과 힘겨운 현실을 보면서 마음이 괴로워지고 불안해졌다. 콜비츠는 누구보다 자기의 답답한 마음에 숨 쉴 구멍을 만들고자 노동자들을 그리고 또 그렸다.

프롤레타리아 편에 선 예술가? 콜비츠는 그 맞은편에 섰던 예술가다. 맞은편에 서서 세심하게 관찰하지 않았다면, 자신이 누렸던 부르주아 생활과 전혀 다른 '프롤레타리아적인 삶의 무게와 비극'은 보이지 않았을 터이다. 그는 자기와 다른 삶을 사는 구체적인 개인들을 정확하게 살폈던 부르주아 예술가였던바, 그로 하여금 프롤레타리아의 삶을 그리게 만든 절실한 동기는 그냥 두고 보기에는 괴롭고 답답한 자기 마음을 해소하는 것이었다. 이러한 바람직한 개인주의가 부르주아 수집가의 마음까지 움직였으리라.

베를린, 케테 콜비츠 미술관

## 〈직조공 봉기〉 판화 연작

이 글에서는 콜비츠가 제작한 여러 연작 중에서 〈직조공 봉기〉에 집중하여 살펴보고자 한다. 이는 콜비츠의 이름을 판화가로서 처음 알렸을 뿐 아니라 작가 스스로도 자기 작품 중에서 가장 잘 알려진 것으로 여긴 연작이다. 그는 사전 작업으로 드로잉을 수도 없이 반복했고, 작업을 시작한 지 5년 만에 연작을 완성하여 《베를린 대전시회》에 출품했다. 한 심사위원이 작은 금메달 수여를 제의했으나, 황제 빌헬름 2세Wilhelm II, 1859~1941가 거부하면서 작품의 명성은 오히려 더 커졌다.

〈빈곤〉은 〈직조공 봉기〉 연작을 시작하는 첫 장이다. 그림은 봉기를 일으킬 수밖에 없었던 절박한 사정을 보여준다. 엄마는 죽어가는 아이 앞에서 속수무책이고, 할머니의 품에는 손가락을 빠는 아이가 안겨 있다. 아빠는 보이지 않는다. 베틀은 멈췄고, 창문은 닫혔으며, 방은 좁고 낮고 어둡다. 정사각형 구도가 출구 없음을 강조한다.

〈빈곤〉은 이례적으로 곰브리치Ernst H. Gombrich, 1909~2001가 쓴 『서양미술사』에 실렸다. 이 세계적인 베스트셀러는 두 가지 타자를 거의 배제하다시피 했는데, 이 두 가지 모두에 해당하는 사례가 곰브리치 눈에 들었으니 이례적이라고 말할 수밖에 없다. 콜비츠는 여성인데다가, 곰브리치가 관심을 둔 '미술과 환영'이 아니라 '미술과 현실'의 관계를 보여준 미술가다. 그럼에도

그는 왜 콜비츠 작품을 선정했을까?

두 가지 비교를 위해서다. 한편에서 곰브리치는 콜비츠의 〈빈곤〉을 뭉크Edvard Munch, 1863~1944가 그린 〈절규〉와 비교하여 표현주의 미술 운동의 전개 과정을 설명한다. 표현주의란 무엇 인가? 그것은 인상주의를 극복하고자 했던 국제적인 예술 운동 이다. 인상주의자가 망막에 비치는 외부 자연의 인상을 새긴다

콜비츠, 〈직조공 봉기〉 연작, 1893~1897년, 퀼른, 케테 콜비츠 미술관

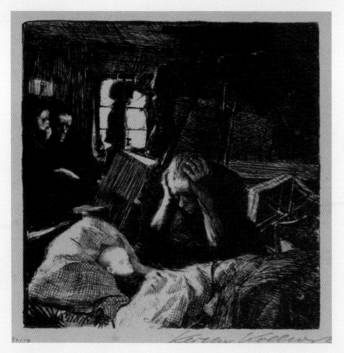

〈빈곤〉, 석판, 15.4×15.3cm

〈죽음〉, 석판, 22.5×18.6cm          〈회의〉, 석판, 29.6×17.8cm

〈행진〉, 동판, 21.6×29.5cm

〈봉기〉, 동판, 23.7×29.5cm

〈최후〉, 동판, 24.1×30.4cm

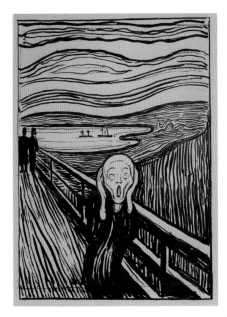

뭉크, 〈절규〉, 1895년, 석판화, 35.5×25.4cm, 오슬로, 뭉크 미술관

면impress, 표현주의자는 마음에 느껴지는 인간 내면의 감정을 펼쳐낸다express. 감정을 표현함은 근대화가 인간에게 던진 고통과 불안을 견디게 해줄 뿐만 아니라 그것 자체가 현실에 저항하는 방법이기도 하다. 이러한 점에서 뭉크와 콜비츠를 표현주의에 함께 묶어볼 수 있겠지만, 전자는 인간 보편의 실존에, 후자는 구체적인 개인의 생존에 관심을 둔다는 점에서 차이를 보인다.

다른 한편에서 곰브리치는 콜비츠의 〈빈곤〉을 밀레Jean-François Millet, 1814~1875가 그린 〈이삭 줍는 사람들〉과 비교한다. 이 비교는 뭉크보다 훨씬 흥미롭다. 곰브리치에 따르면 밀레는

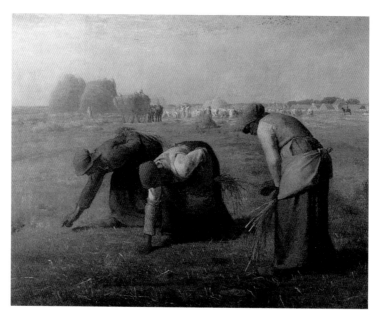

밀레, 〈이삭 줍는 사람들〉, 1857년, 캔버스에 유화, 83.8×111㎝, 파리, 오르세 미술관

"노동의 존엄성을 느끼게 하려" 했던 반면, 콜비츠는 "혁명의 존
엄성만이 길이라고" 여겼고, 그의 작품이 "서구 유럽에서보다
훨씬 더 잘 알려져 있던 동구 공산권에서 그곳의 많은 미술가들,
특히 선전 미술가들에게 영감을 주었던 것은 당연"[8]했다. 이는
곰브리치의 『서양미술사』가 20세기 냉전 시대의 산물임을 알 수
있게 하는 대목이기도 하다.

　곰브리치가 생각한 혁명이 정확히 무엇을 의미하는지 파악
하기는 어렵다. 일반적으로 생각하듯 그것이 급진적인 폭력 혁
명을 뜻한다면 콜비츠에게는 적절하지 못하다. 〈직조공 봉기〉
연작의 마지막 장 〈최후〉를 보라. 콜비츠는 폭력이 부른 폭력이

어떻게 생명을 앗아갔는지, 살아남은 자에게 어떤 상실감을 안겨주는지 상기시킨다. 그는 〈빈곤〉과 〈최후〉를 봉기 이전과 이후로서 연결해 보여준다. 연결을 보여주는 일은 콜비츠에게 중요하다. 왜냐하면 그는 혁명의 존엄성이 아니라 혁명의 여성성을 전달하고자 하기 때문이다.

콜비츠 이전에 누가 이토록 세심하게 여성 노동자가 처한 현실에 형태를 부여했던가? 노동하는 남성은 콜비츠 이전에 다수 그려졌지만, 노동하는 여성은 타자 중의 타자였다. 게다가 콜비츠는 노동하는 여성 중에서도 '일하는 엄마'에 주목했다. 이 사실만 하더라도 콜비츠의 예술은 충분히 놀라운데, 한사코 혁명이라는 말을 써야 한다면 콜비츠는 혁명의 여성성에 형태를 부여했다. 어떤 여성성인가? 내가 이해하는 여성성이란, 아이를 낳아 키울 수 있는 사회를 만들어내는 힘이다.

〈직조공 봉기〉 연작은 여섯 점 중에서 한 점만 빼놓고 나머지 모두 여성을 중심인물로 설정한다. 중심인물이라 함은, 여성들이 다지 화면에서 중심을 차지했다는 뜻이 아니다. 그것은 아이를 낳아 키울 것을 강력하게 요구하는 행동의 수제라는 뜻이다. 아이를 낳아 키울 수 있는 사회를 만들기 위해서는 연결이 필요하다. 콜비츠에게 혁명이란 이러한 연결을 생산하는 여성적 행위다. 이 점은 〈이삭 줍는 사람들〉을 콜비츠의 〈행진〉과 〈봉기〉 사이에서 볼 때 선명해진다.

밀레는 여성 세 명을 화면 가운데 두었다. 저 멀리 쌓인 노적

가리가 추수가 끝난 직후임을 알려준다. 한 여성은 땅에 떨어진 낟알을 집어 올리고, 다음은 집어 올린 낟알을 거머쥐며, 그다음은 짚단을 모은다. 곰브리치는 이렇게 말한다. 이들이 "아카데미파의 그림에 등장하는 영웅보다 오히려 더 그럴듯한 자연스러운 품위"[9]를 보여준다고 말이다. 품위? 그것은 반쪽짜리다. 노동의 자연적 품위가 노동자의 사회적 품위를 보장하지는 않는다. 밀레는 이삭 줍는 일조차 시 정부의 허가와 감독을 받아야 한다는 사회적 제약을 적극적으로 드러내지 않는다.[10]

밀레에게 아름다운 것은 인간과 인간 사이의 관계가 아니라 인간과 자연의 관계다. 세 여성과 지평선이 이루는 관계를 보라. 여성들은 정확히 그 아래 머문다. 릴케가 짚어낸 것처럼, "밀레의 인물들은 자기를 둘러싸고 있는 것에 의해, 다시 말해 그들을 주변으로부터 분리하는 선을 통해 위대해진다."[11] 밀레가 아름답게 보았던 것은 대지에 뿌리를 내린 인간이요, 주어진 노동에 몰두하는 인간이다. 그의 시대에는 노동하는 인간을 아름답게 그려낸다는 것 자체가 놀라워 보였을 터이다.

밀레와 콜비츠를 비교할 때 흥미로운 감상 포인트는 지평선의 위치다. 인물은 지평선과 우연한 위치에 놓이지 않았다. 콜비츠는 〈행진〉에서 지평선을 직조공들 머리와 주먹 아래 아슬아슬하게 맞붙여놓았다. 그는 지평선과 겨루는 손짓으로 노동자의 사회적 품위를 표현한다. 밀레와 콜비츠 사이에는 40년 차이가 있다. 세월의 차이만큼 관점도 다르다. 파리를 혐오했던 밀레

는 바르비종에 살면서 농부들의 노동을 신성한 자연으로 보았고, 베를린에 살았던 콜비츠는 도시 빈민들의 노동을 힘겨운 생존 행위로 보았다. 모든 그림이 모든 시대에 가능한 건 아니라는 말은 옳다.

비교를 계속해보자. 이번에는 밀레의 〈이삭 줍는 사람들〉과 콜비츠의 〈봉기〉다. 우연일까? 앞치마를 두르고 이삭을 줍는 밀레의 아낙과 돌을 줍는 콜비츠의 여성은 비슷한 형태를 취한다. 비슷하지만 분명히 다르다. 콜비츠는 돌 줍는 여성을 주변 인물과 연결한다. 그가 주운 돌은 옆에 있는 남자에게 건네지고 던져진다. 연결은 화면 중심이 아니라 구석에서도 보인다. 헐레벌떡 도착한 여성의 양쪽 팔에 아이들이 딸려 있다. 아이를 동반한 여성은 〈행진〉에서도 등장한다. 엄마 등에 업힌 아이 어깨가 뒤따르는 남자 손에 들린 낫과 교묘하게 연결된다. 사회적 연결이야말로 콜비츠 예술에서 핵심임을 알게 해주는 지점이다.

## 길쌈쟁이에서 직조공으로

〈직조공 봉기〉는 역사적 사실을 다룬다. 때는 1844년 6월, 장소는 중부 유럽에 자리 잡은 슐레지엔이다. 지금은 폴란드와 체코 땅으로 나뉘었지만, 당시에는 프로이센 왕국에 속했던 지역이다. 이곳에서는 본격적인 산업화 이전부터 숙련된 손 기술로

직물업이 크게 발전했다. 그 때문에 기계와 공장제에 의지한 산업화 과정은 기존의 손 기술을 단번에 물리치지 못했다. 이는 장인들의 손 기술이 뛰어난 생존력과 적응력을 갖추었음을 보여주는 사례이다. 그렇다면 슐레지엔 직조공들은 왜 폭력까지 동반한 봉기를 일으켜야 했을까? 그 이유는 직물업이 불균형하게 발전한 데서 찾을 수 있다. 직물 짜는 사람Weber을 뜻하는 독일어가 한국에서 장인이라는 뜻을 담은 길쌈 '쟁이'가 아니라 기계와 경쟁하는 직조 '공'으로 번역되기에 이른 사정도, 직물업이 거쳐온 불균형한 발전 과정에서 짚어볼 수 있다.

먼저 직물업이 어떻게 발전했는지 알아보자. 직물업은 실을 잣는 방적과 천을 짜는 방직으로 이루어지는데, 18세기부터 시작된 기계화는 이 두 분야 사이에 불균형을 일으켰다. 방적은 방직보다 노동력을 더 많이 요구한다. 예컨대 방적기가 발명되기 이전에는 "직조공 한 명이 방적공 세 명을 고용해도 언제나 실이 모자라서 걸핏하면 실을 뽑을 때까지 기다려야"[12] 할 정도였다. 방적 분야가 발 빠르게 기계화되자, 가내 수공업으로 생계를 유지하던 직조공은 '고되게 일하는 기계'이자 산업 프롤레타리아로 변신해야만 했다. 공장제는 기계 작업의 생산량을 열 배 이상 올려 마침내 수작업을 앞섰다. 1764년 제니 방적기, 1767년 아크라이트 방적기, 1785년 뮬 방적기가 발명되면서 방적 분야를 지배했기 때문이다.

기계화는 방적 분야에서 급격히 진행되었지만, 방직 분야에

서는 사정이 달랐다. 방직 분야는 여전히 전통적인 수공 방식을 요구했고 직조공을 늘려갔다. 1840년대만 하더라도 수직기를 기계직기로 바꾸는 일이 반드시 필요하지도, 더 큰 이익을 내지도 않았다. 그 이유는 기계가 일으킨 경쟁과 실업 때문에 직조공들이 받아야 할 임금이 큰 폭으로 떨어진[13] 데 있었다. 즉, 한편으로 가내 수공업을 이어가던 직조공이 중노동과 저임금을 감내하면서 방직 분야의 기계화 속도를 늦췄고, 다른 한편으로 기계직기가 서서히 밀고 들어오면서 안 그래도 낮은 가내 수공업자의 임금을 더욱 깎아내렸다. 급기야 슐레지엔 직조공들은 생계를 위협하는 기계를 부수기에 이른다.

그렇다면 슐레지엔 직조공들은 어떤 일을 했을까? 그들은 공장에서 면사와 아마사를 받아, 날줄과 씨줄로 섞어 '바르헨트'라는 혼방 직물을 짰다. 실을 천으로 짜서 직물로 납품하는 과정은 힘들지만, 돌아온 수당은 형편없이 낮았다. 아이들에게 줄 먹을거리가 떨어질 정도였다. 더 이상 참을 수 없었던 직조공들은 공장주의 집까지 몰려갔으나 총으로 무장한 프로이센 군부대에게 무참히 진압당했다. 여성과 아이들을 포함해 모두 열한 명이 목숨을 잃었고, 백 명 이상이 연행되었으며, 여든 명가량은 벌금을 물거나 형벌을 받아야 했다.

콜비츠 이전에 몇몇 예술가들이 슐레지엔에서 일어난 직조공 봉기를 다뤘다. 시인 하이네Heinrich Heine, 1797~1856는 1844년 「가난한 직조공」을 지었고, 독일어 신문 가운데 유럽에서 유일

하게 검열을 피한 「포르베르츠!」에 실었다. 하이네가 지은 시는 '직조공의 노래'로 불렸고, 전단지 5만 장에 인쇄되어 뿌려졌으며, 이후에는 '슐레지엔의 직조공'이라는 제목으로 바뀌어 불렸다. 프로이센 왕국은 이 시를 금지했으며 공개적으로 낭독하는 자를 징역에 처했다. 총 다섯 절로 이루어진 시는 신, 왕, 조국에 저주를 퍼부으면서 이렇게 끝난다.

하인리히 하이네 동상.
베를린 훔볼트 대학교 근처

"북이 날고 베틀이 덜거덩거리고
우리는 밤낮으로 부지런히 짠다
낡은 독일이여 우리는 짠다 너의 수의를
세 겹의 저주를 거기에 짜 넣는다
우리는 짠다, 우리는 짠다."[14]

하이네에 이어서 슐레지엔의 직조공 봉기를 다룬 이는 극작가 하우프트만Gerhard Hauptmann, 1862~1946이다. 그는 전통적인 5막 형식으로 희곡을 써서 1892년 출판했고, 직조공들이 처했던

현실을 "사방에서 돌아가면서 뜯어먹는 복숭아 씨 신세"[15]에 비유했다. 이듬해 하우프트만의 희곡은 회원제로 운영되던 프라이에 뷔네의 기획으로 베를린 연극 무대에서 상연되었는데, 콜비츠도 이 초연을 보았다. 그는 이 연극이야말로 자기 작업에 '전환점'을 가져왔고, 〈직조공 봉기〉 판화 연작을 구상하는 데 결정적인 자극을 주었다고 밝혔다.

연극에서 자극을 받았다고는 하더라도 콜비츠는 하우프트만과 전혀 다른 관점을 전달한다. 그것은 봉기를 일으킨 죽음과 봉기가 야기한 죽음을 서로 연결하는 시각이다. 죽음은 수평으로 이어진다. 〈빈곤〉한 집의 침대에 누워 있는 아이와 〈최후〉를 맞아 바닥에 누운 시신들을 보라. 생존자는 망연자실한 채 우두커니 서 있다. 콜비츠가 남긴 판화 연작은 시인과 극작가가 드러낸 저주나 연민을 넘어서 죽음에 따른 반성을 요청한다.

## 갱년기의 조각

반성이라면 콜비츠가 만든 피에타를 빼놓을 수 없다. 서양 미술사에서 피에타란 예수의 시신을 무릎에 둔 마리아상을 뜻한다. 미술사가 파노프스키Erwin Panofsky, 1892~1968에 따르면 피에타는 독일인이 발명한 창작품이자 개인이 기도하고 묵상하기 위해 만들어낸 '사적인 창안'[16]으로서 다른 나라에 전해졌다.

오늘날 가장 잘 알려진 피에타는 미켈란젤로가 만들었는데, 이 이탈리아 조각가는 인간이 겪는 고통을 이상적으로 재현하여 아무에게나 일어나지 않는 저 세상 이야기로 승화한다. 보기에 는 아름답지만, 공감하기에는 아득하다. 소설가 토마스 만Thomas Mann, 1875~1955은 『마의 산』에서 중세 독일인이 만든 피에타를 이 렇게 묘사한다. "베일을 쓴 성모 마리아는 눈썹을 찡그리고 고통 에 일그러진 표정으로 입을 비스듬히 벌린 채" 예수의 시신을 무 릎에 두었고, 예수의 옆구리와 못 박힌 손발에서 "흘러나온 피가 포도송이처럼 엉겨 붙어" 있다고.[17]

중세 장인은 정신적인 아름다움에 우위를 두기 위하여 육체

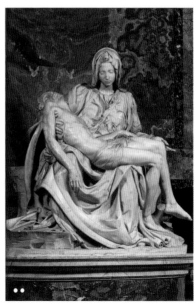

● 작자 미상, 〈피에타〉, 1350년경, 나무에 채색 및 도금, 높이 88.4cm, 본 라인 주립미술관
●● 미켈란젤로, 〈피에타〉, 1498~1499년, 대리석, 174×195cm, 로마, 바티칸 성당

의 추함을 강조했다. 콜비츠에게는 육체의 추함도 아름다워 보였다. 그에게 피에타는 성모 마리아에게만 일어나는 일이 아니었고, 반드시 종교적으로 해석되어야 하는 도상도 아니었다. 그는 아이의 죽음과 엄마의 슬픔을 개인적이고 구체적인 사건으로 이해했다. 먼저 동판화로 제작한 〈죽은 아이를 품은 여성〉을 보자. 설명이 사족인 그림이다. 긴장과 이완이 번갈아 이어진다. 괴로움을 참는 힘이 무릎에서 시작하여 손과 팔꿈치와 발가락까지 전해진다. 아이 머리는 기운 없이 꺾였으며, 잔뜩 허리를 꺾은 엄마는 아이 가슴에 얼굴을 묻었다. 말 그대로 절절切切하다.

제작년도는 1903년. 콜비츠가 동판화 연작 〈농민 전쟁〉을 구상하던 때다. 이 연작은 1520년대 튀링겐의 뮐하우젠 지역에서 일어났던 민중 봉기를 다루는데, 이 중에는 한 여성이 시체로 가득한 '학살의 현장'에서 죽은 자식을 찾는 장면이 있다. 〈농민 전쟁〉의 엄마는 밀레의 〈이삭 줍는 여인〉처럼 허리를 깊이 굽혀 쓰러진 이의 목에 손을 대고 숨을 쉬는지 확인한다. 주위에는 살아 있는 사람도 도와준 사람도 보이지 않는다. 그뿐만 아니라 학살을 감행한 가해자도 보이지 않는다.

콜비츠는 주변에서 만난 여성 노동자를 〈농민 전쟁〉을 위한 모델로 삼았다.[18] 비슷한 시기에 그린 〈죽은 아이를 품은 여성〉은 베를린 이웃에게서 간접 체험하여 얻은 소재이다. 그림 속 아이는 질병이나 빈곤으로 죽었지만 콜비츠의 두 아들은 무사하게 잘 자라던 무렵이다. 자기 아이가 일찍 죽는 것만큼 두려운 일이

● 콜비츠, 〈죽은 아이를 품은 여성〉, 1903년, 동판화, 41.5×48㎝, 베를린 국립미술관
●● 콜비츠, 〈농민 전쟁〉 연작 중 〈학살의 현장〉, 1907년, 동판화, 41×53㎝, 베를린 국립미술관

또 있을까? 콜비츠는 타인의 고통에 공감함과 동시에 자기가 가장 두려워하는 일을 보여줌으로써 새로운 그림을 낳았다. 그는 그림으로써 말한다. 예술가이려면, 자기가 무엇을 두려워하는지 알고, 그 두려움을 정확하게 표현할 줄 알아야 한다고.

콜비츠는 판화가로서 명성을 얻은 후에도 조각에 도전하여 자기 영역을 확장한다. 피에타는 〈죽은 아이를 품은 여성〉과 〈농민 전쟁〉을 거쳐 조각으로 변형된다. 갱년기에 들어섰을 무렵이다. 콜비츠는 다시更 초심의 해年로 돌아가기로 마음먹었다. 그는 1904년 파리에 두 달간 체류했고, 로댕도 만났으며, 줄리앙 아카데미에서 잠시 수업도 받았지만, 조각은 거의 독학으로 연마했다. 첫째 아들 한스가 열여덟 살이 되던 해부터 콜비츠는 조각에 집중했고, 조각이 "두 번째 삶"[19]을 가져오리라 믿었다. 그는 일기도 쓰기 시작했다. 건너뛴 날도 많지만, 콜비츠는 일기 쓰기를 1908년 9월 18일부터 35년간 지속했다. 1910년 8월 일기는 '갱년'을 다짐한 계기를 알려준다.

"내 작업이 역겹게 느껴진다. 무엇보다 동판화 〈작별〉에서는 아직도 무언가 나오질 않는다. 지금 당장 모델 한 명을 구할 수 있다면, 가장 먼저 죽은 아이를 안은 여자의 조각 그룹을 시작하고 싶다."[20]

갱년을 다짐한 계기는 30년 동안 해온 작업이 역겹게 느껴졌던 데 있었다. 어떤 연구자는 콜비츠가 내비친 우울증을 지나치게 강조하는 경향이 있다. 하지만 그의 일기를 전체적으로 살펴

보면 자기를 비하하는 듯한 언사가 쉽사리 자기만족에 빠지거나 타인의 칭찬에 안주하지 않겠다는 다짐임과 동시에 스스로 선택한 도전에 단호히 맞서겠다는 강한 의지를 표현한 것임을 알 수 있다. 조각은 콜비츠가 스스로 선택한 도전 상대였다. 죽은 아이를 안은 여성, 즉 피에타는 익숙한 주제인 만큼 새로운 형태를 만들기가 만만치 않은 작업이었다. 콜비츠는 역겹게 느껴지더라도 그리고 지우고 만들고 부수기를 반복하다가 이윽고 자기 스타일의 피에타를 낳았다.

## 반성하는 피에타

콜비츠는 피에타 조각을 1937년 전쟁과 전쟁 사이에 완성했다. 이는 둘째 아들 페터가 열여덟의 나이로 1914년 10월 22일 제1차 세계대전에서 전사한 이후이고, 같은 이름을 가진 손자가 스물하나의 나이로 1942년 9월 22일 제2차 세계대전에서 전사하기 직전이다. 콜비츠가 자기 아이를 상실하고 얻은 고통과 감정 표현에만 머물렀다면 이토록 많은 이들의 마음에 가 닿았을까? 그의 피에타를 만나는 일은 오늘날 베를린 여행에서 주요 일정이 되었다. 운터 덴 린덴에 자리 잡은 노이에 바헤Neue Wache에 들어가면 〈죽은 아들을 안은 어머니〉와 침묵 속에서 대화하는 여러 나라의 방문객을 볼 수 있다. 그들의 언어가 아무리 달라도

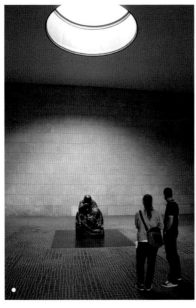
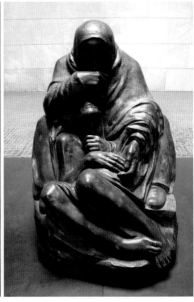

● 콜비츠, 〈죽은 아들을 안은 어머니〉, 1937~1938년 원작, 1993년 확대 복제, 청동, 높이 160㎝,
베를린, 노이에 바헤
●● 베를린, 노이에 바헤

느끼고 생각하는 바는 비슷하리라. 아이의 죽음은 누구에게나 일어날 수 있지만, 누구에게도 일어나서는 안 될 비극이다.

콜비츠가 살아 있었더라면 피에타를 설치한 장소에 대해서 어떤 반응을 보였을까? 노이에 바헤는 한국어로 옮기자면 신초소이지만, 이름과 달리 1818년 프로이센에서 고전주의 건축물 제1호로 완공된 건물이다. 기능은 시대 이념에 따라서 변했다. 처음에는 병사들이 주둔하던 군사 시설이었다가, 1919년 패전 후 바이마르 공화국에서 전몰장병 추모관으로 쓰였으며, 나치 시대에는 제3제국의 영광을 기리는 기념관으로 바뀌었고, 분단 시대에는 동독에서 파시즘과 군사주의의 희생자를 위한 추모관으로 꾸며졌다. 오늘날과 같은 모습을 갖추어 공개된 때는 동서독이 재통일을 이룬 이후인 1993년이고, 정식 명칭은 '전쟁과 폭력의 희생자들을 위한 독일연방공화국 중앙추모관'이다.

독일은 새로운 국가의 정체성을 재현하기 위하여 콜비츠를 상징적인 인물로서 선정했다. 정부는 전쟁 희생자들의 의견을 수렴하거나 공개 공모를 진행하지 않은 채 독단으로 결정했다. 숱한 비판이 이어졌다. 이를테면 지나치게 감상주의적인 접근이다, 기독교 도상의 피에타를 떠올리게 하면서 유대인과 비기독교인을 배제했다, 소재 자체가 가부장제에 따른 모성애 신화를 부추긴다 등이었다. 이러한 비판은 콜비츠의 조각이 얼마나 큰 스펙트럼을 지녔는지를 방증한다.

콜비츠는 1937년 당시에 대형 조각을 만들 형편이 아니었다.

여성으로서는 처음으로 1919년 프로이센 쿤스트아카데미 회원으로 지명되어 교수직을 얻었으나 그것도 잠시였고, 1933년 히틀러가 집권함과 동시에 자리에서 물러나야 했다. 1936년에는 전시 개최 및 참가가 전면적으로 금지되었다. 어떤 이유에서인지 콜비츠 작품은 《퇴폐미술전》에 내걸리는 수모는 당하지 않았지만, 황태자궁에서처럼 독일 국공립 기관에 전시된 작품은 몽땅 철거되었고, 개인적인 창작 행위도 비밀경찰의 감시를 받아야 했다. 나치의 블랙리스트 작가에게는 누구의 주문이나 전시할 장소도 없었지만, 콜비츠는 작업을 멈추지 않았다. 그는 1937년 10월 22일 일기에 이렇게 적었다.

"[23년전] 바로 이날 밤 페터가 전사했다. …… 나는 지금 작은 조각을 만드는 중인데, 원래는 노인을 만들려다가 이렇게 되었다. 이제 보니 피에타처럼 되어버렸다. 어머니는 앉아서 죽은 아들을 무릎 사이에 두었다. 더 이상 고통이 아니라, 반성이다."[21]

일기는 두 가지 사실을 알려준다. 첫째, 콜비츠는 피에타를 원래 '작은 조각'으로 만들었다. 그 작품이 2015년 북서울시립미술관에서 마련한 일본 사키마 미술관 소장품 전시에 왔는데, 높이가 약 40센티미터였다. 베를린에 설치된 것은 한 조각가가 네 배로 확대한 복제품이다. 콜비츠는 원작이 하나여서 소수만 향유하는 '고급 예술'을 거부하고 판화처럼 여러 장을 찍어서 많은 이들에게 전달될 '저급 예술'을 선호했으니, '작은 조각'을 확대

복제한 것에 반대하지는 않았을 터이다.

둘째, 콜비츠의 피에타는 타인의 고통에 연민이 아니라 반성을 요청한다. 그것은 아이들에게 고통을 안긴 어른들의 체제를 반성함이다. 전쟁 때문에 죽는 인간이 있고, 전쟁 덕분에 유지되는 국가가 있다. 콜비츠의 반성에는 이유가 있다. 온갖 첨단 과학기술을 동원했던 제1차 세계대전은 인류가 겪어보지 못한 새로운 전쟁이었던 만큼 1914년 여름 전쟁이 시작될 때만 하더라도 자발적으로 군에 입대한 아이들은 그해 크리스마스를 집에서 보낼 수 있을 것으로 생각했다. 지식인들마저 전쟁이 어지러운 사회를 정화하고 위기에 빠진 경제를 회생시킬 거라며 열광했다. 콜비츠는 열광까지는 아니더라도 전쟁에 양가감정을 느꼈다.

예컨대 1915년 11월 일기를 읽어보자. "우리는 전쟁에 반대해도 된다. 하지만, 우리는 이번이 마지막이 되도록 전쟁에 협력해도 되고 협력을 해야만 한다."[22] 반전反戰이 '해도 된다'에서 '해야 한다'로 바뀐 때는 독일이 패전한 후였다.

젊은 콜비츠가 현실 비판으로 시작했다면, 중년의 콜비츠는 사회 변혁을 위한 방향을 제시한바, 전쟁 없는 사회는 콜비츠가 바라마지 않던 미래의 모습이었다. 그를 반전주의자로서 널리 알려준 석판화 포스터 〈전쟁은 이제 그만!〉은 1924년 라이프치히에서 열린 '중부 독일 청년의 날'을 위해 제작된 것이다. 전쟁은 자기 아이를 죽였고, 자기 아이로 하여금 남의 아이를 죽이게

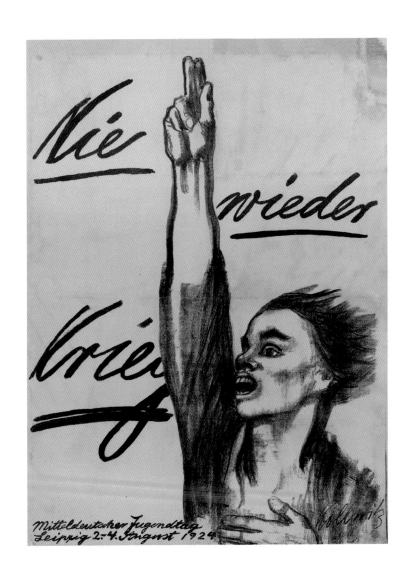

콜비츠, 〈전쟁은 이제 그만!〉 1924년, 석판화, 94×71cm, 베를린, 독일역사박물관

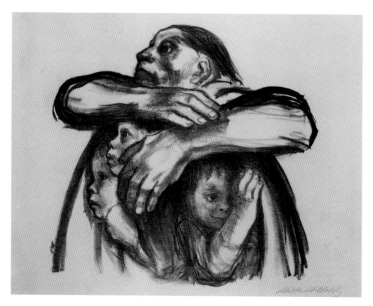

콜비츠, 〈씨앗들이 부서져서는 안 된다〉, 1941년, 석판화, 37×39.5cm, 쾰른, 케테 콜비츠 미술관

했다. 콜비츠는 자기의 둘째 아들을 포함하여 모든 아이들의 죽음에 응답함으로써 책임을 지고자 한다. 아이들을 죽음에서 구하지 못한 책임을.

〈씨앗들이 부서져서는 안 된다〉는 콜비츠가 세상을 떠나기 전에 남긴 마지막 판화다. 그림 제목은 괴테가 쓴 책에 실린 말이며, 1941년 12월 일기가 밝히듯이 콜비츠의 유언이다. 전쟁이 또 다시 벌어지다니 어처구니가 없었다. 일기는 이렇게 이어진다.

"나는 다시 한 번 똑같은 것을 그렸다. 베를린에서 흔히 볼 수 있는 어린 망아지 같은 아이들이 바깥으로 뛰쳐나가려고 애

를 쓰지만, 한 여성에게 붙들려 있다. 이 나이 든 여성은 망토를 펼쳐 아이들이 뛰쳐나가지 못하도록 양팔과 양손을 크게 벌려 힘껏 감싼다. '씨앗들이 부서져서는 안 된다.' 이 요구는 '전쟁은 이제 그만!'처럼 간절한 소망이 아니라 명령이다."[23]

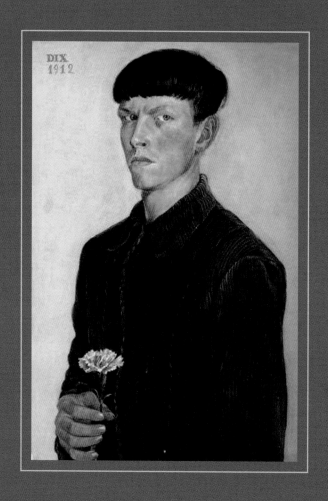

오토 딕스 Otto Dix, 1891~1969

〈카네이션을 손에 든 자화상〉, 1912년

# 05

## 바이마르 공화국의 가장자리

### 딕스와 드레스덴

1945년 4월 콜비츠가 머지않은 종전을 앞두고 모리츠부르크에서 숨졌을 때, 54세 딕스는 나치 국민돌격대에 동원되었다가 프랑스의 전쟁 포로로 잡혀서 콜마르 수용소에 감금당했다. 감금이라고는 하지만, 딕스는 적군에게 초상화를 부탁받을 정도로 솜씨가 뛰어났기에 수용소 내에서도 작업실을 얻어 계속해서 그림을 그릴 수 있었다.

딕스는 뒤에서 살펴볼 에른스트와 동갑이다. 나이도 같고, 제1차 세계대전 때 참전한 이력도 같지만, 두 사람은 전혀 다른 삶을 살았다. 에른스트는 일찌감치 독일을 떠나서 국적도 두 번이나 바꾸고 정신적인 부친 살해도 감행하면서 그야말로 예술가다운 보헤미안 라이프를 즐겼지만, 딕스는 제철소 노동자였던

아버지를 존경했고 평생토록 장인다운 태도를 버리지 않았으며 한 번도 독일을 떠나지 않았다. 작품 경향도 무척 다르다. 똑같이 제1차 세계대전에서 얻은 체험을 반영하더라도 에른스트는 전쟁의 실상을 에둘러 초현실주의 시각으로 보여준 반면, 딕스는 참상을 그대로 직시하고 눈에 보인 대로 정확하게 전달했다.

차이점만 있는 것은 아니다. 딕스와 에른스트는 엄혹한 시절에도 유머 감각을 잃지 않았다. 몇 년 전 서울대학교미술관에서 딕스가 만든 동판화 연작을 볼 수 있었다.《비판적 그래픽 1920 – 1924》전은 한국에서 처음으로 딕스의 작품 세계를 원화로 보여주었다는 점에서 의미가 컸다. 전시에서 아쉬웠던 점은, 딕스가 지녔던 유머 감각을 찾아보기 어려웠던 데 있었다. 딕스에게 세상만사는 아름다운 동시에 추하고, 추함과 동시에 아름다워 보였으며, 웃기지만 슬픈 블랙코미디 같았다. 딕스는 미술이 아름다워야 한다는 익숙한 관념에서 벗어나 현실에 깃든 추함을 거두어 예술가가 맡은 사회적 역할에 책임을 다함으로써 진정한 창작의 자유를 누렸다. 여기에 딕스를 만나야 하는 첫 번째 이유가 있다.

딕스는 무엇보다 인간의 오감을 형상화할 줄 안다는 점에서 뛰어난 예술가였다. 시대마다 그 시대를 지배하는 감각이 있는 바, 청각이 근대화 이전을 지배했다면, 시각은 근대화 이후를 정복했다. 현대인은 커다란 눈이 되거나 거대한 전시장에 갇혀 눈요기를 위한 노예로 전락했다. 딕스는 시각이 인간을 독점한 나

머지 인간이 지닌 다른 감각을 소외시킨다는 사실에 주목했다. 이것이 바로 오늘날 딕스에 주목해야 할 두 번째 이유이다.

## 〈전쟁〉 연작

〈전쟁〉은 총 50점으로 이루어진 동판화 연작이다. 이는 딕스가 제1차 세계대전에서 얻은 체험을 1924년 재구성한 결과이다. 그는 1914년 독일 포병대에 자원했고, 기관총 부대 소속으로 훈련을 받았으며, 부대장으로서 말 그대로 지옥의 묵시록을 체험했다. 비트겐슈타인Ludwig Wittgenstein, 1889~1951이 전장에서 철학책을 썼다는 사실은, 딕스가 참호와 방공호를 오가며 인간의 주검을 그림으로 옮긴 것에 비하면 그다지 놀랍지 않다. 딕스는 서부 전선과 동부 전선에서 보낸 3년 동안 드로잉, 구아슈, 수채화 등 백여 점을 그렸고, 드레스덴에 사는 여자 친구에게 보내서 보관을 부탁했다. 딕스는 이때 그린 그림과 기억의 도움을 받아 〈전쟁〉을 완성한다.

　〈전쟁〉 연작은 군인을 영웅화하거나 전쟁을 정당화하는 데 쓰이지 않는다. 제1차 세계대전은 과학과 기술 발전을 총동원하여 벌인 현대적인 총력전으로서 1914년 이전까지 인류가 경험해보지 못한 엄청난 규모로 참상을 일으켰다. 1870년 보불 전쟁만 하더라도 사상자는 25만 명이었다. 제1차 세계대전은 비행

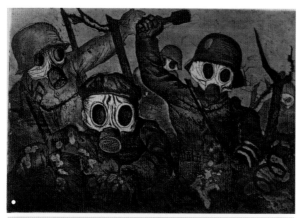

● 딕스, 〈가스를 뚫고 접근하
는 돌격대〉, 〈전쟁〉 연작, 1924
년, 동판화, 19.6×29.1cm, 슈
투트가르트 미술관
●● 딕스, 〈가스 사망자(텡플
뢰-라-포스)〉, 〈전쟁〉 연작,
1924년, 동판화, 19.4×28.9
cm, 슈투트가르트 미술관
●●● 딕스, 〈참호의 식사(로레
토회에)〉, 〈전쟁〉 연작, 1924
년, 동판화, 19.6×29cm, 슈투
트가르트 미술관

기, 전차, 독가스, 지뢰 등 신병기를 총동원하여 1천만 명 이상을 죽였다. 그중에서 프랑스는 630만 명 국민을 군인으로 동원하여 약 60퍼센트에 해당되는 400만 명가량의 사상자를 냈고, 독일은 총 1100만 명을 동원하여, 약 180만 명의 사상자를 냈다.[1] 딕스는 1957년 인터뷰에서 이렇게 말했다.

"나는 전쟁을 정확하게 그리고자 노력했어요. 연민을 자극하거나 선전 선동할 생각은 없었어요. 나는 어떤 과장된 황홀경을 원하지 않았어요. 나는 사태를 그렸습니다. 전쟁이 일으킨 사태를, 전쟁의 결과로서 벌어진 사태를요."[2]

제1차 세계대전은 인류 역사상 처음으로 대량 살상 화학무기를 사용했던 전쟁이다. 딕스는 〈가스를 뚫고 전진하는 돌격대〉와 〈가스 사망자(텡플뢰-라-포스)〉를 그려서 가해자와 피해자를 나란히 보여준다. 〈참호의 식사(로레토회에)〉는 시체 옆에서 허겁지겁 음식을 먹어 치우는 병사를 보여주는데, 그는 코가 있어도 냄새를 맡지 못하고, 입이 있어도 맛을 느끼지 못하며, 귀가 있어도 소음을 듣지 못한다. 감각의 스위치를 꺼야만 전쟁에서 살아남을 수 있기 때문이다.

딕스는 작품 제목에 전투가 벌어진 장소의 구체적인 지명을 기재하여 직접 체험한 사건임을 강조한다. 어느 편이 이기고 졌는지는 그의 관심이 아니다. 전쟁의 승패는 숭고한 희생이나 영웅적인 행위로서 이상화할 일이 아니었다. 딕스는 군대에 자발적으로 입대한 이유를 1962년 이렇게 밝혔다.

"나는 옆에 있던 사람이 어떻게 갑자기 쓰러져 죽는지 지켜 봐야만 했습니다. …… 나는 그 모든 것을 아주 정확하게 체험했 어야 했어요. 그건 내 의지였습니다. 말하자면 나는 전혀 평화주 의자가 아닌 거예요. 그렇죠? 아마도 나는 호기심이 많았던 인간 이었겠죠. 나는 그 모든 것을 스스로 봐야만 했어요. 무슨 일이 일어났는지 확인하기 위해서 모든 걸 내 두 눈으로 봐야만 할 정 도로 …… 나는 리얼리스트입니다. …… 나는 삶에 깃든 심연을 모두 몸소 체험해야 했어요."[3]

딕스는 여느 종군 사진가의 눈과는 다른 눈을 지녔다. 군인 은 군인을 향해서 총을 쏘고shot, 사진가는 피사체를 향해서 카 메라 셔터를 누른다shot. 군인에게나 사진가에게나 저쪽의 피사 체는 이쪽에서 맞춰야 할 타자다. 반면, 화가는 피사체를 자기 앞으로 끌어당겨서draw 그림drawing을 그린다. 군인이 총알에게 일을 시키고, 사진가가 빛에게 일을 시킨다면, 화가가 해야 할 일은 화가의 손이 직접 맡는다. 같은 시체라도 화가의 눈에 닿으 면 육괴으고 나다. 그래서 거기가 힘들고 불편하다 촉각이 후 각과 청각까지 자극하기 때문이다. 딕스의 말을 들어보자.

"전쟁은 짐승 같은 일이에요. 배고픔, 득실대는 이, 진창, 머 리를 돌게 만드는 소음……. 옛날 그림들을 보면, 현실에 존재 하는 한 부분이 전혀 그려지지 않았다는 느낌을 받습니다. 그것 은 바로 현실에 깃든 추함이지요. 전쟁은 끔찍한 일이었지만, 그 럼에도 불구하고 대단한 데가 있었어요. 나는 그것을 어떤 경우

에도 놓쳐서는 안 되었지요. 인간에 관하여 알기 위해서는 인간이 그토록 고삐 풀린 상황에 처하면 어떻게 되는지 봐야만 했어요."[4]

딕스는 세계대전을 두 차례나 겪었고, 두 번 다 살아남았다. 1946년 전쟁이 끝난 후에는 드레스덴과 베를린에서 교수직 제안을 받았으나 이를 거절했고, 1949년부터 매년 드레스덴 아카데미에 있는 작업실에 들러 석판화 작업에 주력하다가 78세 나이로 숨을 거두었다. 그는 많은 화가들이 추상화를 그리면서 유행을 따를 때에도 우직하게 구체적인 형상을 그려냈다.

## 드레스덴, 엘베 강의 피렌체

세상을 떠나기 전에 딕스가 가장 많은 시간을 보냈던 곳은 드레스덴이다. 딕스는 열여덟 살 때 드레스덴에 처음 왔고, 왕립예술공예학교에 등록하여 기술을 연마하다가 전쟁터에 나갔다. 전쟁이 끝나자 딕스는 1919년 초 드레스덴으로 돌아와 복학했고, 친구들과 어울려 다다 모임에 참가하기도 했지만, 전통적인 유화 작업을 손에서 놓지 않았다. 그는 1923년 드레스덴을 떠나 뒤셀도르프와 베를린에서 작업을 이어가다가, 1926년 9월 드레스덴 미술대학에서 교수직 제안을 받고 돌아와 1933년 나치에게 강제 해고당하기 전까지 머물렀다.

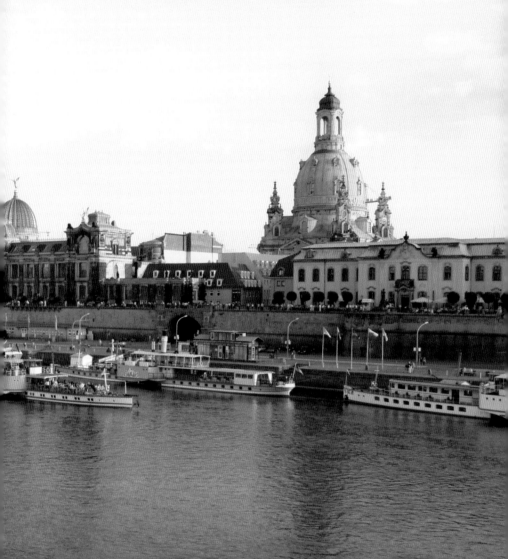

드레스덴, 엘베 강과 프라우엔키르헤

베를린에서 기차를 타면 2시간 만에 드레스덴에 도착한다. 드레스덴은 동독에 속했으므로, 냉전 시기 내내 한국인에게 여행 금지 구역이었다. 오늘날에도 여전히 사회주의 국가 시절의 분위기가 느껴진다. 인구 50만 명이 사는 이 작은 도시는 오래전에 작센 제후국 군주들이 거주지로 삼았던 곳이다. 놀랄 만한 궁정문화와 함께 아름다운 풍경도 간직하고 있어서 '엘베 강의 피렌체'라 불려왔다. 이곳은 서문에서 살펴봤던 낭만주의 화가 프리드리히가 제2의 고향으로 삼았던 도시이기도 하다.

기차역을 나와서 구시가지 쪽으로 가다 보면, 웅장하지만 창백해 보이는 교회가 여행자의 발걸음을 멈추게 만든다. 프라우엔키르헤는 원래 가톨릭 성당으로 지어졌지만, 18세기에 프로테스탄트 교회로 바뀌었다. 1760년 프로이센군이 가한 포격에도 끄떡없던 교회는 1945년 제2차 세계대전 때 연합군이 퍼부은 공중 폭격으로 산산조각 났다. 히로시마에 비견될 정도로 인명 피해는 컸다. 미국인 소설가 커트 보니것Kurt Vonnegut, 1922~2007 은 당시에 전쟁 포로로서 드레스덴에 머물다가 참상을 목격하고 『제5도살장』을 써냈는데, 자기가 체험했던 일을 그대로 전할 수가 없어서 공상과학 소설의 형식을 빌려야 할 정도였다. 그는 서문에서 이렇게 말했다.

"나는 내 아들들에게 어떤 상황에서도 대량 학살에 가담해서는 안 되고, 적이 대량 학살당했다는 소식에 만족감이나 쾌감을 느껴서도 안 된다고 늘 가르친다."[5]

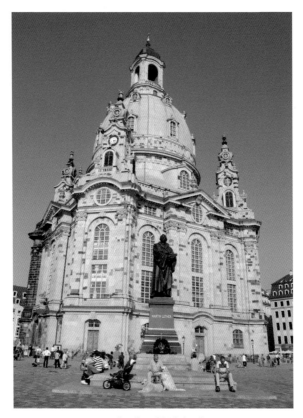

드레스덴 프라우엔키르헤

교회는 끔찍했던 과거를 기억하며 시커멓게 타버린 폐허로 있다가, 1990년 독일 재통일을 맞아 재건되었다. 잔해를 재생하여 썼기 때문에 외벽이 얼룩덜룩하다. 내가 찾아간 어느 여름날 교회 앞 광장은 그지없이 평화로워 보였다. 유모차에 아이를 태우고 나온 엄마, 개와 함께 산책 나온 사내, 햇볕을 쬐면서 책을 읽는 청년. 과거로 돌아가서 본다면, 내 카메라에 담긴 평화는 얼마나 낯선 그림인지!

프라우엔키르헤를 바라보고 동쪽으로 걸어가면 근대거장미술관Galerie Neue Meister이 나온다. 그곳에서 딕스가 남긴 생애 역작이라고 할 만한 〈전쟁〉을 볼 수 있다. 1929년에 시작해 1932년에 완성된 〈전쟁〉은 세 폭짜리 제단화 형식을 취했는데, 흔히 볼 수 있는 삼면 패널에 아랫단의 프레델라까지 달았다. 그 앞에 서면 저절로 움찔한다. 우중충한 색감도 큰 몫을 하지만, 부상당한 병사들이 신음하는 소리가 들리고, 주검이 되어 누운 몸에서 퀴퀴한 냄새가 나는 것 같아 가까이 가서 보기가 꺼려진다. 딕스는 화가란 '세상의 눈'이라고 말했지만, 화가는 세상의 귀이자 코이기도 하다.

〈전쟁〉을 읽는 순서는 왼쪽부터 시계 방향을 따른다. 왼쪽 패널에서 보무도 당당하게 출정했던 병사들은 가운데 전쟁터에서 방독면을 쓴 자만 제외하고 모조리 형체를 알아볼 수 없을 정도로 살해당했다. 오른쪽 패널에서 생존자는 부상자를 끌고 나오지만, 나머지는 모두 목숨을 잃은 채 아래쪽 관 속에 누웠다. 그림은 왼쪽에서 아래쪽으로 돌면서 수직에서 수평으로, 삶에서 죽음으로 이어짐을 보여준다. 딕스는 이 대형 섬뜩하고도 부족했는지 몇 년 후에 전쟁을 소재로 하여 대형 유화를 또 한 점 제작했다.

딕스가 〈플랑드르〉를 그리기 시작한 때는 제1차 세계대전이 발발한 지 20년이나 지난 후였다. 나치에게 강제로 해직당하고 교수직과 작업실도 잃은 마당에, 폭이 2미터 50센티미터나 되는

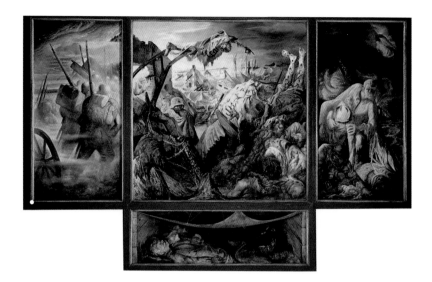

• 딕스, 〈전쟁〉, 1929~1932년, 목재에 혼합 기법, 양쪽 날개 각각 204×102㎝, 가운데 204×204㎝,
하단 프레델라 60×204㎝, 드레스덴, 근대거장미술관
•• 딕스, 〈플랑드르〉(벽에 걸린 작품), 1934~1936년, 캔버스에 혼합 기법, 200×250㎝, 베를린, 신
국립미술관

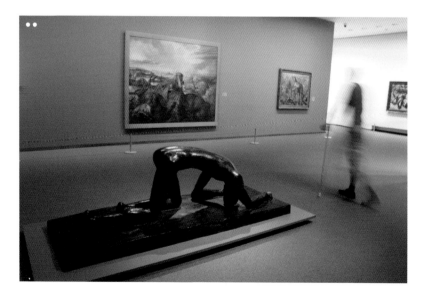

유화라니! 나치의 협박도 아무 소용이 없었다. 딕스는 또 한 차례 전쟁이 닥칠 것을 예감했고, 경고에 필요한 그림을 멈추지 않았다. 그림은 2년 후에 완성되었다. 플랑드르는 벨기에에 속한 지역으로서, 콜비츠의 둘째 아들이 전사한 곳이기도 하다. 제1차 세계대전의 플랑드르는 제2차 세계대전의 히로시마요 스탈린그라드였다.

딕스는 그림으로 『포화』를 쓴 앙리 바르뷔스Henry Barbusse, 1873~1935와 연대했다. 이 소설은 1916년 프랑스에서 출판되어 2년 후 독일어로 번역되었는데, 독일 예술가와 지식인들 사이에서 커다란 반향을 일으켰고, 딕스 또한 자극했다. 소설가는 딕스가 1924년 발표한 동판화 연작 〈전쟁〉을 보고서 크게 감동하고 이렇게 말하기도 했다. "진실로 위대한 독일 예술가, 우리 형제 같은 친구 오토 딕스가 현실에 숨겨진 종말론적 지옥을 번쩍이는 번개처럼 그려냈다."[6] 딕스가 그린 〈플랑드르〉는 오늘날 베를린 신국립미술관에서 소장하고 전시한다. 내가 찾아갔던 날 렘브루크의 〈몰락한 사람〉이 그 앞에 엎드려 딕스에게 지지를 보내는 듯 보였다.

## 시대를 대표하는 초상화

드레스덴은 딕스가 오랫동안 머물렀던 도시이긴 하지만, 그의

작품을 가장 많이 소장한 시는 따로 있다. 세계 최대 오토 딕스 컬렉션은 슈투트가르트 미술관에 있다. 이 시립미술관은 총 250여 점에 달하는 딕스 작품을 소장하고 상설 전시한다. 여기서는 무엇보다 딕스가 얼마나 남다른 초상화가였는지를 증명해준다. 〈아니타 베르버〉가 대표적이다.

딕스는 아니타Anita Berber, 1899~1928를 1925년 베를린에서 마주쳤다. 아니타는 배우이자 댄서였는데, 당대에는 '베를린 밤 문화를 주름잡던 제사장'이자 '보헤미안들의 여왕'으로 불리면서 디트리히Marlene Dietrich, 1901~1992만큼 유명했다. 1928년 요절하는 바람에 이름이 잊히기는 했어도, 딕스가 그린 초상화는 그의 존재를 오래도록 기억나게 할 터이다. 당당한 자세에 도도한 시선과 발칙한 입술. 보정속옷 하나 걸치지 않은 자연스러운 몸매가 공간을 가득 채운다. 안팎으로 온통 붉은 기운이 넘친다. 그녀는 자기 예술로써 존재감을 드러내는 여성이다.

〈아니타 베르버〉와 비교할 만한 신여성 초상화가 한 점 더 있다. 파리 퐁피두센터 소장품인 〈저널리스트 질비아 폰 하르덴〉이다. 하르덴Sylvia von Harden, 1894~1963은 카페에 앉아 있다. 그는 짧은 커트 머리를 했고, 외알 안경을 꼈으며, 스타킹이 흘러내리는 것도 모른 채 담배를 태운다. 원탁 테이블에는 성냥갑과 칵테일 잔이 놓였다. 화가는 소설가처럼 평가나 판단을 유보하고 눈에 보이는 대로 보여준다. 좋은 예술가는 보면 안다. 그는 아는 만큼 보지 않는다. 본 그대로 보여줄 뿐이다. 질비아의 회

딕스, 〈아니타 베르버〉, 1925년, 목재에 템페라, 120×65㎝, 슈투트가르트 미술관

딕스, 〈저널리스트 질비아 폰 하르덴〉, 1926년, 목재에 혼합 기법, 120×80㎝, 파리, 퐁피두 센터

상에 따르면, 딕스가 거리에서 자기를 보고는 이렇게 말했다.

"나는 당신을 그려야만 합니다! 반드시 그려야 해요! ……
당신은 시대 전체를 재현해요."

깜짝 놀란 질비아는 반문했다.

"그러니까, 당신은 이 퀭한 눈과 이상한 장식처럼 생긴 귀와
얇은 입술을 그리겠다는 거죠? 누구든지 기쁘게는커녕 기겁하
게 만드는, 이 길쭉한 손, 짧은 다리, 큰 발을 그리겠다는 거죠?"

화가는 이렇게 답했다.

"당신 캐릭터는 근사해요. 당신의 모든 게 시대를 대표하는
초상화입니다. 이 시대는 한 여성의 외적인 아름다움이 아니라
정신적인 상태에 달려 있어요."[7]

딕스는 다른 인터뷰에서 이렇게 말하기도 했다.

"누군가를 초상화로 그린다면, 그를 알지 말아야 합니다. 그
냥 알지 말아야 해요! 나는 그를 알려고 하는 게 아니라, 오로지
보고자 합니다. 외적으로 보이는 것을 그대로 보고자 합니다. 내
딱힌 짓은 거꾸로 가요. 그것은 눈에 비쳐요, 누군가를 너무
오래 알고 지내면 헷갈리지요. 시선의 순수함이 사라집니다. 어
떤 사람에게 얻은 첫인상이 맞는 거예요 …… 그 첫인상을 생생
하게 포착해야 합니다."[8]

신여성과 더불어 딕스는 사회적 약자들에게 주목했다. 그는
자칭 '프롤레타리아 예술가'로서 바이마르 공화국의 가장자리
로 밀려난 인간 군상을 보여줌으로써 독일 사회가 지닌 치부를

딕스, 〈프라하 거리〉, 1920년, 캔버스에 유화와 콜라주, 101×81㎝, 슈투트가
르트 미술관

적나라하게 드러낸다. 군인은 영웅이 아니었다. 전쟁에서 신체
를 절난낭한 인간들은 시민생활로 복귀하기가 어려웠다. 그들은
한꺼번에 거리로 몰려나올 수밖에 없었다. 이것이 바로 '황금의
20년대'에 가려진 현실의 그림자다.

　〈프라하 거리〉는 그 현실의 그림자를 보여준다. 국가는 전쟁
부상자들을 상이용사로 치켜세웠지만, 그들은 일상에서 기피당
하고 외면받는 신세로 밀려났다. 행인들은 팔다리를 잃은 전쟁

부상자 앞에서 보란 듯이 뒷걸음질 친다. 그들은 한시라도 빨리 괴로운 과거를 잊고 싶다. 한편, 거리의 쇼윈도는 전쟁이 일으킨 또 다른 사태를 전시한다. 팔다리가 없는 마네킹이 신체 일부를 대신하는 각종 기구를 착용한 채 진열되어 있다.

정신분석가 수지 오바크Susie Orbach, 1946~가 『몸에 갇힌 사람들』에서 밝혔듯이, 오늘날 미용 성형이 유행하게 된 이유는 무엇보다 획일적인 시각문화와 스타일 산업이 발전한 데 있다.[9] 그러나 미용 성형은 원래 전쟁에서 부상당한 군인들의 신체를 고쳐서 사회로 돌려보내기 위해 개발된 의학 기술이었다. 불에 타버린 귀, 대량 살상용 화학 무기에 녹아내린 코, 파편에 맞아 찢어진 뺨, 지뢰 폭발로 잃은 다리 등이 성형 의학이 주로 다루는 대상이었다. 독일은 패전과 함께 의수 및 의족 제작 기술을 크게 발전시켰다. 이렇게 뒤집어 말할 수 있겠다. 신체 보정과 성형 기술이 발달함은 그 사회에 사는 인간들이 전쟁을 치렀음을 알려준다고.

딕스에게 예술가가 맡은 사회적 역할은 중요했다. 당시는 현실을 냉정하게 관찰하고 진실을 전달해야 할 때였다. 미술사에서는 이 같은 입장을 '신즉물주의Neue Sachlichkeit', 또는 표현주의를 극복한다는 의미에서 '후기표현주의'라고 부른다. 개인적인 감정 표현을 넘어서 냉정하게 사회현실을 관찰하고 풍자해야 할 필요가 있던 시기였다. 딕스는 이렇게 말했다. "표현주의자들은 충분히 예술을 했어요. 우리는 사물을 맨눈으로 명료하게, 말하

자면 예술을 한다는 생각 없이 보고자 했습니다."[10]

## "세상만사는 변증법으로 굴러가니까요."

슈투트가르트 미술관에서 볼 수 있는 〈대도시〉는 딕스의 절정기 작품 중 하나다. 그림은 사회에서 중심을 차지한 이들과 가장자리로 밀려난 이들을 한눈에 보여준다. 화가가 보기에 바이마르 공화국은 양극으로 나뉜 세계였다. 그는 1927년 베를린에서 지내는 동안 드로잉 수십 장과 초벌 스케치 석 장을 준비했고, 이듬해 드레스덴 미술대학 교수로 임용되면서 넓은 작업실을 얻게 되자 대형 유화로 완성했다. 〈대도시〉 또한 앞서 살펴본 드레스덴의 〈전쟁〉처럼 세 폭짜리 제단화 형태를 취했다. 세로는 181센티미터, 가로는 가운데 패널이 2미터, 왼쪽과 오른쪽 패널이 약 1미터로, 세 폭 전체는 총 4미터에 이른다.

왼쪽 패널은 굴다리 밑에 자리한 사창가 골목을 보여준다. 의족을 착용하고 목발을 짚은 상이군인이 여성에게 다가간다. 그는 두둑한 가방을 어깨에 멨다. 앞서가던 여성이 뒤를 돌아본다. 개 한 마리가 이빨을 드러내며 으르렁댄다. 돌바닥에는 술에 취했는지 군복 입은 남성이 쓰러져 누워 있다. 이곳에서는 응시하는 자와 응시당하는 자 간에 구분이 없다. 인간의 기본 욕구가 우선이다. 서로가 서로에게 요구하는 것이 분명하게 보인다.

　　가운데 패널은 재즈 클럽을 보여준다. 남녀 한 쌍이 무대를 차지하고, '찰스턴 스텝'을 밟으며 춤을 춘다. 클럽 손님들 사이에는 대화가 없지만, 그들이 꾸민 외모만큼은 시끄럽다. 한 여성은 비명을 지르는 듯한 핑크빛 깃털 장식을 머리에 달았다. 그는 꼬트 가까이 가자고 치장했다. 누에는 스모키 화장, 입술에는 빨간 립스틱, 귀에는 귀걸이, 목에는 목걸이, 다섯 손가락에 다섯 개 반지. 마네킹처럼 보일 정도다. 클럽에 모인 인간들은 서로를 눈요기로 삼지만, 무엇이 필요한지 적극적으로 요구하지 않는다.

　　오른쪽 패널 역시 사창가 거리를 보여주지만, 왼쪽에 비해서 고급스러워 보인다. 화려하게 차려입은 여성들이 거리를 배회한다. 모피 목도리를 두른 여인은 온몸이 성기처럼 보인다. 그

딕스, 〈대도시〉, 1927~1928년, 목판에 혼합 기법, 왼쪽과 오른쪽 181×101㎝, 가운데 181×200㎝, 슈투트가르트 미술관

는 필요한 바를 적극적으로 요구한다. 바로 뒤에 금발 커트 머리 여성은 보란 듯이 웃옷을 벗어 젖혔다. 양손에 두른 옷감더미가 가슴을 강조한다. 이들이 지나는 거리는 모조품 장식으로 가득 찼다. 구석에는 한 남성이 처박혀 있다. 부러졌는지 코에는 검은 마스크가 씌워졌고 뺨에는 칼자국이 나 있으며 양쪽 다리는 잘려 나간 채 살덩이가 뭉그러졌다.

〈대도시〉는 계층에 따라서 감각도 구별 지어 보여준다. 사회 양극화는 윤리의 문제이면서 후각의 문제이기도 하다. 왼편에 등장한 개는 무슨 냄새를 맡았는지 인상을 쓰고 으르렁거린다. 가운데 패널을 차지한 부르주아들은 값비싼 향수를 잔뜩 뿌렸을 듯하다. 전쟁으로 망한 자가 있으면, 전쟁으로 흥한 자도 있다.

전쟁 후에 탄생한 바이마르 공화국은 여성들로 하여금 신체를 변형하게 만들었다. 그들은 성기요, 유방이요, 마네킹이 되었다. 딕스는 종교적인 형태를 빌려서 현실을 풍자한다. 화가의 말을 들어보자.

"그래요, 그것도 그로테스크를 향한 욕망이지요. 늘 그렇듯이 세상만사는 변증법으로 굴러가니까요! 모순되는 것들이 병존하듯이요! 여기서는 점잔을 빼는데, 바로 그 옆에서는 코미디에요! …… 인생이 그런 거라는 게, 세상만사가 사탕처럼 알록달록 달콤하거나 아름답지 않다는 게, 나한테는 재미가 있어요. 그렇게 본다면, 당신은 인간을 위대하게 보기도 하고 또한 왜소하게 볼 수도 있어요. 인간을 짐승처럼 볼 수도 있죠. 그것이 세상만사가 보여주는 완전함입니다."[11]

## 나치의 정체

마지막으로 〈일곱 가지 대죄〉를 살펴보자. 딕스가 발휘한 유머 감각이 엿보인다. 해골이 낫을 휘두른다. 가슴에는 구멍이 났는데, 심장이 있어야 할 자리에 '나태'한 두꺼비 한 마리가 자리를 잡았다. 눈이 퀭하고 코가 빨개진 할머니는 허리가 꺾일 정도로 '인색'하다. 금발을 한 애늙은이는 '질투'로 눈이 시뻘개졌다. 젖가슴을 드러낸 '음탕', 커다랗게 입을 벌린 '탐욕', 입인지 항문인

딕스, 〈일곱 가지 대죄〉, 1933년, 목재에 혼합 기법, 179×120.5㎝, 카를스루에, 국립미술관

지 구분이 안 되는 '교만', 괴물이 된 '분노'. 이들은 가톨릭 신학에서 볼 때 신이 내린 계명을 의식적으로 어겨 영원한 죽음을 초래하게 만드는 죄악이다. 해골이 낫을 휘두르며 '죽음의 춤'을 춘다.

딕스는 〈일곱 가지 대죄〉를 1933년 마무리했다. 완성은 1945년 이후였다. 금발을 한 애늙은이한테 '히틀러 수염'을 달아주어야 했다. '죽음의 춤'은 갈고리 십자가 모양을 한 나치 로고, 즉 하켄크로이츠를 그린다. 건물은 폐허에 가깝고, 바다는 재앙을 알리는 파도를 실어 나른다. 뛰어난 걸작이라고는 말할 수 없는 그림이다. 풍자라고 하기에는 세련됨이 모자라고, 비판이라고 하기에는 가능성을 보여주지 않는다. 그것은 시대가 강요한 한계였다. 어떤 풍자라도 실패하기 마련인 시대였다. 폐허로 남은 건물 외벽에 니체가 남긴 말이 적혀 있다. "사막은 자란다. 화 있을지어다. 사막을 간직한 자에게!"[12]

나치의 정체를 딕스만큼 일찍 알아챈 예술가는 많지 않다. 그는 히틀러가 총리에 임명되기 전인 1932년부터 〈일곱 가지 대죄〉를 구상했다. 예감은 틀리지 않았다. 딕스는 드레스덴 미술 아카데미 교수였으나, 1933년 4월 나치 제국문화성에서 일방적인 해고 통지를 받았고, 항소했으나 소용이 없었다. 해고 이유는 다음과 같았다. "당신의 그림 중에는 윤리적 감정을 매우 심각하게 훼손하여 윤리적 재생을 위협하는 그림들이 있다. 당신이 그린 그림은 방어의지에 영향을 끼칠 만한 그림들이다. 따라서 어

떤 순간에도 민족국가를 위해서 나서지 말도록 부탁한다."[13]

딕스는 나치가 혐오하는 유대인이 아니었고, 사회주의자나 공산주의자도 아니었다. 그는 조울증을 앓지 않았으며, 이성애자로서 세 아이를 키우는 모범적인 가장이었다. 하지만 그는 국가 윤리를 위험에 빠뜨렸다는 이유로 중요한 사회 활동에서 배제되었다. 딕스는 1933년 드레스덴을 떠나 독일 남쪽 보덴제 근처로 옮겨 풍경화를 그리면서 '내적으로 망명'했다. 이듬해 나치 정부는 딕스에게 독일에서 열리는 어떤 전시에도 참여가 금지되었음을 알렸다. 딕스는 1934년 6월 20일 한 지인에게 편지를 보냈다.

"우리 형편은 너무나 곤궁합니다. 말하자면, 손에 쥐어지는 대로 입으로 가져가지요. …… 근 1년 동안 그림을 팔지도 못하고 주문도 받지 못했어요. 아마도 10년 안에는 이런 상황이 나아지지 않을 거예요."[14]

딕스의 예견은 적중했다. 나치가 벌인 소탕 작전은 앞에서 살펴본 키르히너에 비견될 정도로 딕스에게 집중되었다. 나치는 독일인일지라도 인종 및 정치 성향별로 구분해서 관리했는데, 1934년 제국문화성은 딕스를 '독일 화가 및 판화가 연맹' 분과에 M9023번으로 등록했다. 하지만 딕스는 나치당에 끝까지 가입하지 않았다. 독일 국공립 미술관에서 소장하던 딕스 작품 260여 점이 강제로 철거되었고, 그중에서 〈참호〉와 〈전쟁 부상자들〉은 독일군의 사기를 떨어뜨린다는 이유로 1937년 《퇴폐미술전》

에 내걸려 망신을 당했다가 베를린 소방본부에서 소각당하고 말았다. 딕스는 시간이 한참 흐른 뒤에 이렇게 말했다.

"내 그림이 인간을 바꿀 수 있을 거라고는 한 번도 생각해본 적 없습니다."[15]

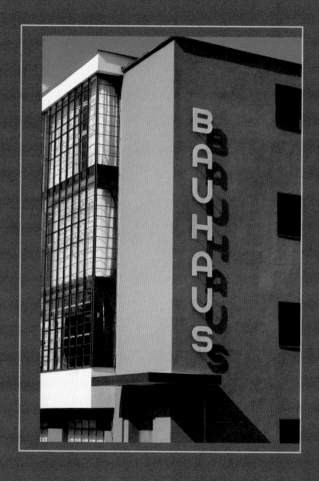

발터 그로피우스 Walter Gropius, 1883~1969
〈데사우 바우하우스〉, 1926년

# 06

# 기계미학 시대의 유토피아

바우하우스의 그로피우스와 바이마르

—

1933년 4월 나치 정부가 딕스에게 드레스덴 미술대학 교수직 해고 통지서를 보냈을 때, 데사우에서 베를린으로 쫓겨난 바우하우스 앞에는 나치 경찰들이 트럭을 타고 나타나 학교 문을 닫아 버렸다.

　나치의 시각에서 볼 때 바우하우스는 "유대적이고 마르크시즘적인 예술 개념을 가지고 있는 자들의 명백한 은신처"였고, 바우하우스 스타일의 평면지붕 건축은 "북쪽 지방의 것이 아니라 분명히 아열대 지방으로부터 온 것"이며, "따라서 그것은 동양적이며 유대인적인 것"이었다.[1] 이처럼 오락가락하는 나치의 설명은 바우하우스가 정체도 불분명한 독일 문화의 순수성에 해가 됨을 주장하기 위해서였다. 순수성을 해치는 혼성성hybridity이야

말로 바우하우스가 보여준 성격임은 분명했다.

바우하우스는 근대 건축과 산업 디자인 역사에 새로운 장을 연 국립조형학교이다. 바우하우스는 양차 세계대전 사이에 성장한 혼성문화를 기반으로 삼았던바, 혼성은 온갖 군데에서 일어났다. 예술이 산업과 결합했고, 인간의 손재주가 기계 테크놀로지와 합쳐졌으며, 각양각색의 인간 유형이 뒤섞였다. 건축가와 화가, 수공예가와 전위예술가, 신비주의자와 합리주의자, 개인주의자와 공동체주의자가 바우하우스에 모여들었다. 이들은 정치적 성향과 문화적 취향에서 크게 달랐지만, 그 차이를 거두어 시급한 문제를 함께 풀고자 했다. 폐허 위에 어떻게 새로운 삶을 지을 것인가?

신기하다면 신기한 일이다. 뒷장에서 살펴볼 다다와 바우하우스가 독일에서 제1차 세계대전 직후 동시에 등장했으니 말이다. 둘 다 혼성문화를 추구했으나, 한쪽은 질서와는 거리가 멀었고, 다른 한쪽은 질서 정연함을 지키는 데 매진했다. 다다가 기존 질서를 파괴하여 삶을 바꾸고자 했다면, 바우하우스는 기존 질서를 재배치하여 새로운 삶을 꿈꾸었다. 태도는 달랐지만 다다와 바우하우스에 참여한 예술가들이 원했던 바는 같았다. 그것은 새롭게 살아보자는 의지였다.

바우하우스는 바이마르 공화국의 역사와 정확하게 일치한다. 존속 기간은 1919년부터 1933년까지 14년이었다. 독일이 처음으로 민주적 의회주의를 실험하던 때다. 바우하우스는 이

정치적 실험이 어떻게 성공하고 실패하는지 거울처럼 비춰준다. 풍요한 문화는 혼탁한 사회에서 연꽃처럼 피어나는 법일까? 바우하우스가 존속했던 1920년대를 문화사에서는 '황금의 20년대'라고 부르니 말이다.

## 바이마르 공화국과 바우하우스의 운명

바우하우스는 당대 정치 지형이 바뀜에 따라, 바이마르1919~1925에서 데사우1926~1932를 거쳐 베를린1932~1933으로 거처를 옮겨야 했다. 교장은 세 명의 건축가가 맡았다. 초대 교장 그로피우스에 이어서 1928년 한네스 마이어Hannes Mayer, 1889~1954와 1930년 루트비히 미스 반 데어 로에Ludwig Mies van der Rohe, 1886~1969가 뒤를 이었다. 나치가 1931년 데사우 시의회를 장악하고 이듬해 바우하우스 인가를 취소하자, 미스 반 데어 로에는 바우하우스를 베를린으로 옮겨 사립 연구소로 다시 열었지만, 결국 1933년 8월 10일 해체할 수밖에 없었다.

　그로피우스는 1928년 바우하우스 교장을 사임한 후, 베를린에 건축 사무소를 열어 개인 건축가로 활동하다가 나치 독일 당국의 승인을 얻어 1933년 런던으로 거처를 옮겼다. 그는 1937년 하버드 대학교 건축학과에 교수로 임용되었으며 1944년 미국 국적을 취득했다. 그로피우스는 건축가였기에 화가나 조각가를

주요 탄압 대상으로 삼았던 나치의 문화 예술계 블랙리스트에는 오르지 않았다.

앞서 살펴본 딕스도 비슷한 사례였지만, 1934년만 하더라도 나치 정부는 1937년《퇴폐미술전》처럼 확고한 문화 정책과 선명한 배제 전략을 보여주지 못했다. 따라서 딕스가 나치 제국문화성에 등록된 채 남아 있었고, 그로피우스가 나치 이데올로기를 선전하는《독일 민족 – 독일 노동》전시의 비금속 부문 전시장 디자인 공모에 응모한 일을 두고 친나치 행적이라고 몰아세우기는 어렵다. 오늘날 알려진 나치의 파렴치한 성격은 서서히 형성되었고, 그러한 성격이 형성되는 과정에 살았던 동시대인에게는 반反나치와 친親나치의 구분선이 모호해 보였을 터이기 때문이다.

바우하우스의 운명은 바이마르 공화국에서 치른 대통령 선거 결과에 따라서 좌지우지되었다. 국민들은 직접선거로 두 명의 대통령을 선출했다. 사회민주당SPD의 전직 보좌관이었던 에베르트Friedrich Ebert, 1871~1925와 프로이센 왕국에서 사령관으로 활동했던 힌덴부르크Paul von Hindenburg, 1847~1934. 전자는 바우하우스와 바이마르 공화국에 기회를 가져왔지만, 후자는 재앙을 안겨주었다.

에베르트는 마흔여덟 나이로 바이마르 공화국의 초대 대통령에 선출되었다. 그는 도이치 제국에서 인정받지 못한 채 가장자리에서 맴돌던 사회계층과 정치 조직을 아우르던 인물이었다. 그가 1925년 2월 갑자기 세상을 떠나자 전혀 다른 유형의 대통

령이 선출되었다. 힌덴부르크는 나이 아흔에 가까운 전쟁 영웅이었으며, 프로이센 왕정을 그리워했고, 1932년 재선에 성공하면서 히틀러를 제국 수상으로 임명했다. 나치가 바우하우스를 탄압한 이유는 그로피우스가 선도한 국제주의와 마이어가 강조한 마르크스주의 세계관에 있었는데, 이러한 세계관이 없었더라면 바우하우

바이마르, 독일국립극장 앞 괴테와 실러 동상

스는 탄생 자체가 아예 불가능했을 터이다.

바이마르는 바우하우스를 탄생시킨 곳으로서 독일 중부 튀링겐 주에 속한 작은 도시다. 베를린을 출발해서 중간에 한 번 갈아타면 2시간 반 만에 도착한다. 기차역에 내려서 20분 정도 걸어가면 구시가지가 나오는데, 기다렸다는 듯 두 사람을 기념하는 동상이 여행객을 맞이한다. 괴테와 실러는 독일을 '시인과 사상가의 나라'로 만들어준 '바이마르 고전주의'의 주역들이다. 이들은 새로운 정치를 등에 업고 미래의 예술을 내다보는 모양새다. 등 뒤에는 독일국립극장, 눈앞에는 바우하우스 박물관이 자리 잡았다.

독일국립극장 외벽에 걸린 동판이 알려주듯, 이곳에서 독일 국민은 국민의회를 통해 1919년 8월 11일 바이마르 헌법을 만들어냈다. 헌법뿐 아니라 선거 방식도 새롭게 바뀌었다. 선거권 제한 연령이 25세에서 20세로 낮아졌고, 비례대표제 선거법이 도입되었다. 바이마르 공화국에서 이루어진 가장 혁신적인 변화는 독일 역사상 최초로 여성에게 투표권을 부여한 것이다. 바이마르 헌법은 남녀 구분 없이 독일 국민 모두에게 자유로운 교육의 기회를 제한 없이 제공할 것을 명시하기도 했다. 이에 따라 어떤 국립학교라도 여성 입학을 제한할 수는 없었다. 하지만 실제적인 양성평등은 이루어지지 못했다.

바우하우스 또한 남녀 혼성 교육을 원칙으로 삼았지만, 국립학교로서 정부 지원금을 받기 위해서는 입학 정원을 제한해야 했다. 그로피우스는 첫 해 입학 정원을 여성 50명, 남성 100명으로 공시했는데, 여성 지원자가 남성 지원자보다 많았다.[2] 여학생이 높은 관심을 보인 데 대해서 그로피우스는 어떤 입장을 보였을까? 그는 바우하우스 학생을 위한 첫 번째 연설을 준비하면서 노트에 이렇게 적었다. "여성에게 특별한 배려는 없을 터이다. 작업에서는 모두가 똑같이 수공예가Handwerker다. …… 절대적인 평등권이 보장되겠지만, 절대적으로 동등한 의무도 주어질 것이다."[3]

그로피우스의 말과 행동은 일치하지 않았다. 그는 이미 1920년 9월 교수협의회에서 이렇게 선을 그었다. 여성 지원자가 너

무 많으므로, 학생 선발에 제재가 필요하며, 여학생들이 기초 수업을 마치면 본인 의사와 상관없이 직조나 도자 또는 제본 공방으로 보내라고 말이다. 그런데 제본 공방은 1922년 아예 폐지되었고, 도자 공방은 1923년 10월부터 되도록 여학생을 받지 말 것에 합의했다. 나중에 일손이 모자라자 도자 공방은 여학생 두 명을 예외적으로 받아들였다. 기초 수업을 이수한 여학생이 들어갈 수 있는 곳은 직조 공방 한 군데로 줄어들고 말았다.

바우하우스가 임용했던 스물 남짓의 교수 중에 여성은 군타 슈될츨Gunta Stölzl, 1897~1983 단 한 명이었다. 두말할 것도 없이 그는 직조와 텍스타일 디자인을 담당했다. 이밖에 브란트Marianne Brandt, 1893~1983가 금속 공방에서 공동보조를 맡았음은 예외적인 사례였다. 1927년에 이르러서야 개설된 건축학과는 여학생에게 문을 아예 닫았다. 그로피우스가 보장하겠다던 절대적인 평등권은 지극히 상대적이었다.

## 타자와 연대하기

혼성문화는 사회 내 타자와 연대하면서 가능했다. 미술계에서는 여성뿐 아니라 수공예가도 타자였다. 바우하우스는 바이마르에 있던 공예학교와 미술학교를 합쳤으며, 18세기 중엽 미술이 제도화하는 과정에서 타자로 배제된 수공예를 적극적으로 끌

바이마르, 독일국립극장 앞 바우하우스 박물관

파이닝거, 〈미래의 대성당〉 1919년, 목판화,
30.5×19cm, 바이마르, 바우하우스 박물관

어들였다. 이는 바우하우스 창립을 맞아 1919년 4월 배포된 소책자에서 잘 드러난다. 모두 네 쪽으로 이루어진 소책자는 바우하우스 창립선언문과 프로그램을 소개한다. 이 중에서 두 쪽짜리 창립선언문은 그로피우스가 쓴 글과 미국 화가 파이닝거Lyonel Feininger, 1871~1956가 제작한 목판화로 이루어졌다.

먼저 그림을 보자. 목판화로 찍은 〈미래의 대성당〉이다. 오늘날 익숙해진 바우하우스 이미지와 비교하면 전혀 어울리지 않는 중세 분위기를 풍긴다. 뾰족한 첨탑이 셋 달린 고딕 성당으로, 조각조각 분할된 화면은 세공한 수정을 연상시킨다. 수정은 '종합예술을 꿈꾸는 낭만적인 이상'4을 상징한다. 지상의 삶을 예술의 이상으로 끌어올린다는 뜻일까? 첨탑마다 별을 쏘아 올리고, 별빛은 사방에 퍼진다.

대성당 출입문도 셋이다. 셋은 무엇을 상징할까? 건축, 조각, 회화? 건축가, 미술가, 수공예가? 분명한 것은 건축이란 유토피아 짓기를 염두에 둔 은유요, 건축가란 니체가 현대인에게 권장

한 이상적인 표상이라는 사실이다. 니체가 『즐거운 학문』365절에서 사용한 은유에 따르면, 건축가란 주어진 역할을 수행하는 배우와 '다른 유형의 인간'이다. 건축가는 '천 년을 염두에 두고서' 계획을 짜는 용기와 '조직하는 재능'을 갖춘 자다. 그로피우스는 이 같은 용기와 재능을 바우하우스 창립선언문에서 표현하고자 했다. 그 첫 문장은 이렇다. "모든 조형 행위의 궁극 목적은 건축Bau!"

그로피우스가 발표한 바우하우스 창립선언문은 총 네 문단으로 이루어지며, 핵심은 마지막 두 문단에 들어 있다.

"건축가, 조각가, 화가, 우리는 모두 수작업으로 되돌아가야 한다. …… 우리 모두 새로운 수공예가 장인 조합을 지어보자! 수공예가와 예술가 사이에 오만한 장벽을 세우고자 했던, 계급 차별의 월권을 버리고! 우리는 다 같이 미래의 새로운 건축을 원하고, 생각하며, 창작할 것이요, 그러한 건축은 건축과 조각과 회화가 하나 된 형태로 …… 수없이 많은 수공예가의 손으로 언젠가는 하늘로 치솟아 오를 것이다. 새롭게 다가오는 믿음을 상징하는 수정으로서."[5]

수정은 그림과 글에서 동시에 등장한다. 반복은 그뿐이 아니다. 수공예가Handwerker라는 단어가 몇 번이나 되풀이된다. 이 같은 강조는 고딕 대성당이라는 주제 선택에서도 보인다. 바우하우스는 중세에 있었던 바우휘테Bauhütte에서 따온 말이다. 바우휘테란 대성당이나 수도원을 짓기 위한 세 가지 조건을 뜻

한다. 첫째는 건축가, 석수, 목수, 대장, 화가, 조각가 등 여러 장인이 함께 기거하던 움막Hütte, 둘째는 이러한 여러 장인이 모여서 만든 조합, 셋째는 이 장인 조합 내에서 이루어진 상호 협동 체계다. 만약 근대 '수공예가'가 중세에 태어났더라면 '장인Meister'이라 불렸을 터이니, 그 용어가 변천한 과정은 순수예술(미술)이 응용예술(공예)을 타자화하면서 제도화되는 과정과 일치한다.

바우하우스는 중세의 장인 의식과 함께 바우휘테 전통을 되살려보자는 의미에서 도제 제도를 차용했다. 가르치는 이는 예술가나 수공예가나 할 것 없이 모두 장인, 즉 '마이스터'라 불렸고, 배우는 이는 도제라고 불렸다. 도제는 훈련을 마친 후 마이스터가 인정하는 걸작을 제출해야 졸업할 수 있도록 했다. 바우하우스가 수작업을 강조하고 중세 장인 조합과 도제 제도를 차용한 주요 목적은 장인 의식 및 상호 협동을 복구하는 것이었다. 그것은 건축가, 예술가, 수공예가로 이루어진 혼성팀이 아니면 불가능한 일이었다.

돌아보면 신기하다. 아무리 심각한 초超인플레이션도 바우하우스의 열정을 막지 못했으니 말이다. 1919년 말 2마르크 조금 넘던 1킬로그램짜리 빵 한 덩어리가 1922년 말 163마르크를 넘었고, 도매 물가가 월 335퍼센트 비율로 상승했다. 사람들은 석탄 살 돈이 없어 지폐를 뭉텅이로 태웠다.[6] 경제적으로는 가난했어도, 정신적으로는 풍요로웠던 시절이었다. 그로피우스는 독

일이 살 길은 각자도생이 아니라 상호 협력과 공동 책임에서 찾아야 한다고 생각했다.

## ⟨요람⟩부터 ⟨바실리 의자⟩까지

이제부터 바우하우스 디자인의 특징이 잘 드러나는 물건을 살펴보자. ⟨요람⟩은 1922년에 제작되었지만, 지금 이케아IKEA에서 DIY 제품으로 내놓는다 해도 이상하지 않을 터이다. 삼각형과 직사각형 나무판 각각 두 장을 빈틈없이 붙이고, 고리버들로 엮은 판을 창문 삼아 덧댄 후, 커다란 원형 고리를 양쪽 삼각형 꼭

켈러, ⟨요람⟩, 1922년, 목재, 고리버들, 91.7×98×91.7㎝, 바이마르 바우하우스 박물관

짓점에 맞추어 고정하면 끝이다. 장식은 줄이되 기능은 살리고, 선명한 기본색과 단순한 형태를 사용하여 바우하우스 디자인의 철학을 그대로 반영했다.

요람은 손가락 하나만 갖다 대도 앞뒤로 흔들리면서 아기를 곤히 재울 터이다. 뾰족한 바닥에 이불을 깔아 무게중심을 아래로 두면 뒤집힐 위험은 없다. 〈요람〉을 만든 이는 당시 스물네 살의 켈러Peter Keler, 1898~1982였다. 바우하우스 학생이던 그는 기초수업에서 배운 이론을 제작에 접목시켰는데, 이 수업을 담당했던 교수 중에 러시아 추상화가 칸딘스키Wassily Kandinsky, 1866~1944가 있었다.

바우하우스에서 이루어진 기초 수업은 재학생이면 누구나 6개월 동안 이수해야 했던 필수 과정으로서 색채 및 형태 이론을 다루었다. 칸딘스키는 여기서 '선, 면, 색채의 연관성'[7]에 관한 규칙을 제시했던 것으로 유명하다. 그가 정한 규칙은 예컨대 이렇다. 예각이 이루는 선은 노란 삼각형, 직각이 이루는 선은 빨간 사각형, 둔각이 이루는 선은 파란 원형과 연관된다. 켈러가 디자인한 〈요람〉은 이 규칙을 그대로 따랐으니, 칸딘스키는 이렇게 말했을 터이다. '모든 게 질서 정연해Alles in Ordnung!' 이 말은 영어로 옮기면 오케이인데, 규칙과 질서를 선호하는 독일인의 언어 습관이 반영된 표현이다.

바우하우스 디자인이 추구한 질서 정연함은 다른 가구에서도 드러난다. 고전 중의 고전이라고 할만한 〈바실리 의자〉를 살

브로이어, 〈바실리 의자〉, 1925년, 76×76×68cm, 강철과 가죽, 데사우 바우하우스

펴보자. 원래 모델명은 '클럽 의자 B3'. 디자이너는 브로이어 Marcel Breuer, 1902~1981다. 그는 바우하우스 학생이었다가 1924년 부터 가구 공방 마이스터가 되었고, 이듬해 제작한 의자에 존경을 담아서 칸딘스키의 이름을 붙였다. 〈바실리 의자〉는 지금도 여전히 구매 가능한데, 이처럼 표준화해 대량생산할 수 있으려면 제조업체가 나서야 했다. 당시 관심을 보인 쪽은 가구 회사가 아니라 비행기 제조 회사 융커스Junkers였다.

　〈바실리 의자〉는 가구 역사상 최초로 강철 파이프를 사용한 의자다. 강철 파이프를 구부려 틀을 잡고 직물이나 가죽으로 마감해서 보기에도 좋고 앉기에도 편한 의자를 만들었다. 묵직한 소파에 비해 가볍기 때문에 이동과 보관이 편리했고, '형태는 기

능을 따른다'는 산업디자인의 기본 요구도 충족시켰다. 브로이어는 자신이 타고 다니던 자전거 안장에서 강철 파이프 의자를 생각해냈다. 익숙한 물건을 낯설게 보기야말로 예술가에게 필요한 태도이다.

그나저나 〈바실리 의자〉는 어쩌면 저렇게 네모반듯할까? 네모반듯함은 우연이 아니다. 물론 제품을 대량생산하기 위해 필요한 표준화 때문이기도 하지만, 그전에 바우하우스가 새롭게 받아들인 구축주의constructivism 열풍이 있었다. 예를 하나 더 들어보자. 슐렘머Oskar Schlemmer, 1888~1943는 1922년 석판화로 사람 얼굴을 디자인한 바우하우스 마크를 제작했다. 기본은 수직선과 수평선이다. 턱과 코는 각이 졌고, 눈은 아예 정사각형이다. 원 둘레에는 마찬가지로 각이 진 알파벳을 배열하여 '국립 바우하우스 – 바이마르'라고 적었다.

슐렘머의 디자인을 앞서 살펴본 파이닝거의 목판화와 비교한다면 재미난 사실을 알 수 있다. 불과 3년도 지나지 않아서 바우하우스 스타일이 아주 다르게 바뀐 것이다. 가장 큰 변화는 여기저기서 눈에 띄는 90도 직각에서 확인 가능하다. 예컨대 바우하우스 마크뿐만 아니라 의자, 책상, 찻주전자, 건축물까지 90도 직각이 정해진 원칙처럼 적용됨을 볼 수 있다. 어딜 봐

슐렘머, 〈국립 바우하우스 바이마르 마크〉, 1922년, 석판화

되스부르흐, 〈역─구축〉, 1925년경, 종이에 구아슈와 잉크, 56.5×57cm, 암스테르담, 시립미술관

도 직각이다. 이는 시간을 좀 더 거슬러 올라가, 1900년 전후 유럽 전역에 유행했던 '아르 누보art nouveau' 디자인의 부드러운 곡선과 비교하면 더욱 대조를 보인다.

무리도 아니다. 미술비평가 파울 베스트하임은 1923년 바우하우스 전시를 본 후 다음과 같은 혹평을 남겼다. "바우하우스에서는 사각형을 개념으로 양식화하기 위해 학생들을 괴롭힌다. 바이마르에 사흘간 있어본 사람이면, 이후에는 사각형을 더 이상 보지 않으려 할 것이다."⁸ 직각과 사각형에 집착하는 태도는 파이닝거의 목판화에서는 볼 수 없던 현상이다. 그동안 무슨 일

이 있었던 걸까?

　러시아에서 출발한 구축주의 열풍이 네덜란드를 거쳐 독일에 불어온 일이 주목할 만하다. 구축주의 열풍을 바우하우스에 몰고 온 이는 네덜란드 예술가이자 건축가 되스부르흐Theo van Doesburg, 1883~1931 이다. 그는 1917년 발간한 『데 스틸De Stijl』에서 러시아 구축주의 예술을 적극적으로 소개함과 동시에, 건축, 회화, 디자인을 통합하는 종합예술 이론을 펼친 바 있다. 그는 1921년 4월부터 바이마르에 머무르며, 각종 특강 등을 통해 바우하우스 학생 및 교수들을 자극했다. 슐렘머는 1922년 3월 말 친구에게 보낸 편지에서 바우하우스를 비판하기 좋아하는 사람이 나타났다면서 이렇게 적었다.

　"되스부르흐는 현대적인 수단을 옹호하는 반면, 바우하우스의 중심인 수작업을 거부한다네. 그는 기계를 옹호하지. 주구장창 줄기차게 수평선과 수직선을 건축과 예술에 적용하면서, 양식을 창조한답시고 오산에 빠진다네. 그가 원하는 양식이란 집단주의를 위해서 개인적인 것을 거부하는 양식일세."[9]

　오산이라고는 했지만, 슐렘머 사신도 되스부르흐가 몰고 온 새로운 바람을 피할 수는 없었던 모양이다. 그가 디자인한 바우하우스 마크와 되스부르흐가 제작한 〈역-구축〉이 보여주는 공통점을 무시할 수 없으니 말이다. 그들은 기계적인 선을 사용한다. 그것은 자연에서는 결코 찾아볼 수 없는 직선이다.

## 예술과 기계의 결합

인간의 수작업과 기계 테크놀로지를 어떻게 결합할 수 있을까? 이는 슐렘머 개인의 고민이 아니라, 독일이 당면한 국가적 문제였다.

독일은 영국과 프랑스에 비해서 산업화를 뒤늦게 시작한 나라다. 그 이유는 앞서 콜비츠의 〈직조공 봉기〉에서 살펴보았듯이, 수작업 생산이 독일 경제에 깊이 뿌리내렸던 데 있다. 그만큼 독일에서 낯선 기계 테크놀로지에 대한 반감은 컸고, 이러한 반감을 어떻게 거두느냐가 독일 경제가 나아갈 방향을 좌지우지했다. 이 문제에 따른 관심은 바우하우스가 '예술과 기계 사이의 어려운 결합'[10]을 해결하기 이전부터 높았다. 그것은 우선 '독일 공작연맹Deutscher Werkbund'이 보여준 관심이었고, 이는 거슬러 올라가면, 영국의 미술공예운동이 지적한 문제였다. 일찍감치 산업혁명에서 눈부신 성공을 거둔 영국에는 그만큼 일찍 기계문명의 어두운 그림자가 깔리기 시작했다. 기계문명에 대한 저항감은 '손의 복권'[11]을 부르짖는 목소리를 키웠다. 이를테면 러스킨John Ruskin, 1819~1900은 독자들에게 "기계문명이라는 생각 자체를 내다버리라"고 호소함과 동시에 "수제품을 만드는 장인의 세계"를 되찾아야 한다고 주장했다.[12]

후발 국가로서 독일은 두 마리 토끼를 동시에 잡고자 했다. 한편으로는 민족문화라고 여겨왔던 수작업을 심리적으로 지키

고, 다른 한편으로는 기계 테크놀로지를 적극적으로 받아들여 국가 산업을 진작하고자 했다. 이를 위해 예술가와 산업가가 만나 결성한 모임이 바로 독일 공작연맹이다. 이 단체는 "기계문명을 통해 독일 민족문화를 부흥시킨다는 유례 없는 이상을 표방했던바, 이 노선은 한마디로 보수주의적 모더니즘"[13]에 다름 아니었다.

그로피우스는 바우하우스로 가기 전에 베렌스Peter Behrens, 1868~1940가 운영하는 베를린 건축사무소에서 일했다. 베렌스는 독일 공작연맹의 공동 창시자이자 독일 기업 아에게AEG의 예술고문직으로서 그로피우스에게 결정적인 모범상을 제시했다. 수작업과 기계 테크놀로지, 건축과 디자인의 혼성을 이루었다는 점에서 말이다. 건축가로서 베렌스는 아에게사의 터빈 공장을 설계했고, 디자이너로서 유리병, 램프, 선풍기, 상품 도록의 활자체까지 도안했다.

그러던 중에 제1차 세계대전이 터졌다. 독일인은 현대과학과 기계 테크놀로지를 통한 충격적을 경험했고 수작업을 향한 그리움은 다시 강렬해졌다. 이 같은 전후 사정은 바우하우스처럼 새로운 학교를 발명하는 데 큰 영향을 끼쳤으니, 그로피우스는 바우하우스 설립 초기에 우유부단함을 보일 수밖에 없었다. 왜냐하면 전쟁은 독일 국민에게 기계 테크놀로지에 대한 반감을 일으켰고, 바우하우스 교수들도 여전히 수작업을 고수했기 때문이다.

교수들 사이에 있었던 갈등이 어느 정도 정리되자, 그로피우스는 '기계, 라디오, 빠른 자동차 시대에 적응한 건축'을 요청했다. 이윽고 바우하우스는 기계 테크놀로지와 디자인을 생산과정의 핵심으로 삼았다. 그로피우스가 1926년 3월 「바우하우스 신문」에 발표한 "데사우 바우하우스 – 바우하우스 제작품의 원칙"은 1919년 창립선언문과는 판이하게 다르다. 강조점이 수작업이 아니라 표준화와 대량생산에 있다.

"바우하우스는 단순한 설비에서부터 완전한 주거에 이르기까지 시대정신에 맞춘 주택 개발에 공헌하고자 한다. …… 일상 생활에서 필요한 것들을 표준화된 형태로 만들어내는 것은 사회적인 필연성임. …… 바우하우스 공방은 기본적으로 대량생산을 위한 원형原型과 시대적인 전형典型을 신중하게 개발하고 향상시키는 실험소이다. 이 실험소에서 바우하우스는 산업과 공예 모두에 능통하여 기술적인 측면과 디자인을 동시에 아우를 수 있는 완전히 새로운 유의 인간을 양성하고자 한다."[14]

## 투명함의 세계

슐렘머가 친구에게 보낸 편지에 따르면, "그로피우스는 세계의 흐름 속에서 교육되는 캐릭터"[15]를 원했다. 그렇다면 그로피우스에게 세계란 어떤 세계였을까? 그것은 바우하우스 선언문이

보여준 수정의 세계요, 시간을 거슬러 올라가면 1851년 런던 대박람회가 보여준 '수정궁Crystal Palace'의 세계다. 거대한 판유리로 지어진 이 투명한 건축은 그로피우스가 지은 〈파구스 공장〉의 선례이기도 하다. 그것은 "기계의 힘을 빌지 않고는 불가능한 아름다움"[16], 즉 투명함의 세계였다.

〈파구스 공장〉은 구둣골을 생산하던 공장이다. 그로피우스는 1911년 공장 건축 설계를 시작해 1925년 완공했다. 민주주의가 위계를 평준화한 이래, 건축가는 "천상, 교회, 궁전 같은 성스러운 공간에서 전장, 공장, 시장, 가정 같은 세속적인 공간으로"[17] 시선을 돌렸다. 건축사에 길이 남을 〈파구스 공장〉 건축은 여러모로 유명세를 얻었다. 그 이유는 물론 전통적인 독일 건축의 뾰족지붕Spitzdach 대신에 모더니즘이 추구한 평면지붕 Flachdach을 지은 데도 있지만, 무엇보다 외벽 전체를 투명한 판유리로 덮은 데 있었다. 이는 철골과 유리로 이루어진 커튼월 공법 덕분이다. 벽은 벽이되 유리가 커튼처럼 드리운 유리벽이다.

"이 건물의 벽은 더 이상 지지 요소가 아니라 혹독한 날씨에 저항할 정도의 보호막 역할을 하는 커튼지길 보인다 즉 벽의 역할은 비와 추위, 소음을 차단해주고 구조체의 직립기둥 사이에 끼워져 있는 스크린 정도의 기능으로 제한되었다. 구조적 중요성보다 유리가 더 중요하게 생각된 것은 바로 솔리드에 비해 보이드가 더 중요해진 결과였다."[18] 건축사가 지그프리트 기디온Sigfried Giedion, 1888~1968의 설명이다.

그로피우스가 간파한 유리벽의 가능성은 에펠탑이 보여준 강철의 가능성을 넘어선다. 건축가는 '견고한solid' 지지벽을 지어야 한다는 강박에서 해방되어, 투명한 유리판을 사용함으로써 건물 내부를 외부에 노출하고, 이전까지 보조적인 역할에 머물렀던 '빈 공간void'을 전면에 드러낸다. 이로써 내부와 외부 사이에 시각적 구분은 희미해지고, 안과 밖은 겹쳐 보이게 된다.

가능성은 한계를 보이기도 한다. 그로피우스는 〈파구스 공장〉을 '노동의 전당'이라 불렀지만, 과연 그것은 노동자를 위한 전당이었을까? 그는 투명 건축이 노동자들에게 "빛, 신선한 공기, 위생적인 상태"[19]를 제공한다고 말했으나, 실제로 공장 안에

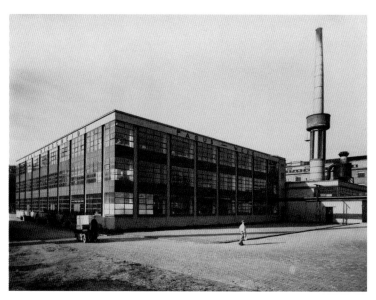

그로피우스, 〈파구스 공장〉, 1911~1925년, 알펠트

서 일했던 노동자들은 판유리를 뚫고 쏟아지는 햇빛에 눈이 부셨을 것이다. 더군다나 누구나 밖에서 훤히 들여다볼 수 있으니, 감시받고 통제받는다는 느낌을 받기에 충분하다. 투명함은 기계 미학 시대가 발명한 공간언어로서 지금까지 우리 일상을 지배한다.

그로피우스는 투명함을 창시하지 않았거니와 투명함을 추구하는 데 있어 유일하지도 않았다. 투명함을 말할 때 그로피우스를 도왔던 모호이너지László Moholy-Nagy, 1895~1946를 빼놓을 수 없다. 1923년 스물여덟 나이에 바우하우스 최연소 교수로 초빙된 헝가리 출생의 예술가다. 그는 예술가이지만 엔지니어 복장을 즐겼고, 기계를 '금세기의 영혼'으로 여겼으며, 손으로 그림을 그리거나 물건을 만들기보다 사진을 즐겨 찍었다. 그는 '전화 페인팅'으로도 잘 알려져 있다. 전화 페인팅[20]이란 작가가 아이디어를 전화로 알려주면, 공장에서 칠을 해서 보내는 작업이다. 그에게 수작업은 아무런 의미가 없었다. 인류는 이미 카메라를 발명하여 손을 대지 않고도 이미지를 생산하는 시대에 도달했기 때문이다. 모호이너지에게는 예술적인 구성이 중요했다.

모호이너지의 '구성Composition' 시리즈 중에서 〈구성 A II〉을 살펴보자. 바탕색을 제외한다면, 총 네 가지 물감이 필요했을 터이다. 빨강, 노랑, 검정, 하양. 흑백을 섞어서 명도와 채도에 변화를 주었다. 형태도 마찬가지다. 동그라미와 평행사변형으로 이루어진 무리가 크기를 변주한다. 이는 '평면 구성'에 다름 아닌

모호이너지, 〈구성 A II〉, 1924년, 캔버스에 유화, 115×136.5㎝, 뉴욕, 솔로몬 구겐하임 미술관

데, 바우하우스에서는 '공간 구성'을 위한 연습이었다. 저 빨간 동그라미는 어디에 있는 걸까? 검은 평행사변형 앞일까 뒤일까? 면은 겹친 듯이 서로를 투과하고 침투한다. 속이 들여다보이는 투명한 종이처럼, 〈파구스 공장〉에 설치된 유리벽처럼 말이다.

　나는 이 같은 공간감을 '셀로판 효과'라 부른다. 비유가 아니라 사실이 그렇다. 셀로판cellophane이라는 이름은 원재료인 셀룰로오스cellulose라는 섬유소에서 따 왔고, 이것은 그리스어로 '속이 비친다diaphanis'는 뜻이다. 셀로판은 1908년 처음으로 발명되어 1920년대 유럽 시장을 휩쓴 새로운 산업재료로서, 요즘에야

흔하지만 당시에는 물건을 보이게 하면서도 포장 가능하다는 점에서 모두에게 충격이었다. 인간의 시각 경험에 일대 혁명이 일어났다고 해도 과언이 아니다. 시각만이 아니라 촉각에도 혁명을 일으켰으니, 자연에서 느낄 수 없는 매끄러움이 인간 손에 쥐어진 것이다. 그것은 셀로판과 유리에서 똑같이 느껴지는 시각이요 투명하면서 매끄러운 촉감이다.

모호이너지 또한 산업재료를 선호했다. 그는 색색의 셀로판을 겹쳐서 "물감으로 칠한 것이 아닌, 진짜 투명함"[21]을 실험한 바 있다. 프랑스가 1912년, 독일이 1924년 특허를 얻자 셀로판은 일상문화에 널리 보급된다. "투명한 셀로판 포장지가 없는 제과점은 생각할 수 없을"[22] 정도였으니 이렇게 말해도 되겠다. 거의 모든 사물에 투명하고 매끄러운 집이 생겼다고.

## 데사우 바우하우스

그로피우스는 투명하고 매끄러운 집을 데사우에 지가 더 지었다. 바우하우스는 1925년 바이마르를 떠나야 했는데, 사회민주당이 튀링겐 주 선거에서 참패했기 때문이다. 바우하우스를 환영한 곳이 데사우다. 베를린에서 출발하면 기차로 2시간 남짓 걸린다. 창 너머 풍경은 산도 강도 없이 황량하다. 동부 작센-안할트 주에 위치한 공업도시로서 융커스 비행기를 생산하던 도

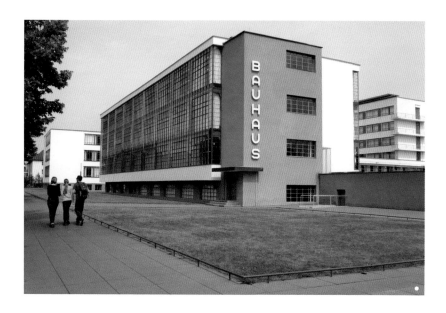

● 그로피우스, 데사우 바우하우스 건축 외관, 1926년 완공
●● 데사우 바우하우스 축소 모형

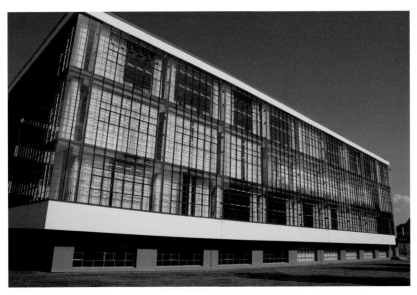
그로피우스, 〈데사우 바우하우스〉, 1925~1926년

시다. "비행기에 관심 있는 사람은 누구나 데사우로 가지." 애니
메이션 감독 미야자키 하야오가 〈바람이 분다〉에서 어떤 독일
인에게 읊게 했던 대사다. 비행기뿐인가. 투명 건축에 관심 있는
사람도 데사우에 간다.

　　그로피우스는 바우하우스 신축 건물을 설계하여 1년여 만에
완공시켰고, 1926년 12월 4일 손님 천여 명을 초대해 성대한 개
관식을 열었다. 오늘날 방문객은 도슨트 안내를 받으면 건물 내
부까지 관람할 수 있다. 바우하우스 신축 건물에는 공방, 강의실,
학생 기숙사, 교수실, 식당, 카페, 공연장까지 필요한 시설이 모
두 다 갖추어져 있다. 그야말로 학교 자체가 도시요, 인간의 창

데사우 바우하우스, 1층과 2층 사이 벽면에 설치된 난방 장치

의성 실험을 위한 유토피아다. 공중에서 내려다본다면 건물 전체는 날개가 셋인 풍차 모양이다. 대칭을 이루지는 않되 단절 없이 서로 연결되어 있다. 비오는 날에도 비를 맞지 않고 건물 한쪽 끝에서 다른 한쪽 끝까지 이동이 가능하다.

　　도슨트는 계단을 오르다가 느닷없이 멈추더니 한쪽 벽을 가리켰다. 거기에는 난방 장치가 걸려 있었다. 보통은 한쪽 구석 안 보이는 곳에 숨겨두기 마련인 것을 보란 듯이 출입문 위쪽에 설치했다. 도슨트는 난방 장치에 적용된 산업재료와 디자인 자체가 바우하우스에서는 여느 명화만큼 감상할 가치가 있다고 설명했다. 감상이라? 내 눈에 그것은 전시 강박처럼 보였다. 여기

• 그로피우스, 〈칸딘스키와 클레. 마이스터 하우스〉, 1926년, 데사우
•• 그로피우스, 〈칸딘스키와 클레. 마이스터 하우스〉, 실내 계단

서는 무엇이 어디에 있든 보이고, 누구든 서로가 서로를 보게 되어 있다. 〈파구스 공장〉에서 일하던 노동자들처럼 말이다.

밖에서는 어떻게 보이는가? 데사우 바우하우스는 〈파구스 공장〉의 공간언어를 그대로 따랐다. 강철 프레임과 판유리가 건물 외벽 전체를 투명하고 매끄럽게 보이도록 만든다. 이 거대한 커튼월 뒤에는 공방이 자리했지만, 유리벽은 얼마 가지 않아서 불투명한 천 커튼으로 가려졌다. 한낮에 강한 햇볕이 내리쬐면 작업에 방해가 되었고, 한밤에 전깃불을 켜면 내부가 훤히 들여다보였기 때문이다. 오늘날 유리 건물에 사는 이라면 누구나 경험하는 고충이다. 유리벽 때문에 올라간 실내 온도를 에어컨으로 낮추게 되니, '전기 먹는 하마'가 따로 없고, 안에 살되 밖에 노출된 기분이 끊임없이 든다. 원하든 원치 않든 당신은 보이고, 또 보게 된다.

바우하우스 신축 건물과 함께 그로피우스는 데사우에 교수들을 위한 사택도 지었다. 이른바 '마이스터 하우스'다. 도슨트 안내를 받으면 내부 관람이 가능하다. 바우하우스 신축 건물로부터 걸어서 10분이면 도착한다. 자전거를 타거나 도보로 직장과 집을 오갔을 바우하우스 교수들 모습이 떠오른다. 마이스터 하우스는 바우하우스 건축의 견본품 역할도 했다. 모두 네 채였으나, 그로피우스가 살았던 집은 전쟁 때 파괴되어 재건 중이다.

나머지 세 채에는 각각 두 쌍의 마이스터 부부가 함께 살았다. 파이닝거와 모호이너지, 슐렘머와 무헤, 클레와 칸딘스키

부부가 집 한 채를 나누었다. 전하는 바에 따르면 이들이 그로피우스가 지어준 사택에 모두 만족한 것은 아니었다. 무엇보다 유리벽 너머로 실내가 훤히 들여다보이니 사생활 노출이 신경 쓰였고, 직선과 사각형으로 통일된 건축 구조물은 개성을 살리기에 제한적이었다. 클레와 칸딘스키는 투명함에 저항하는 의미로 유리창에 불투명한 커튼을 치거나 흰색 페인트를 칠했고, 새하얀 벽에 색깔 있는 페인트를 발랐다.

역사가 이반 일리치Ivan Illich, 1926~2002는 이렇게 말했다. "여러분이 어떻게 정주하는지 알려주면 여러분이 누구인지 말해줄 수" 있다고.[23] 전시당하는 자는 지배당하는 자라고 했던가? 일리치가 알려준 대로 한 마리 게처럼 현재에 눈을 고정한 채 과거를 향해 뒷걸음질 쳐보면, 익숙한 현재는 이토록 낯설어 보인다. 낯설게 볼 줄 아는 게의 눈이야말로 이 미끄러운 세상을 살아가는 데 필요한 눈이리라.

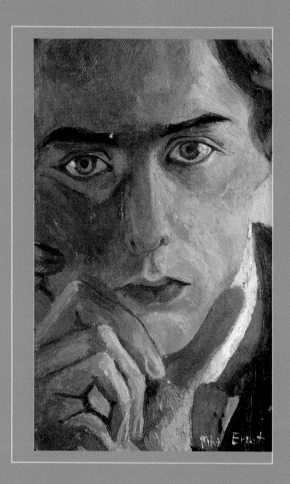

막스 에른스트 Max Ernst, 1891~1976

〈자화상〉, 1909년

# 07

## 인간은 넓고, 아름다움은 수수께끼

에른스트와 쾰른

1937년 그로피우스가 하버드 대학교 건축학과 교수에 임용되었을 무렵에, 두 번째 아내와 헤어진 에른스트는 프랑스에서 젊은 화가와 연애를 즐기던 중이었다. 에른스트는 독일어로 진지 또는 엄숙을 뜻하는 말이지만, 아버지에게 물려받은 성과 다르게 살았다. 그는 독일인으로서 배운 엄숙주의에 결별을 선언하고, 즐길 수 있을 만큼 삶을 즐기기로 결정했다.

독일에서 지내기란 쉬운 일이 아니다. 날씨는 무겁고, 음식은 절망적이며, 지켜야 하는 규칙과 질서는 너무나 많다. 게다가 독일인들은 진지하기 그지없는데, 유머마저 진지해서 가끔 가볍고 재미난 유머를 구사하는 독일인을 만나면 반가움을 감출 수 없다.

에른스트의 약력은 뻔히 알면서도 언제나 다시 읽고 싶어지는 소설과 같다. 그는 1891년 브륄에서 태어났다. 쾰른과 본에서 가까운 작은 도시다. 에른스트는 본 대학에서 철학과 심리학을 공부하면서 취미 삼아 그림을 그리다가 제1차 세계대전 때 독일군에 징집되었다. 그는 종전 직후 쾰른에서 잠시 지내다가 '독일에서 30년이면 충분'하다며 1922년 파리로 떠났다. 충분히 예상할 수 있는 일이지만, 에른스트 또한 나치의 블랙리스트에 올랐으니, 그는 독일에서 오랫동안 기피 대상이었다.

에른스트는 1920년대 파리에서 불법 체류자이자 불법 노동자로 지냈다. 1930년대에 들어서는 범법자 신세에 처하기도 했다. 독일인이라는 이유로 스파이 혐의를 받았기 때문이다. 결국 그는 적군 포로로 잡혀서 프랑스 남부에 자리 잡은 한 수용소에 감금되지만, 프랑스 친구들이 신원을 보증해 그를 포로수용소에서 석방시켰고, 마르세유에서 활동하던 미국의 특별구조위원회가 합세하여 그를 돕기에 나섰다. 에른스트는 난민수용소를 저저하다가 유럽을 떠나기 위해 "캔버스를 둘둘 말아 옷가방 속에 처넣고"[1] 리스본으로 도망갔다.

포로수용소에 갇혔다가 풀려난 일만 해도 놀라운데, 에른스트는 마르세유에서 우연히 만난 구겐하임Peggy Guggenheim, 1898~1979과 사랑에 빠지기까지 한다. 그는 이 전설적인 미술품 수집가가 마련해준 티켓으로 1941년 7월 대서양 횡단 비행기를 타고 유럽 탈출에 성공해 뉴욕에 도착한다. 미국에서 에른스

트는 구겐하임과 결혼하여 잠시 함께 살다가 헤어지고, 젊은 화가 도로시아 태닝Dorothea Tanning, 1910~2012을 만나서 1946년 결혼한다. 이것은 그의 네 번째이자 마지막 결혼이다. 1948년 에른스트는 미국 국적을 얻는다.

## 희극의 탄생

에른스트는 미국에서 10년을 보낸 후 독일 땅을 다시 밟는다. 판매 실적은 부진했지만, 프랑스와 미국에서 에른스트를 찾는 애호가가 점점 늘어났다. 그동안 거들떠보지 않던 고향 사람들은 명성을 쌓고 다시 돌아온 에른스트의 환갑을 기념하겠다고 나섰다. 1951년 브륄 시에서 주최한 회고전은 독일에서 열린 에른스트의 첫 번째 개인전이다. 전시는 '우아함이 결여되었다'는 평가를 받았다. 심각한 수준에 이른 재정 적자는 덤이었다. 에른스트는 브륄 시에 작품을 한 점 기증했다. 제목은 〈희극의 탄생〉이다. 니체가 쓴 『비극의 탄생』을 연상시킨다.

　실제로 웃기고도 슬픈 일이 벌어졌다. 사정은 이랬다. 에른스트가 〈희극의 탄생〉을 기증하자마자, 브륄 시의 한 행정 공무원이 재정 적자를 메운답시고 작품을 냉큼 팔아치웠다. 그것도 400마르크라는 헐값에! 전시에 따른 손실액이 1만 5000마르크에 이르렀는데, 에른스트가 남긴 말에 따르면 그가 기증한 작품

에른스트, 〈희극의 탄생〉, 1947년, 캔버스에 유화, 53×40㎝, 쾰른, 루트
비히 미술관

   적자를 메우고도 남았다. 그는 1966년 『슈피겔』지와 진행한
인터뷰에서 "시 행정부가 내 작품에 대해서 신뢰를 끼기고 몇 녀
만 기다렸더라면, 그 그림으로 거뜬히 4만 마르크는 얻었을" 거
라고 말했다. 같은 해 브륄 시는 일흔다섯 번째 생일을 맞아 에
른스트에게 명예시민권을 제안했다. 에른스트는 이를 거절하고
보란 듯이 프랑스 정부가 주는 레지옹 도뇌르 훈장을 받았다.
   얼마 지나지 않아서 브륄 시의 시장이 바뀌었고, 행정 공무

막스 에른스트 미술관, 브륄, 2005년 개관

원이 저지른 비리가 드러났다. 신임 시장은 에른스트에게 정식
으로 화해를 구하면서 명예시민권을 다시 제안했다. 여든 살이
되던 해 에른스트는 마침내 수락했고, 감사의 표시로 브륄 시청
앞 분수를 조각으로 장식해주었다. 개인 수집가에게 팔렸던 〈희
극의 탄생〉은 1976년 쾰른의 루트비히 미술관이 샀다. 바로 이
해에 에른스트는 85년의 생애를 마치고 파리 자택에서 숨을 거
두었다.

　희극은 훈훈한 화해로 마무리되는 듯했지만, 작가 사후에 후
속편이 이어졌다. 비단 에른스트만의 이야기는 아닐 터이다. 한
사람이 남긴 유산이나 업적이 많을수록 그를 둘러싸고 벌어지
는 주변 사람들 간의 다툼은 쓴웃음을 짓게 만든다. 에른스트의

유작과 그의 이름을 따서 건립될 브륄의 미술관은 유족 및 재단, 그리고 시 정부 사이에 격렬한 분쟁을 일으켰다. 자세한 내용은 이 짧은 지면에서 다룰 수 없을 정도이다.

우여곡절 끝에 2005년 개관한 막스 에른스트 미술관은 작가가 남긴 거의 모든 판화 작품과 700점 가량의 사진 자료, 작가의 개인 소장품이었던 조각 10여 점을 소장품으로 확보했다. 하지만 앞서 살펴본 렘브루크 미술관과 비교하면 더 세심한 준비가 필요한 미술관이다. 에른스트의 작품 세계가 궁금하다면, 쾰른에 가보는 게 좋다.

## 다다, 아무 것도 하지 않기

아무리 느린 기차를 타도 브륄에서 쾰른까지 20분 안에 도착한다. 쾰른은 독일 서부 라인란트 지역에 자리 잡은 중소도시다. 이 지역은 네 국가와 국경을 공유한다. 쾰른을 차지했던 나라도 여럿이다. 쾰른은 18세기 말 프랑스에 점령당했고, 1815년 프로이센에 속했다가, 제1차 세계대전에서 패한 후에는 영국의 통제를 받았다. 이를테면, 마르크스Karl Marx, 1818~1883는 프로이센 시대의 쾰른을 살았고, 에른스트는 영국 점령기의 쾰른을 살았다. 시대적 차이가 있었지만, 이들이 맡았던 사회의 공기는 비슷했다. 그것은 두 가지가 혼합된 공기다. 하나는 정부의 검열과

● 루트비히 미술관 내 에른스트 전시실, 쾰른
●● 루트비히 미술관, 쾰른

경찰의 감시 때문에 갑갑해진 공기요, 다른 하나는 부유한 제조업자, 은행가, 사업가들이 만들어낸 자유주의 공기다. 이렇게 혼합된 공기를 마시며 마르크스는 「라인 신문」을 편집했고, 에른스트는 '쾰른 다다'를 만들었다.

쾰른에서 에른스트는 1919년부터 1922년까지 지냈다. 3년에 불과했지만, 그는 쾰른에서 다다 모임을 만들어 백 년 이상은 회자될 이야기를 만들어냈다. 어떤 이야기인가? 그것은 마찰과 저항에 관한 이야기다. 독일인 미술가 중에서 에른스트처럼 자유를 만끽한 예술가는 드물다.

그는 하고 싶은 대로 했고, 되고 싶은 대로 되었으며, 하고 싶은 것과 되고 싶은 것을 일치시키기까지 했다. 그러한 삶은 저절로 오지 않았다. 가족과 국가는 한 개인이 자신의 자유를 함부로 펼칠까 봐 온갖 저항을 아끼지 않는다. 에른스트는 이와 같은 저항을 반기듯 즐겁게 마찰을 일으켰으니, 그에게 마찰은 예술이요, 예술은 마찰이었다.

마찰은 전쟁이 일으킨 충돌로 일어났다. 에른스트는 처음부터 전쟁에 혐오와 공포를 드러냈지만, 징집을 피할 수 없었다. 그는 제1차 세계대전 당시 서부 전선에 독일군 포병으로 배치되었다. 프랑스군과 대치하며 겪은 참상은 이십 대 초반의 청년을 뒤흔들었다. 곧 끝날 줄 알았던 전쟁은 4년을 끌었다. 그는 이렇게 말했다.

"에른스트는 1914년 8월 1일에 죽었다. 그는 1918년 11월 11

일 살아서 돌아왔다. 자기 시대의 신화를 발견하기 위해, 마술사가 되기를 원하던 청년으로."[2]

전쟁은 익숙했던 사회를 낯설게 보도록 만들었다. 에른스트는 친구들을 불러 모았고, 그 모임은 미술사에 '쾰른 다다'로 기록된다. 에른스트는 고정된 관념과 주입된 가치를 거부하고, 평범한 천재 화가가 되기를 거절하기로 결심했다. 그는 질서와 무질서, 창조와 파괴, 이성과 광기, 의미와 무의미, 진지와 유머, 예술과 마술을 마찰시킨다. 이러한 마찰과 저항을 다르게 부른다면, 그것이 바로 20세기 미술사에 신화로 남은 다다dada다.

다다는 일군의 예술가들이 중립국 스위스에서 가졌던 모임의 이름이다. 1916년 2월 취리히에 있는 '볼테르 카바레'에서 첫 모임이 열렸다. 다다라는 이름은 불독사전을 뒤지다가 우연히 찾아낸 단어로서, 아이들이 말머리 인형이 달린 막대기 장난감을 가리킬 때 쓰이지만, 그 의미는 정확하지 않다. 누가 처음 이 말을 모임 이름으로 생각해냈는지도 알려지지 않았다. 여러 나라에서 온 예술가들이 다다의 취지에 공감했다. 취리히에서 시작된 다다는 파리, 베를린, 하노버, 쾰른, 그리고 뉴욕까지 번져나갔다.

그렇다면 다다는 무엇을 했을까? 다다는 아무것도 하지 않기를 했다. 규율, 관행, 도덕, 질서, 합리가 시키는 것이라면 아무것도. 다다이스트들은 시인과 미치광이가 되어서 떠드는 것 말고는 아무것도 안 했다. 그들은 카페나 주점에 모여서 떠들었을 뿐이다. 그들은 전쟁과 군대와 경찰을 저주했고, 작시법에서 해

방된 시를 주절댔고, 이것도 예술인가 싶은 음악과 그림을 지어 냈다. 그것이 다다.

다다는 "분노 자체가 표현 수단이 되어버린 예술품"[3]이다. 에른스트는 쾰른에서 다다 활동을 펼쳤다. 그는 미술 전문교육을 받지는 않았지만, 취미화가였던 아버지에게 유화 기법을 배웠고 혼자서 그림 그리기를 즐겼다. 그는 전쟁 전에 표현주의 화풍으로 그린 그림을 단체전에 전시하기도 했다. 그러던 그가 전쟁을 겪은 후 자신에게 새로운 과제가 주어졌음을 깨달았다. "당시에 내가 했던 작업은 누구의 마음에 드는 것이 아니라, 소리를 지르는 일이었어요."[4]

'쾰른 다다'는 에른스트가 꾸린 신혼집에서 벌어졌다. 에른스트는 1918년 10월 같은 대학에서 미술사를 공부하던 루이제와 결혼식을 올렸고, 카이저-빌헬름-링 14번지에 방을 빌려 '다다 하우스'를 차렸다. 모임은 에른스트, 아르프, 알프레드 그륀발트 세 명이 다다. 이들은 다른 이름으로 다시 태어나고 싶었으니 에른스트는 '다다막스dadamax'라는 별칭을, 아르프Hans Arp, 1887~1966는 프랑스식으로 장Jean이라는 이름을 선택했으며, 아버지가 금융가였던 알프레드 그륀발트Alfred Gruenwald는 이름뿐 아니라 '현금Bargeld'을 연상시키는 바르겔트Johannes Theodor Baargeld, 1892~1927로 아예 성을 바꿨다.

## 콜라주와 몽타주, 낯설게 보기

'다다막스'는 콜라주를 즐겨 만들었다. 콜라주collage는 불어 동사 '붙이다coller'에서 파생된 명사다. 신문이나 잡지 또는 서적에 인쇄된 글자와 사진을 조각조각 오려내 접착제로 붙이는 작업을 일컫는다. 오늘날에는 초등학생도 알 정도로 흔해졌지만, 1920년대만 하더라도 콜라주는 매우 전위적인 행위였다. 미술 제도의 구태의연함에 대항하여 가장 앞에서 싸우겠다는 의지가 에른스트가 만든 콜라주에서 보인다.

〈펀칭 볼 또는 부오나로티의 불멸성 또는 막스 에른스트와 황제 부오나로티〉를 보자. 에른스트는 자기 초상 사진 옆에 해부학 책과 상품 도록에서 오린 사진을 붙였다. 그러고는 자신에게는 '다다막스dadamax', 유령처럼 생긴 형상에게는 '황제 부오나로티caesar buonarroti'라고 적었다. 부오나로티는 미켈란젤로의 성이기도 하다. 다다는 그림뿐 아니라 문자도 콜라주의 대상으로 삼았다. 콜라주는 에른스트에게 어떤 의미였을까? 그는 이렇게 말했다.

"콜라주 기법은 두 가지나 그 이상의 낯선 현실들이, 겉으로 보기에 어울리지 않는 차원에서 우연하게 만나거나 예술적으로 고무되어 만남으로써 이루어지는 체계적인 채굴 작업입니다. 그뿐만 아니라 콜라주 기법은 이러한 낯선 현실들이 부딪히면서 시처럼 튀어 오르는 불꽃이기도 합니다."[5]

에른스트, 〈펀칭 볼 또는 부오나로티의 불멸성 또는 막스 에른스트와 황제 부오나로티〉, 1920년, 콜라주, 구아슈, 잉크, 17.6×11.4㎝, 시카고, 아놀드 크레인 컬렉션

채굴 작업? 불꽃? 에른스트는 콜라주를 마치 광부가 하는 일인 양 묘사한다. 무슨 뜻일까? 1960년에 남긴 에른스트의 회상을 들어보자.

"다다는 삶의 기쁨과 함께 분노를 터뜨리는 반란 같은 것이었어요. 저 머저리 같은 전쟁의 추잡함이 어떤 부조리한 결과를 가져왔는지 보여주고 싶었지요. 우리 청년들은 마치 마취를 당한 듯 전쟁에서 돌아왔고, 우리 안의 분노는 어떻게든 숨 쉴 구멍을 찾아야 했습니다. 이는 아주 자연스럽게 문명의 토대를 공격하는 것으로 이어졌지요. 이 전쟁을 일으킨 문명 말입니다. 그래서 우리는 언어, 문법, 논리, 문학, 회화 등을 공격했어요. 나는 친구 바르겔트와 함께 공장 문 앞에 우리들이 만든 잡지를 갖다 놓았어요. 잡지 제목은 『환풍기』. 우리의 열정은 총체적 전복을 꿈꿨습니다."[6]

나이 든 사람의 회상은 허세를 보이기 마련이므로, 여기서 말하는 '총체적 전복'을 말 그대로 받아들이지 않아도 무방하리라. 에른스트는 반문명적인 태도를 취했지만, 굳이 말하자면 무정부주의지에 가까웠다. 예컨대 '베를린 다다'가 보여준 급진적 정치행동은 그에게서 찾아볼 수 없다. 에른스트의 표현을 빌리자면 다다는 일종의 '폭탄'이다. 이를테면, 갱도에 갇힌 광부에게 '숨 쉴 구멍'을 뚫어주고, 현실에 가려서 보이지 않는 실재를 터뜨리는 폭탄이다.

〈중국 나이팅게일〉은 진짜 폭탄을 장착했다. 주둥이 때문에

에른스트, 〈중국 나이팅게일〉, 1920년, 사진 몽타주, 12.2×8.8cm, 그르노블 미술관

새인가 싶은데, 어느새 가면처럼 보이다가, 다시 보면 절단된 인형 같기도 하다. 부채는 활짝 펼쳐져 머리를 장식하고, 바람에 나부끼는 스카프는 꼬리처럼 펄럭거린다. 폭탄 말고도 부채, 스카프, 인간의 팔, 잔디 등 서로 어울릴 수 없는 사진들이 조립되어 몽타주를 이룬다. 정신 나간 장난 같다. 아닌 게 아니라 에른스트는 프로이트Sigmund Freud, 1856~1939의 심리학에 관심이 많았고, 학창 시절에는 본에 있는 한 병원에서 정신질환자들이 벌이는 창작 행위를 관찰할 기회를 가졌다. 전쟁으로 사회 전체가 정

신질환을 겪는 마당에 정신 나간 장난은 오히려 정상적으로 보였을 터이다.

에른스트는 〈중국 나이팅게일〉에 쓰인 소재를 다름 아닌 대중 과학서에서 얻었다. 그가 참전했던 제1차 세계대전은 총력전이었다. 인간이 개발한 과학 기술은 인간 자신의 생명 또한 총동원시켰다. 유럽 총인구의 2%가 참전해서 1500만 명의 사상자가 나왔다. 제1차 세계대전이 비행기, 전차, 독가스, 지뢰 등 최신식 살상 무기를 동원하여 인류 사상 최악의 참상을 가져왔다는 사실은 딕스를 다룬 앞선 장에서 살펴본 대로다. 일부 대중이 이와 같은 과학 기술의 발전을 찬양했다면, 예술가는 혐오감을 반어법 농담으로 받아친다.

프로이트에 따르자면 "농담은 뭔가 '드러나지 않은 것', '숨겨진 것'을 끌어내야만 한다."[7] 에른스트가 만든 사진 몽타주는 반어법 농담을 통해서 성공을 거둔다. 사물을 다른 각도에서 봄으로써 말이다. 에른스트는 대중 과학서에 사진으로 실린 폭탄을 90도 회전시켰다가, 그 회전된 사진에서 우연히 새의 부리를 보았다. 무거운 폭탄은 뒤집혀 가벼운 새로 변신하고, 현실에 가려서 보이지 않는 실재를 터뜨린다.

익숙한 사물을 낯설게 보기. 불어로 '데페이즈망dépaysement'은 이와 같은 효과를 일컫는 말이다. 이 말은 고향이나 조국pays에서 이탈함dé을 뜻한다. 그 결과로 생기는 '낯섦 또는 낯선 느낌'이 단어에서 파생되었고, 예술 창작의 독특한 효과를 가리키

는 말로 정착되었다. 에른스트는 이 효과를 몸속 깊이 체험했던 인물이다. 미술사 문헌마다 다다를 설명할 때 적어놓곤 하는 '예술과 삶의 통일'은 누구보다 에른스트 자신의 이야기라고 해야겠다. 그는 실제로 '고향에서 이탈'하여 낯설게 보기를 수행한다. 이탈을 수행하기 위해서는 국적 바꾸기도 필요했다. 에른스트는 1948년 미국에 이어서, 1958년 프랑스로 국적을 바꾸었다.

폭탄이 하필이면 새로 둔갑함은 우연이 아니다. 새는 에른스트에게 자아를 대신하는 분신이자 창조적 영감을 일으키는 원천이다. 새와 인간을 혼동함은 어릴 적 기억에서 비롯된 결과다. 그의 설명을 들어보자. 1906년에 일어났다는 일이다.

"자기의 가장 좋은 친구들 가운데 하나였던, 아주 영리하고 귀엽던 잉꼬 새가 1월 5일 밤에 죽었다. 다음날 아침 아버지가 여동생 로리의 탄생 소식을 알려주던 바로 그 순간 막스는 잉꼬 새의 죽음을 알아차렸는데…… 막스 자신은 죽고 싶을 정도로 충격을 받았다. 그는 상상력을 동원하여 이 두 사건을 결합시켰고, 여동생이 태어나 잉꼬 새가 없어졌으니 여동생이 책임져야 한다고 항변했다. 정신적 위기와 우울한 의기소침 증세가 잇달았다. 새와 인간을 혼동하는 위태로운 성향이 마음속에 뿌리박혔다."[8]

새는 에른스트에게 '알터 에고alter ego', 즉 새롭게 태어난 다른 자아다. 니체가 차라투스트라를, 헤세Hermann Hesse, 1877~1962가 데미안을 발명했듯이, 에른스트는 자기 안에서 새 인간을 발명했다. 자유로이 국경을 넘나드는 새이자 새로운 인간을.

## 쾰른의 해프닝

쾰른 다다가 벌인 전시는 에른스트로 하여금 한 마리 새처럼 가뿐히 독일 국경을 넘도록 만들어준 계기 중 하나다. 두 번의 전시가 열렸는데, 그중에서 1920년 4월 맥주 양조장 '브라우하우스 빈터'에서 열린 두 번째 전시가 큰 스캔들을 일으켰다. 이 전시는 쾰른 다다의 정점인 동시에, 에른스트가 가족과 국가의 격렬한 저항을 받으면서 마찰한 결과다. 전시는 괴상한 제목이 달린 작품들을 선보였다. 바르겔트가 선보인 한 작품은 글로 도저히 옮길 수 없는 단어들을 제목으로 나열했다. 제목만 괴상한 것이 아니다. 바르겔트는 기분 나쁜 색깔을 띤 물을 담아서 수족관을 설치했는데, 그 안에는 목재로 만든 마네킹 손과 여성용 가발이 떠다녔고, 바닥에는 알람시계가 놓였다. 이는 수십 년 후 포스트모더니즘 시대에 크게 유행할 설치미술의 선례라고 할 수 있다.

선례는 또 있다. 다다는 기본적으로 행위예술이었다. 쾰른 다다가 벌인 두 번째 전시는 1959년 백남준1932~2006이 보여줄 해프닝 〈존 케이지에게 바치는 경의〉를 거의 40년이나 앞서 있다. 백남준은 피아노를 자유롭게 연주한다는 의미에서 두드리다가 부쉈지만, 쾰른 다다에서는 관람객들이 나무로 만든 조각을 도끼로 일부러 부수도록 기획했다. 부서진 조각은 재빨리 새로운 조각으로 대체되었다.

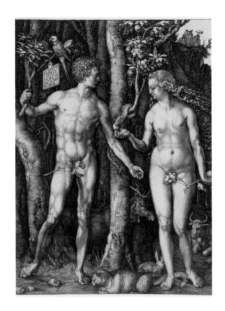

뒤러, 〈아담과 이브〉, 1504년, 동판화, 25.1×19cm, 빈, 알베르티나 미술관

다다이스트에게 미술 작품은 관조와 감상이 아니라 해체와 수행의 대상이었다. 따라서 당시 전시 사진은 남아 있는 게 없다. 전하는 말에 따르면, 아수라장이 따로 없었다. 전시장에 들이닥친 사람들 중에 신경질적을 앓던 한 한가가 반자을 일으키자, 기다렸다는 듯 경찰들이 들이닥쳤다. 경찰은 벌거벗은 남녀가 실린 음란물이 전시되었다는 소문을 듣고 밖에서 대기 중이었다. 알고 보니 그 음란물은 뒤러의 동판화 〈아담과 이브〉를 복제한 것이었다. 문제는 에른스트가 이 성스러운 '국민 미술가'의 작품에 〈원죄 짓기 3분 전〉이라는 제목을 붙여 농담거리로 삼았던 데 있었다.

에른스트의 농담에 모든 사람이 웃지는 못했다. 그의 농담은 독실한 가톨릭 신자인 아버지에게 더없이 고약한 신성모독이었다. 경찰이 에른스트를 사기 및 선동죄로 고발함으로써 가문에 먹칠을 하자, 아버지는 아들에게 저주를 내리고, 상속권을 박탈했을 뿐 아니라 부자 간 인연을 끊었다. 무언가를 잃으면 다른 무언가를 얻기도 하는바, 에른스트는 고집불통 아버지를 잃은 대신, 유쾌한 친구들을 얻었고, 고향을 잃은 대신 독일을 떠나야 할 명분을 챙겼다.

쾰른 다다 전시에 관한 소식은 프랑스까지 전해졌다. 파리에서 활동하던 다다이스트들은 연대의 손길을 보내며, 1921년 5월 파리에서 에른스트의 첫 개인전을 마련한다. 전시회 제목은 《회화를 넘어서》였다. 관람객들은 작가를 만나보지 못했지만, 농담 같은 그림들을 실컷 즐겼다. 유화는 한 점도 없었고, 콜라주만 선보였다. 이 전시는 당시의 다다이스트이자 미래의 초현실주의자들 사이에서 큰 관심을 불러일으켰다. 에른스트가 경찰 제재로 비자가 만료되어 독일을 떠날 수 없게 되자, 그를 만나고 싶어 하던 두 사람이 곧장 쾰른으로 왔다.

에른스트를 만나러 쾰른까지 온 이들은 엘뤼아르 부부다. 그들은 1921년 11월 4일 오후 쾰른에 도착했다. 바로 이 시각부터 영화보다 더 영화 같은 이야기가 펼쳐진다. 에른스트에게는 첫 번째 아내 루이제와 아들 지미가 있었다. 이들 다섯 명은 일주일 동안 함께 몰려다니며 유쾌한 시간을 보냈다. 그러는 동안 무

에른스트, 〈셀레베스의 코끼리〉, 1921년, 캔버스에 유화, 125×107cm, 런던, 테이트 갤러리

척이나 다다스러운 해프닝이 벌어졌다. 폴 엘뤼아르Paul Eluard, 1895~1952가 에른스트 회, 에른스트기 갈러Gala Eluard Dalí, 1894 1982 와 사랑에 빠졌는데, 폴과 갈라는 여전히 사랑하는 사이였다. 어지러운 삼각관계가 발생했지만, 그들은 기뻤다. 폴 엘뤼아르는 한 지인에게 이렇게 적어 보냈다. "왕이 나무 위에서 춤을 추고 있었답니다. 제겐 이제 막스라는 형이 생겼습니다." 에른스트 또한 같은 지인에게 편지를 보냈다. "우리는 서로의 피를 잔에 떨어뜨렸답니다."[9]

엘뤼아르는 에른스트의 회화적 재능을 처음으로 알아봤던 인물이다. 그가 쾰른에 왔을 때, 에른스트는 재미난 그림 한 점을 그리는 중이었고, 그것은 엘뤼아르를 첫눈에 사로잡았다. 〈셀레베스의 코끼리〉는 오늘날 런던 테이트 갤러리에 소장되어 있지만, 첫 번째 소장자는 엘뤼아르였다. 가로와 세로 모두 1미터가 넘는 대형 유화다. 에른스트는 종이 쪼가리나 잘라서 붙이는 무능한 예술가로 알려져 있었으나, 독학으로 익힌 그림 솜씨는 자신의 상상력을 보여주기에 충분했다.

상상력은 삼각관계를 심화시켰다. 에른스트는 엘뤼아르 부부와 쾰른에서 일주일을 보낸 뒤에 파리로 떠났다. 정당화는커녕 설명하기도 힘들다. 친구들이 아무리 좋아도, 어떻게 두 살배기 아들을 아내한테 혼자 맡기고 훌쩍 떠나 다른 부부 사이에 끼어 함께 살 마음을 먹었는지 말이다. 심지어 폴 엘뤼아르는 자기 여권을 위조하여 친구의 불법 여행을 돕기까지 한다. 도스토옙스키Fjodor Michailowitsch Dostojewski, 1821~1881라면 이렇게 외쳤을 터이다. "인간은 넓어, 너무도 넓어, 나는 차라리 축소시켰으면 싶어. …… 이성에겐 치욕으로 여겨지는 것이 마음에게 완전히 아름다움이니 말이다."[10]

에른스트는 폴 엘뤼아르가 만들어준 위조 여권을 들고 1922년 파리행 기차를 탔다. 삼인조는 한 집에 살면서 시를 쓰고 그림을 그렸다. 에른스트의 그림은 엘뤼아르에게 시적 영감을 주었고, 엘뤼아르의 시는 에른스트에게 조형적 영감을 주었으며,

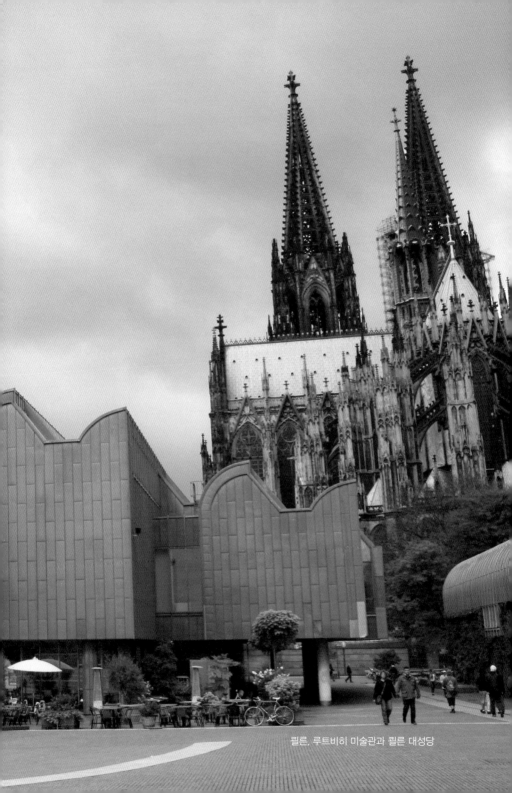

쾰른, 루트비히 미술관과 쾰른 대성당

갈라는 그야말로 두 남성 예술가를 위한 뮤즈가 되었다. 이렇게 말하면 이들의 삼각관계가 아름다움을 유지한 것처럼 보이지만, 현실은 그렇지 않았다. 삼각관계는 만 2년 만에 깨졌다. 세 사람 중 누가 집을 나갔을까?

놀랍게도 손님이 아니라 집주인이다. 폴 엘뤼아르가 어느 날 갑자기 말 한마디 없이 파리를 떠나 잠적했다. 여행이 가져온 거리두기는 삼각관계를 끝내기 위한 좋은 선택이었다. 베트남에 머물던 엘뤼아르는 편지를 보내 자신이 어디에 머무는지 알렸고, 에른스트는 자신의 전 작품을 뒤셀도르프의 화상에게 팔고 여행비를 마련하여 갈라와 함께 사이공으로 떠났다. 엘뤼아르 부부가 파리로 돌아간 후에도, 에른스트는 혼자 남아 동남아시아를 여행하다가 몇 개월 후에 파리로 돌아왔고, 이윽고 엘뤼아르 부부의 집을 나왔다.

## 친구들의 랑데부

어쩌면 에른스트와 엘뤼아르 부부가 이룬 삼인조는 파리의 또 다른 다다였을까? 그렇게 말하기에 에른스트가 엘뤼아르 부부의 집에서 제작한 작품은 전혀 반反예술적이지 못하다. 그는 평범한 천재 화가들이나 그린다면서 외면했던 유화 작업을 본격적으로 시작했다.

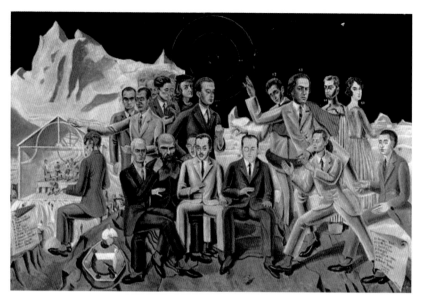

에른스트, 〈친구들의 랑데부〉, 1922년, 캔버스에 유화, 129.5×193cm, 쾰른, 루트비히 미술관

〈친구들의 랑데부〉는 바로 이때 제작된 유화다. 남의 집에 얹혀살면서 그리기에는 참으로 뻔뻔한 크기다. 지금은 쾰른 루 트비히 미술관에서 상설 전시 중이다. 앞서 살펴본 키르히너의 〈어떤 미술가 그룹〉도 같은 미술관에서 상설 전시하므로, 20세 기 미술사에서 보기 드문 예술가 단체 초상화를 나란히 비교할 기회다. 키르히너가 역사 속으로 사라진 베를린의 표현주의자들 을 화폭에 담았다면, 에른스트는 미래에서 다가오는 파리의 초 현실주의자들을 그려냈다.

　작가 자신의 말을 따르자면, 그림의 배경은 오스트리아의 티 롤 산맥이다. 에른스트가 쾰른을 떠나기 직전인 1922년 여름 엘

뤼아르 부부를 비롯해 몇몇 다다 모임의 친구들과 함께 여름휴가를 보냈던 장소다. 그림 속 친구들은 무언극 배우처럼 갖가지 손동작과 몸짓을 취한다. 연구자들은 에른스트 아버지가 청각장애인 교사였다는 사실을 들어 그림 속 인물들의 동작을 수화로 해석하지만, 화가 자신이 남긴 발언은 없으므로 상상하기 나름이다.

어떤 친구들의 만남인가? 온통 정장을 차려입은 남성들만 모여 있다. 여성은 유일하다. 당연히 갈라일 터이다. 분홍빛 드레스를 곱게 입었다. 화면 밖으로 나가려는 것일까? 갈라는 당시 엘뤼아르의 부인이자 에른스트의 애인이었지만, 곧 스페인 초현실주의 화가 달리Salvador Dalí, 1904~1989의 부인이 될 것이었다.

에른스트 자신은 초록색 정장을 입고 왼쪽 앞줄에 자리 잡았다. 그는 수염이 덥수룩한 도스토옙스키의 무릎에 앉아 있다. 그는 갈라가 몹시 좋아했던 소설가다. 그는 이미 19세기 중반에 꿈과 무의식을 묘사할 줄 알았던바, 에른스트는 이 러시아 소설가의 무릎 위에 앉아 선언한다, 자신의 창작을 이끌어줄 정신적 아버지를 발견했다고 말이다. 친구들은 에른스트의 발견을 축하해주러 모여든 것처럼 보인다. 앞줄에서 노란색 양복을 입고 한 걸음에 달려오는 이가 바르겔트다. 그와 함께 쾰른 다다를 꾸렸던 아르프도 보인다. 그는 에른스트 바로 뒤에서 다다의 모임 장소였던 볼테르 카바레의 미니어처를 만지며 서 있다.

뒷줄에는 초현실주의 그룹을 이끌 실세들이 자리 잡았다. 이

들은 1924년 선언문을 발표하면서 공식적으로 데뷔하고, 1928년 절정을 누린 후 서서히 해체될 것이다. 빨간 망토를 휘날리는 이가 '초현실주의의 교황' 앙드레 브르통André Breton, 1896~1966이고, 맞은편에서 주먹을 쥔 이가 폴 엘뤼아르다. 에른스트는 예견이라도 했던 걸까? 저들이 함께 꾸릴 초현실주의 그룹은 나중에 브르통과 엘뤼아르 그룹으로 분열되고 만다. 브르통이 강요한 규율은 독재에 가까웠다. 이를 참지 못한 엘뤼아르가 초현실주의 그룹을 등지자 에른스트도 연대의 뜻에서 1938년 탈퇴한다.

에른스트는 친절하게도 그림 속 주요 인물에 1번부터 17번까지 번호를 매기고, 번호에 해당하는 실명을 화면 양옆에 목록으로 만들었다. 작가 자신은 4번, 엘뤼아르는 9번, 갈라는 16번이다. 이 목록이 17번에 그치지 않을 것이라고 예견하는 듯, 저 너머에서 사람들이 몰려오는 중이다. 실제로 파리에서 활동하던 초현실주의자들 중 많은 수가 나치를 피해 미국으로 망명하고, 초현실주의 그룹은 뉴욕에서 제2의 전성기를 맞이한다.

## 프로타주와 그라타주, 마찰을 일으키기

〈친구들의 랑데부〉를 그릴 당시 에른스트는 무비자에다가 무일푼이었다. 폴 엘뤼아르는 아내인 갈라를 사랑하는 것보다 막스 에른스트를 더 사랑한다고 말했다. 아무리 그래도 친구 생활비

를 대는 데 한계가 있었다. 에른스트는 폴 엘뤼아르가 마련해준 '장 파리'라는 이름의 가짜 신분증을 가지고 공장에 취업해서 약간의 생활비와 재료비를 마련했다. 모조 보석을 연마하거나 합성수지를 틀에 부어서 에펠 탑과 개선문 등 파리 관광객을 위한 싸구려 기념품을 만드는 일이었다.

인생이 바닥을 친다고 해서 반드시 올라간다는 법은 없지만, 에른스트의 생애는 마법을 부린 듯하다. 파리는 마법의 장소였다. "양차 대전 사이의 파리 예술계는 매우 단순하고 응집력 있어서, 주목할 만한 사건이 생기면 곧바로 모든 사람에게 알려졌다."[11] 에른스트의 작업이 다다 예술가들에게 주목을 받으면서, 한 컬렉터가 그에게 전속 계약을 제안했다. 그 덕분에 "태어나서 처음으로 마침내 조용히 일만 할 수 있는" 아틀리에가 주어졌다. 돈, 자기만의 방, 친구들. 이 셋이 마련되자 에른스트에게 날개가 돋치고, 창작 의지가 솟구쳤다.

에른스트는 프로타주를 발명했다. 하노버 슈프렝겔 미술관이 소장하고 있는 〈자연사Histoire naturelle〉 연작은 작가 자신이 여러 문헌에서 즐겨 언급했던 작품이다. 그중 하나인 〈탈주자〉를 보자. 새일까? 기괴할 정도로 커다란 눈알을 단 물체가 물 위를 날아간다. 해석은 보는 이의 상상에 맡기고, 에른스트의 회상을 들어보자. 그는 프로타주를 발명한 일이 어린 시절 기억에서 비롯되었음을 강조한다.

"내가 [어릴 적 홍역 때문에] 백일몽에 빠져서 쳐다봤던

- 에른스트, 〈탈주자〉, 1925~1926년, 〈자연사〉 연작 중에서, 프로타주, 콜로타이프, 혼합 기법, 26.1×43.3㎝, 하노버, 슈프렝겔 미술관
- • 에른스트, 〈큰 숲〉, 1927년, 캔버스에 유화, 그라타주, 114.5×146.5㎝, 바젤, 쿤스트무제움

…… 내 침대의 모조 마호가니 널판이 시각적 자극제 노릇을 했다. [1925년 8월 10일] 비가 내리던 그날 저녁, 나는 프랑스 해변의 호텔에 묵고 있었다. 그때 나는 어떤 강박관념에 사로잡혀 마룻바닥에 깊게 파인 홈들을 흥분한 가운데 뚫어지게 바라보았다. …… 명상과 환각 능력을 지속시키기 위해 나는 마루 위에 종이 몇 장을 아무렇게나 놓고 부드러운 연필로 문지르기 시작해 몇 장의 스케치를 떴다. 이렇게 해서 생겨난 스케치, 진하게 나타난 부분들과 미묘한 음영으로 반쯤 진하게 나타난 부분들로 이루어진 스케치를 주의 깊게 살펴보던 나는, 나의 비전 능력이 갑자기 강렬해졌음을 깨달았고, 대조적인 스케치들이 빚어내는 환각적 결과에 놀랐다."[12]

프로타주frottage란 불어로 '마찰이나 문질러 비빔'을 뜻한다. 마룻바닥처럼 오톨도톨한 표면에 종이를 대고 연필이나 크레용으로 문지르는 미술 기법이다. 탁본처럼 말이다. 서양 미술사에서는 프로타주를 에른스트가 발명한 것으로 기록하지만, 기원전 6세기경 중국 수나라에서 탁본이 시작되었고, 삼국시대를 거쳐 조선에도 널리 퍼졌던 만큼 한국인에게는 발명이랄 것도 없이 오래전부터 익숙한 기법이다. 에른스트에게 탁본은 낯설었겠지만, 마찰은 얼마나 익숙하던가! 가족 및 국가와 일으킨 마찰은 예술로 이어져 이토록 새로운 그림을 만들어내기에 이른다. 마찰을 이용한 기술은 여기서 끝나지 않는다.

그라타주grattage는 긁어서 생긴 그림이다. 이것은 크레용이

나 물감이 칠해진 곳을 뾰족한 물체로 긁어 마찰을 일으키면서 바닥을 드러내 형태를 만드는 기술이다. 요즘에는 그라타주용 스케치북을 아예 따로 만들어 판매할 정도로 대중화된 기법이다. 에른스트의 〈큰 숲〉에서 보이는 것처럼, 그라타주의 특징이라면 색으로 칠한 것을 긁어내어 그려진 것을 부정하는 데 있다.[13] 부정당한 그림에서 예기치 못한 제3의 그림이 탄생하니, 그야말로 마찰과 저항이 만들어낸 변증법적 이미지다.

## 자기 안의 방

쾰른에서 놓치지 말아야 할 그림은 〈세 명의 증인 앙드레 브르통, 폴 엘뤼아르, 그리고 예술가 앞에서 아기예수를 벌주는 성모〉다. 제목만큼 그림도 길어서 높이가 1미터 70센티미터다. 이 그림은 1984년부터 쾰른의 루트비히 미술관에 소장되었지만, 20년 동안이나 대중에게 알려지지 않았다. 그림은 1926년 완성과 함께 파리와 쾰른에서 열린 전시에 공개되었다가, 곧바로 브뤼셀의 개인 컬렉터에게 팔렸으며, 덕분에 나치의 눈을 피해 숨어 있다가 바젤에 있는 바이엘러 갤러리를 거쳐 쾰른에 도착할 수 있었다.

성모처럼 광배를 두른 여인이 한 손을 치켜들어 아이의 볼기짝을 내리칠 기세다. 벌써 몇 대를 맞았는지 벌거벗은 엉덩이

에른스트, 〈세 명의 증인 앙드레 브르통, 폴 엘뤼아르, 그리고 예술가 앞에서 아기예수를 벌주는 성모〉, 1926년, 캔버스에 유화, 169×130㎝, 쾰른, 루트비히 미술관

가 불그스름하다. 죄 지음과 벌주기가 옷 벗음과 옷 입음으로써 대조를 이룬다. 이 그림은 흔히 '볼기 맞는 아기예수'로 불리는데, 많은 이가 매 맞는 아이에게 감정을 이입하나 보다. 아이가 무슨 죄를 지었는지는 알 수 없다.

증인들은 알까? 에른스트는 작은 창문 너머에 자신을 포함하여 초현실주의 그룹에 속했던 예술가 두 명을 그려 넣었다. 그들은 사건이 일어나는 방을 들여다본다. 그 방은 벽 세 개와 창문 하나로 이루어졌고, 원근법을 어기며 열려 있다. 빛과 그림자는 명암법 논리를 벗어나 있어야 할 자리를 뒤바꾸기도 한다. 방안에는 그림자가 드리워졌지만, 밝다. 그것은 자기 안의 방이요, 무의식이 묻혀 있는 밝은 방이다.

정확히 420년 전에 라파엘로Raffaello Santi, 1483~1520도 붉은 옷과 푸른 겉옷을 입은 여성과 벌거벗은 아이를 화폭에 담았다. 서양 미술사에서 라파엘로는 "감미로운 성모상을 그리는 화가로 인식되어 왔으며, 그 성모상은 너무나 잘 알려져서 더 이상 하나의 그림으로 평가되기가 어려운 지경이 되었다."[14] 에른스트는 '감미로운 성모상'을 그리지 않았고, 그런 이미지에 익숙한 사람들을 공분하게 만들었다. 1970년 『슈피겔』지가 에른스트와 진행한 인터뷰를 들어보자.

"내가 그 그림을 파리에서 공개하자 진짜 충격 효과가 일어났어요. 프랑스 사람들은 신앙심이 없더라도 매우 가톨릭적이잖아요, 그렇지 않나요? 그들은 이 같은 신성모독을 허용할 수 없

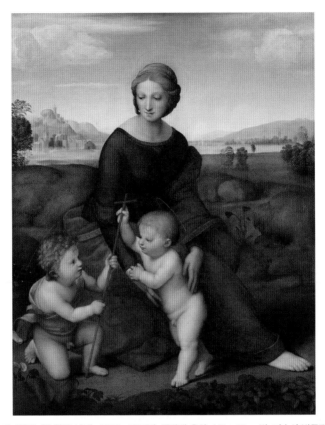

라파엘로, 〈초원의 성모〉, 1505~1506년, 목판에 유화, 113×88㎝, 빈, 미술사 박물관

었겠죠. 그런데 그들이 느꼈던 신성모독은 조그만 아기예수가 매를 맞기 때문이 아니었어요. 그들이 충격을 받은 이유는 아기 예수의 광배가 땅에 떨어졌다는 사실 때문이었습니다."[15]

파계를 감행한 화가는 보란 듯이 바닥에 떨어진 아기예수의 광배 안에 자기 서명을 적어 넣었다. 충격 효과는 파리보다 쾰른 에서 더 컸다. 1970년 인터뷰를 이어서 들어보자.

"당시 쾰른에서 가톨릭 교단의 모임이 있었는데 거기서 대주교가 풍기문란에 관해 연설한 뒤 이렇게 말했다고 해요. 이제 이 자리에서 세 번 '푸이'를 외치고 화가 막스 에른스트를 교회에서 퇴출시킵시다. 그러자 거기 모인 사람들이 세 번 '푸이'를 따라 외쳤고 나는 교회에서 제명당했어요."

이 주장은 여러 문헌에서 인용되었다. 그러나 쾰른 대주교가 그의 그림을 직접적으로 비난했다는 주장은 어디서도 확인된 바 없다. 확인 가능한 사실은 그의 어릴 적 기억이다. 그에 따르면, 취미화가였던 아버지는 악마와 성인의 얼굴을 그릴 때 본인이 싫어하는 사람과 좋아했던 친구 얼굴을 골라서 그려 넣었고, 아기예수를 그릴 때는 어린 아들을, 성모를 그릴 때는 자기 아내를 그려 넣었다고 전한다. 에른스트는 한 인터뷰에서 이렇게 털어놓았다.

"내가 아기예수였을지라도, 나는 성모 그림의 모델인 엄마에게 마구 맞았습니다."[16]

에른스트 전문가인 베르너 슈피스Werner Spies, 1937~는 이렇게 지적한다. "우리가 프로이트의 분석을 에른스트 작품을 분석하기 위한 소재로서 끌어들이지 않고, 작품 자체를 위한 동기로서 찾아낼 때, 그때 비로소 프로이트를 받아들이는 것이 쓸모 있다."[17] 프로이트의 분석이란 어릴 적 기억을 앎이다. 새로운 그림을 그리고 싶음은 화가를 움직이는 주요 동기다. 새로운 그림은 어릴 적 기억에 이미 들어 있는바, 그 기억은 무의식이요 자

기 안의 밝은 방이다. 에른스트는 이렇게 권하는 것이다. 예술가여, 그대 안에 있는 밝은 방으로 들어가 어릴 적 기억을 채굴하는 광부가 되십시오.

카셀 Kassel

뮌헨 München

● 《퇴폐미술전》전시도록 표지, 1937년
●● 《카셀 도쿠멘타》포스터, 1955년

# 08

## 나치의 블랙리스트

《퇴폐미술전》과《카셀 도쿠멘타》

1937년 나치가 뮌헨에서 《퇴폐미술전》을 준비하던 무렵, 에른 스트는 프랑스에서 스페인 내전에 관한 소식을 듣고 〈집 천사〉를 그렸다. 정체를 알 수 없는 괴물이 죽음의 춤을 추며 날뛰자, 메뚜기 떼라도 지나간 듯 지상에는 남아난 게 없다. 스페인 내전은 파시즘 정권이 나치 독일과 연대하여 유럽 내 패권을 거머쥐기 위해 벌인 대리전이었던바, 독일군은 1936년 말 프랑코 정권을 스페인의 정통 정부로서 승인한 데 이어서, 이듬해 4월 26일 게르니카에 융단 폭격을 가하여 무고한 시민들의 목숨을 빼앗았다. 이는 유럽 대륙에 대대적인 살육이 벌어질 것을 알리는 신호탄이었다.

에른스트, 〈집 천사〉, 1937년, 캔버스에 유화, 54×74㎝, 뮌헨, 노이에 피나코테크

행운이 따랐던 에른스트는 죽음의 대륙을 벗어날 수 있었지만, 자기 작품을 살리지는 못했다. 그가 그린 〈아름다운 정원사〉는 '독일 여성을 조롱'했다는 이유로 《퇴폐미술전》에 걸렸다가 오늘날 행방이 묘연해졌다. 그러나 정작 조롱을 당한 것은 '퇴폐미술가'라고 낙인찍힌 이들이었다. 그들에게는 《퇴폐미술전》 자체가 굴욕이었다. 이 전시는 독일 민족의 순수성을 일깨운다는 목적으로 나치가 선정한 블랙리스트 예술가들을 반면교사로서 내세웠다. 앞서 살펴본 대로 굴욕을 참지 못한 키르히너는 《퇴폐미술전》이 열린 후 일 년이 채 안 되어 스스로 목숨을 끊었다. 그

로부터 1년 후 나치 독일은 폴란드를 침공하여 제2차 세계대전을 일으켰고, 1941년 소련 영토를 기습했으며, 미국에 선전포고를 했다. 이에 맞서 연합국은 거센 항전을 펼쳤다.

1941년 9월 영국 공군RAF은 폭탄 70여 개를 카셀에 투하했다. 폭탄은《카셀 도쿠멘타》의 주전시장으로 쓰일 프리데리치아눔 미술관에도 떨어졌다. 이 공공건물은 유럽에서 처음으로 순수하게 미술관 용도로 세워졌는데, 전쟁 당시에는 헤센 주립도서관의 소장도서 약 40만 권과 값을 헤아릴 수 없는 고서들을 보관 중이었다. 이 중 5퍼센트 정도만 구할 수 있었고, 그마저도 소방 작업으로 물에 잔뜩 젖은 채였다. 카셀 시는 1943년 두 번째 폭탄 투하 공격을 받고 처참하게 망가졌다. 당시 기록 사진을 보면, 이곳에서 국제현대미술 전시가 열려 오늘날까지 전 세계 미술 애호가들을 5년마다 초대하게 될 거라고는 상상하기 어렵다.

《카셀 도쿠멘타》는 독일이 제2차 세계대전에서 패배한 지 10년 만인 1955년에 처음 열렸다. 첫 회만 하더라도 이 전시가 얼마나 지속될지 알 수 없었기에, 포스터에는 아무런 숫자 표기 없이 기록을 뜻하는 '도쿠멘타documenta'만 적혀 있다.《카셀 도쿠멘타》는 죽어가는 도시에 예술의 기운을 불어넣음과 동시에 과거에 저지른 잘못을 기록하고 '퇴폐미술가'의 실추된 명예를 되찾으려는 의지로 탄생했다. 제1회는 '반성反省을 위한 리스트'를 선정하여 나치가 혐오했던 작품으로 전시장을 채웠고, 나치의

블랙리스트에 들어 문화 예술계에서 배제당했던 작가들에게 스포트라이트를 비추었다.

그러나 반성은 오래가지 않았다. 나치 시대에 대한 반성은 냉전 시대를 위한 반공反共으로 방향을 바꾸었다. 그 결과 현대 미국이 선정한 화이트리스트가 과거 나치 독일의 블랙리스트가 차지했던 중심을 차지했다. 냉전의 산물이기도 한《카셀 도쿠멘타》는 자유세계 이미지를 선전하는 쇼윈도로 쓰였으니, 이번에는 동구권 예술가들이 블랙리스트에 올랐다. 예컨대 동독 작가가 참가할 수 있었던 때는 제6회 1977년에 이르러서다. 나치 시대의《퇴폐미술전》과 냉전 시대의《카셀 도쿠멘타》는 미술이 정치권력의 한복판에서 만들어지는 불순한 예술임을 깨닫게 해준다. 미술이 순수해야 한다는 말이야말로 정치적이다.

## 히틀러의 나무 흔들기

히틀러는 순수한 것을 좋아했다. 그는 순수하게 독일적인 문화로 자기만의 유토피아를 세우고 싶었다. 그것은 다른 이에게는 디스토피아였고, 결국에는 인류가 경험해보지 못한 재앙을 일으켰다. 유대인에게만 해당되는 재앙이 아니었다. 예컨대 독일인이더라도 조울증을 앓거나 동성애를 선호하면 '순수한 독일 문화'를 병들게 한다는 이유로 혐오 대상이 되었다. 그렇다고 해서

명료한 근거가 있었던 것은 아니다. '순수한 독일 문화'는 불순한 문화를 배제한 나머지를 일컫는바, '퇴폐적entartet'임은 나치가 보기에 순수한 '종art'과 '어긋남ent'을 말한다. 문제는 이 어긋남의 기준이 눈가림에 지나지 않았다는 사실이다. 나치는 현대 예술이더라도 정치경제적으로 이용 가치가 있다면 가만히 두거나 제한적으로 활용했다.

앞서 살펴본 바우하우스는 나치의 이중적인 문화 정책을 보여주는 대표 사례였다. 나치는 한편에서는 바우하우스 학교를 강제로 폐쇄하면서도, 다른 한편에서는 바우하우스에서 추구한 기능주의가 국가 산업의 구축 정신에 맞는다며 환영했고, 바우하우스 스타일의 공업용 건축과 디자인 가구 생산을 허용했다. 나치에게 환영받지 못한 것은 바우하우스가 지은 평면지붕과 유리벽, 그리고 투명 건축이었다. 나치는 오래전부터 힘의 상징이었던 화강암 건축을 선호했고, 유리벽은 '낯설고 불편한 느낌'을 준다는 이유로 거부했다. '상징을 위한 여지'가 보이지 않는다는 이유도 들었다.[1]

나치는 '상징을 위한 여지'로서 피와 땅, 민족과 고향을 남겼다. 이들은 따뜻함을 전달하고, 차가운 기계 테크놀로지에 반대함을 상징한다. 순수한 혈통으로 이루어진 따뜻한 민족공동체는 차가운 산업화와 기계화에 지친 국민들을 위로하고 결속해야 했다. 나치는 국민들 중에서도 '좌절한 중간 세대'[2]에 주목했다. 그들은 세계 경제 위기가 찾아온 1920년대 말부터 공포

와 불안을 가득 안고 살아가야 했던 중하류층에 속했다. 히틀러는 계급 정치가가 아니었다. 그가 내세운 나치즘이 파시즘과 전혀 달랐다고 하는 어떤 독일인의 말은 기억할 만하다. 그에 따르면, 히틀러는 "대중이 원하는 바를 따르는 포퓰리스트"[3]였지, 대중의 열광을 기반으로 삼아서 상류층을 지배한 파시스트는 아니었다.

나치는 국민들이 느끼는 억울함과 절망감을 잘 읽었다. 제1차 세계대전 패전 이후 과도하게 부과된 전쟁 배상금과 자본주의 사회에서 강요하는 도시 문화 및 물질문명은 국민들을 피곤하게 만들었다. 오랫동안 농촌 문화에 익숙했던 그들은 "모더니티가 가진 냉기로부터 벗어나 지역적 및 지방적인 것이 가진 온기로"[4] 되돌아가고 싶었다. 나치는 나름의 '온기 이론'으로 무장하여 국민들의 마음을 따뜻하게 위로하는 척하면서, 20세기 역사상 가장 차가운 냉혈국가를 만드는 데 성공했다. 과연 누가 알 수 있었을까? '황금의 20년대'가 두 번의 세계대전 사이에 낀 '전간기interwar period'였음을 말이다.

히틀러는 세계 경제 위기와 함께 등장했다. 경제 대공황의 초기 징후가 1929년 주식시장 붕괴와 이듬해 금융 위기 등으로 나타나자, 국민들은 금융 자산의 형태로 부를 축적하기가 어려워졌다. 월급과 저축이 사라지자 근검과 절약을 믿었던 중하류층 국민들은 현실에서 얻은 공포를 타자에게 전가하기 시작했다.[5] 대표적으로 공산주의자와 유대인들이 불행의 씨앗으

로 지목당했다. 그러나 혐오만으로는 부족했다. 독일 국민들은 위기에서 벗어나게 해줄 구원자를 찾아냈으니, 그가 바로 히틀러다. 나치가 내세운 '온기 이론'은 숱한 예술가와 지식인들마저 냉철한 판단력을 상실한 채 나치당에 공조하도록 만들었다.[6] 이를테면 바우하우스를 이끌었던 그로피우스도 1933년 초 나치 이데올로기를 선전하는《독일 민족 - 독일 노동》전시 기획에 참가했었다.[7]

뒤늦게 사태를 파악한 예술가들은 독일을 탈출했다. 예컨대 스위스 화가 클레Paul Klee, 1879~1940는 바우하우스와 뒤셀도르프 쿤스트아카데미에서 활동하다가 나치에게 퇴폐미술가 판정을 받고 작품을 몰수당했다. 그는 1933년 베른으로 돌아가 일기에 이렇게 적었다. "현세가 끔찍할수록 예술은 추상적으로 되는 반면, 행복한 세계는 현세의 예술을 생산한다."[8] 클레는 세상을 떠나기 직전 〈죽음과 불〉을 그렸는데, 여기에는 죽음TOD을 뜻하는 독일어 철자가 숨어 있다. 나치의 블랙리스트가 죽음의 이름표였음을 간파한 그림이다.

러시아 화가 칸딘스키도 나치의 블랙리스트에 올랐다. 그는 바우하우스가 폐쇄당하는 것을 본 후에 1933년 말 파리로 망명했고, 그곳에서 추상미술 운동을 펼쳤다. 그가 바우하우스 재직 시에 제작했던 〈통과하는 선〉은《퇴폐미술전》에 이어 제2회《카셀 도쿠멘타》에서 선보였다. 독일은 칸딘스키가 있음으로 해서 추상미술 운동의 중심지가 될 뻔했지만 기회를 놓쳤고, 20년이

● 클레, 〈죽음과 불〉, 1940년, 황마 위에 유화와 풀칠, 46×44cm, 베른 미술관
●● 칸딘스키, 〈통과하는 선〉, 1923년, 캔버스에 유화, 140×200cm, 뒤셀도르프, 노르트라인–
베스트팔렌 미술관

나 지나서 지나간 영광을 되살리려고 애썼다.

　미국은 바우하우스 교수들 중에서 독일인들이 가장 많이 선택한 정치적 망명지다. 그로피우스는 1934년 런던에 머물다가 1937년부터 하버드 대학 교수직을 맡았고, 같은 해 미스 반 데어 로에도 미국으로 건너가 시카고 일리노이 대학의 건축학과를 담당했다. 모호이너지 또한 같은 해 시카고에서 '뉴 바우하우스'를 이끌다가 이듬해 '디자인 학교'를 새롭게 열었다. 이들은 1937년까지만 하더라도 독일로 돌아갈 수 있으리라 기대했던 듯하다. 그러한 기회는 금방 오지 않았다. 히틀러가 12년을 버티는 동안, 독일 예술의 열매는 미국에 차곡차곡 쌓이기 시작했다.

　"히틀러는 나의 으뜸가는 친구죠. 그는 나무를 흔들고, 나는 사과를 모아요." 이렇게 말했던 이는 뉴욕 대학의 미술대 학장 월터 쿡Walter Cook, 1888~1962이다. 그는 독일에서 망명 온 미술사가들을 대거 초빙했는데, 그중 하나였던 파노프스키Erwin Panofsky, 1892~1968는 쿡이 한 말을 전하면서 이렇게 덧붙였다. "유럽에서 파시즘과 나치즘이 일어나고, 미국에서 미술사의 개화가 자동적으로 일어나는 천운이 따르지 않았다면"[9] 쿡에게 그런 행운은 주어지지 않았을 것이라고 말이다. 문화사가 피터 왓슨Peter Watson, 1943~은 미국 미술을 대표하는 추상표현주의와 팝아트도, 미국으로 망명한 독일 예술가들이 창시자임을 강조한다.[10] 이제부터 히틀러의 나무 흔들기를 살펴보자.

## 국민이 눈으로 보고 깨닫게 하려는 것

《퇴폐미술전》은 원래 부대행사였고, 본 행사는 《위대한 독일 미술전》이었다. 두 전시는 뮌헨에서 1937년 7월 하루걸러 열렸는데, 매우 다른 풍경을 연출했다. 《위대한 독일 미술전》은 새로 지어진 독일 예술의 전당에서 히틀러의 개회사 및 화려한 퍼레이드와 더불어 18일 일요일 개막했다. 반면 《퇴폐미술전》은 19일 월요일에 아무런 행사 없이 호프가르텐의 아케이드에서 열렸다. 이곳은 전시장 용도가 아니었고, 자연광이 난무하는 좁은 공간에 턱없이 많은 작품들이 마구잡이로 놓였다.[11]

"국민이 눈으로 보고 깨닫게 하려는 것."[12] 여기에 《위대한 독일 미술전》과 《퇴폐미술전》이 나란히 개최된 이유가 있다. 총 책임자 괴벨스는 '건강한 독일 문화'와 '병든 독일 문화'를 화이트리스트와 블랙리스트로 대조하여 국민들에게 시각적으로 각인시키고자 했다. 그는 서른여섯 나이에 나치 제국 선전부 장관에 기임되어 국민계몽선전부를 설치하고 무한 정책을 담당했던 인물로서, 여느 대기업 홍보팀도 뺨칠 만한 전략가였다. 괴벨스가 국민을 계몽하고 나치 이데올로기를 선전하는 데 활용했던 매체는 라디오였다. 라디오를 통해 거의 100퍼센트 전달이 가능한 음악에 비해서 미술은 활용도가 낮았지만, 전시회를 통한 국민 계몽과 이데올로기 선전은 나치가 문화 정책을 실현하는 데 꼭 필요했다. 《퇴폐미술전》이 큰 성공을 거두자 괴벨스는 1938

• 《퇴폐미술전》 전시장 입구, 1937년, 뮌헨
•• 《퇴폐미술전》 전시 장면, 1937년, 뮌헨

••• 《위대한 독일 미술전》 포스터, 1937년
•••• 《위대한 독일 미술전》 전시 장면, 1937년, 뮌헨

년 뒤셀도르프에서《퇴폐음악전》을 열었다. 청각 예술인 음악은 미술이 거둔 효과에 미치지 못했다.[13]

누적 관람객이 무려 320만 명이었다. 《퇴폐미술전》은 전시 작품 600여 점으로 뮌헨에서만 관람객 200만 명을 끌어 모았으며, 이어서 1941년 4월까지 9개 도시를 순회했다. 《퇴폐미술전》은 독일 역사상 가장 큰 흥행을 거둔 현대미술 전시였다. 히틀러에게 전권을 부여받은 괴벨스는 뮌헨 미술대학 교수 치글러Adolf Ziegler, 1892~1959로 하여금 독일 국공립 미술관에 소장된 작품을 강제 몰수하도록 명령했다. 걸작들을 마음껏 볼 수 있었으니, 미술 애호가라면 놓칠 수 없는 기회였다. 그러나 흥행을 일으킨 주원인은 다른 데 있었다. 전시 관람이 무료였다.

《위대한 독일 미술전》은 유료 전시였고, 규모면에서《퇴폐미술전》보다 컸다. 참여 작가 580여 명, 전시 작품 900여 점. 히틀러가 작품 선정에 직접 개입했다. 판매도 이루어져 500점 가량 작품이 팔렸다. 관람객은 42만 명에 그쳤으나, 1944년까지 독일 전역에서 여덟 차례 순회전이 이어졌다. 건강한 독일 문화에 시각적 토대를 마련한다는 목적 외에도 괴벨스에게는 숨겨진 목적이 있었다. 그는 제국 내 라이벌을 따돌리고 총통의 마음에 들고 싶었다.

독재자의 취향은 어땠을까?《퇴폐미술전》과《위대한 독일 미술전》에 각각 걸린 작품 두 점을 비교해보자. 이를테면《위대한 독일 미술전》은 치글러가 그린 대형 유화〈4원소〉를 선보

● 치글러, 〈4원소〉, 1937년 이전, 캔버스에 유화, 180×300㎝, 뮌헨, 바이에른 주립미술관
●● 뮐러, 〈세 명의 여성 누드〉, 1922년, 아마천에 아교, 119.5×88.5㎝, 베를린, 다리파 미술관

였다. 그는 히틀러의 연인을 초상화로 그려달라는 주문을 받을 정도로 히틀러가 애호했던 화가였다. 전시 후에 〈4원소〉는 히틀러의 뮌헨 저택에 걸린다. 이것을 《퇴폐미술전》에 전시된 다리파 화가 뮐러의 〈세 명의 여성 누드〉와 비교해보자. 뮐러는 친구들과 함께 숲속에서 노닐다가 그들의 자연스러운 모습을 관찰했다. 한쪽은 우윳빛 피부에 금발을 익숙한 신고전주의 양식으로 그렸고, 다른 한쪽은 어두운 피부에 검은 머리를 표현주의 양식으로 그렸다. 똑같이 벌거벗은 몸일지라도 여성을 여성으로 보지 말고, 물, 불, 공기, 흙(4원소)으로 볼지어다. 보이는 대로 보지 말고, 아는 만큼만 볼지어다. 이것이 바로 국민의 눈과 귀를 길들이려는 나치즘 선전 선동의 핵심이다.

## 건축을 향한 열망

제3제구은 히틀러가 건설했던 유토피아다. 이는 신성 로마 제국과 도이치 제국에 이어지는 세 번째 제국이라는 뜻이다. 이쯤에서 참았던 질문을 해보자. 히틀러가 어릴 적에 원했던 대로 진짜 화가가 되었다면 오늘날 세계사는 어떻게 달라졌을까? 자서전에 따르면, 히틀러는 열두 살 때 "어느 날 화가, 즉 예술가가 되겠다는 결심"이 섰고, 자신에게 "그림에 재능이 확실히" 있었음을 자신했다. 그러나 미술대학 입학시험 결과로 날아온 "불합격

통지는 청천벽력"과 같았고, 학장과 면담한 그는 "건축가가 되
어야겠다"고 다짐했다.[14]

　히틀러의 건축가 다짐은 '히틀러의 건축가'로 불리는 슈페어
Albert Speer, 1905~1981가 확인해준다. 그는 서른일곱 나이에 제3제
국 국방장군에 오를 만큼 히틀러에게 신임을 얻은 인물로서, 뉘
른베르크 전범 재판에서 징역 20년형을 받고 베를린 슈판다우
형무소에 갇혔을 때 회고록을 작성했다. 여기서 슈페어는 이렇
게 묻고 답한다. "히틀러가 만일 젊은 시절에 돈이 많은 고객을
만나서 건축가로 고용되었다면 정치가로서의 길을 저버릴 수 있
었을까?" "근본적으로 그의 정치적 임무에 대한 인식과 건축을
향한 열망은 분리될 수 없다는 생각이 든다."[15]

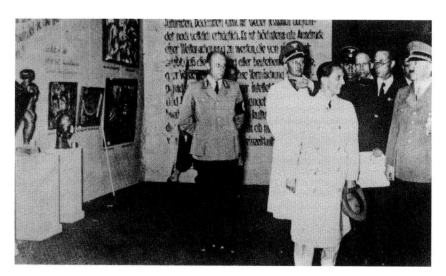

《퇴폐미술전》을 관람하는 히틀러와 괴벨스, 1937년

히틀러는 화가로서는 좌절을 겪었지만, 제3제국을 지은 건축가로 거듭나 자기 열망을 실현시켰다. 독일 국민들은 그에게 자기를 투사했다. 히틀러가 처음부터 명료한 밑그림을 그렸던 것은 아니다. 나치의 문화 정책은 그들의 경제 정책처럼 일관됨이 없었다. 백화점을 적대시하고 피와 땅 및 민족과 고향을 대표하는 농촌 우선의 정책을 펼치면서도, 실업률을 낮추기 위해 공업에 집중할 수밖에 없는 군수 정책을 펼쳤으니 말이다.

미술 정책도 일관성이 없기는 매한가지였다. 《퇴폐미술전》에 내걸린 예술가 110여 명 중에서 유대인은 단지 여섯 명에 지나지 않았다. 괴벨스는 《퇴폐미술전》에 전시된 걸작들을 '광기와 파렴치의 소산'으로 내몰았고, 1938년 2월 베를린에서 전시를 한 차례 더 개최한 후에 외국으로 강제 매각했다. 그전에 괴벨스에게 전권을 부여받은 치글러는 퇴폐미술품으로 지목한 소장품 1만 7000여 점을 독일 공공미술관에서 압수하여, 그중 5000여 점을 1939년 3월 베를린 소방본부 마당에서 태우기도 했다. 이는 역설적으로 그림이 묘하만큼 저항의 의미가 컸음을 보여준다. 그렇지 않다면 왜 불태워야 할 정도로 그림을 두려워했겠는가?

'퇴폐미술'에 관한 명료한 지침이 없었기에, 나름 '독일적인 예술'을 추구한다고 자부했던 미술가들은 당혹감을 감출 수 없었다. 히틀러가 1934년 9월 뉘른베르크 정당대회에서 현대미술을 퇴폐문화로 호명하자, 괴벨스는 특정 경향에 집중할 필요

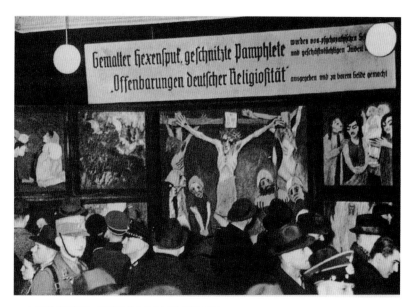

놀데의 〈책형도〉, 1937년《퇴폐미술전》전시 장면

성을 깨달았고 표현주의와 추상미술을 선택하여 탄압했다. 괴벨스가 10년 전 쾰른에 있는 한 미술관에 갔다가 놀데Emil Nolde, 1867~1956가 그린 그림에서 '현대 미술의 위안'[16]을 보았음은 상관이 없었다. 다리파 회원이기도 했던 놀데는 괴벨스의 애호를 받다가 프로이센 예술원에서 사퇴하라는 편지를 받고서 충격에 빠졌다. 자신이 나치당원임을 밝히면서 사퇴에 저항했지만 아무런 소용이 없었다. 그가 그린 〈책형도〉는《퇴폐미술전》에 걸렸다. 놀데는 1941년 '창작 금지' 명령을 받은 후 외딴 마을에서 풍경화를 그리면서 지내다가 나치가 패전했다는 소식을 들었다.

나치의 제3제국은 12년 만에 역사 속으로 사라졌고, 히틀러

를 구원자로서 믿고 따랐던 국민들은 폐허 속에 덩그마니 남겨
졌으며, 독일은 브레히트Bertolt Brecht, 1898~1956가 지은 시처럼
'창백한 어머니'의 나라가 되었다.

## "우린 모두 미국인 덕에 먹고 살고 있지."

1945년 5월 독일군이 항복했다. 전승국인 미국, 소련, 영국, 프
랑스는 독일을 넷으로 분할하여 점령했다. 연합국은 이때부터
1949년까지 뉘른베르크에서 전범 재판을 열었다. 그렇다고 해
서 모든 독일 국민 개개인이 전쟁 범죄에 책임을 느꼈다고 보이
지는 않는다. 그들에게 과거를 기억함은 현재의 생존에 비해서
덜 중요했고, 과거 청산은 일상의 평화를 되찾는 데 방해가 되
었다. '탈脫나치화'가 절실했다.

예를 들어, 나치 독일 국방부에서 슈페어와 함께 일하다가
서독에 잔류한 간부들은 패전 후에 곧바로 고위 관료직을 맡았
고, 나치 부역자 및 전범자 다수가 서독 사회에 재편입되었다.
독일인 스스로 고백하듯, "아마도 당시는 과거가 지독히도 터부
시되던 때였을 것이다. 모든 사람들이 오직 내일만을 바라볼 뿐,
어느 누구도 과거로 눈길을 돌리지 않던 시절"이었다. "독일 사
회의 모든 영역에서 과거를 기피하는 경향이 발견되었을 뿐만
아니라 그 정도 또한 극심"했으며, "즐거움과 돈을 추구하며 결

코 뒤를 돌아보지 않았"던 것은, "1950년대 독일연방공화국에서 흔히 볼 수 있었던 전형적인 모습"이다.[17]

미국과 소련이 적대관계를 이루며 냉전에 돌입하자 연합국은 독일을 완충지대로 삼기 위해 동과 서로 나누는 데 서둘러 합의한다. 이로써 1949년 동쪽에 독일민주공화국DDR, 서쪽에 독일연방공화국BRD이 탄생했다. 분단국의 국민들은 새롭게 건설된 국가에 적응하느라 과거를 돌아볼 여유가 더욱 없었다. 미국은 미국대로 새로운 국가 정체성을 마련하느라 분주했으니, 트루먼 대통령Harry S. Truman, 1945~1953년 집권은 '신자유주의'를, 아이젠하워 대통령Dwight D. Eisenhower, 1953~1961년 집권은 '심리 전쟁'을 행동 원칙으로 내세워 냉전을 문화 전쟁으로 확대시켰다.

"우린 모두 미국인 덕에 먹고 살고 있지." 라스 폰 트리에Lars Von Trier, 1956~ 감독은 영화 〈유로파〉에서 독일인 기차 승무원으로 하여금 이런 대사를 읊도록 한다. 영화의 배경은 1945년 10월 서독이다. 당시 미국은 두 얼굴을 준비했다. 한편으로는, 공무원, 예술가, 지식인을 겨냥한 매카시즘, 즉 극단적인 반공주의를 펼쳐 국민들의 사상을 검열했다. 다른 한편으로는 1948년부터 다섯 해 동안 '마셜 플랜', 즉 유럽 재건 프로그램을 채택하여 서유럽 16개 국가에 경제 원조를 아끼지 않았다.

"날씨가 어떻든 우리는 다함께 움직여야 한다." 이것은 마셜 플랜 포스터에 적힌 문구다. 그림은 풍차를 보여준다. 눈에 띄는 날개는 성조기다. 서독은 미국이 돌리는 풍차 덕분에 라인 강의

● 분단 시대의 독일 지도, 1957년　●● 마셜 플랜 포스터, 1948년경

경제 기적을 이루었다. 《카셀 도쿠멘타》는 이 경제 황금기 시절에 기틀을 잡았으며, 1959년부터 연방대통령이 책임지는 유한책임회사로 전환되었다.

시상학적 질문을 해보자. 《카셀 도쿠멘타》는 왜 기 밑에서 열렸을까? 카셀은 무엇보다 군사적 측면에서 중요했다. 서독에서 보자면 동쪽 맨 끝에 위치한 변두리 도시지만, 미국의 눈으로 보자면 동구권을 향한 쇼윈도로 적당했다.[18] 지도에서 자주색은 동독, 푸른색은 서독, 녹색은 베를린, 주황색은 카셀을 표시한다. 지도 중앙에 자리한 카셀은 동독 국경에서 30킬로미터 떨어졌을 뿐이다. 서베를린이 붉은 바다에 떠 있는 등대였다면, 카셀은 붉

은 바다를 물들일 푸른 공기였다.

1955년 첫 번째《카셀 도쿠멘타》는 무엇을 어떻게 전시했을까? 당시 책임 기관은 '20세기 서양미술협회'였고, 전시 주제는 '20세기 미술'이었다. 참여 작가는 148명이고, 출품된 작품은 약 670점에 이르렀으며, 약 13만 명의 관람객이 다녀갔다.《퇴폐미술전》과《위대한 독일 미술전》에는 훨씬 못 미치지만, 패전 직후임을 고려한다면 상당한 관심거리였음을 알 수 있다.《카셀 도쿠멘타》는 나치가 퇴폐미술가로 판정 내린 독일 현대미술가 중에서도 특히 표현주의자에게 집중했다.

예컨대 앞서 살펴본 모더존-베커의 〈동백나무 가지를 든 자화상〉은 타락한 여성상을 보여줬다는 이유로《퇴폐미술전》에 걸렸다가, 카셀에서 명예 회복의 기회를 얻었다.《퇴폐미술전》에 32점이나 내걸렸던 키르히너도 빠질 리 없었다. 그가 1913년 베를린에서 그린 여자 친구 에르나의 초상화 〈모자 쓴 여인〉은 '병든 여인'으로 잘못 불리다가 올바른 제목을 찾았다.

렘브루크가 만든 〈무릎 꿇는 사람〉은 제1회《카셀 도쿠멘타》를 가장 잘 빛내준 작품이었다. 이 조각은《퇴폐미술전》에서 다음과 같은 선전 문구 아래 전시되었다. "이와 같은 예술과 함께 독일 문화의 퇴폐화가 일어났다."《카셀 도쿠멘타》는 관람객이 많이 주목하는 공간에 〈무릎 꿇는 사람〉을 설치했다. 주전시장인 프리데리치아눔 미술관에서 계단이 감싸고 오르는 반원형 공간은 "전략적인 면에서 중요한 장소"[19]다. 이미 1919년 세상을

키르히너, 〈모자 쓴 여인〉, 1913년, 캔버스에 유화, 71.5×60.5cm, 베를린 신국립미술관

떠난 렘브루크는 자기가 남긴 조각이 미래에 이렇듯 정치적으로
쓰일지 상상도 못했을 터이다. 〈무릎 꿇는 사람〉은 나치 시대에
는 '독일 문화의 퇴폐화'를 입증하는 데 쓰였고, 냉전 시대에는

렘브루크, 〈무릎 꿇는 사람〉 설치 장면, 1955년 제1회 《카셀 도쿠멘타》

카셀, 프리데리치아눔 미술관

'퇴폐미술가'의 명예 회복에 사용되었다.

## 보이지 않는 손

보데Arnold Bode, 1900~1977는 뒤를 돌아볼 줄 아는 사람이었다. 그는 초기《카셀 도쿠멘타》의 정체성을 결정한 핵심 인물로, 첫 회부터 제4회까지 10년 넘게 총책임을 맡았다. 그는 바이마르 공화국 시절 베를린에서 대학 강사로 일하다가 사회민주주의를 지지한다는 이유로 나치 시대에 해고당했고, 1945년 카셀 국립미술대학 회화과 교수로 부임하여 10년 후《카셀 도쿠멘타》를 기획했다. 보데는 "천막 하나를 세워"[20] 미술 전시를 열어보자고 말했을 뿐이다. 시작은 이다지도 소박했으나, 그의 제안은 뜻밖에도 성공을 거두었다.《카셀 도쿠멘타》가 2017년 제14회를 맞으면서 이토록 오랫동안 지속될 줄을 당시에 누가 알았을까?

보데와 함께 결정적인 역할을 맡은 이는 미술사가 하프트만Werner Haftmann, 1912~1999이나. 그는 1950년대 퇴폐미술가에 관한 작가론을 펴내면서, 전후 독일 미술 및 미술가 개념 형성에 큰 영향력을 행사했던 인물이다. 보데와 하프트만은 1964년 제3회까지 함께 일했다. 전자가 전시 행정과 설치를 주로 담당했다면, 후자는 전시 작품을 선정함에 미술사적 의미를 더해갔다. 그들이 보기에 독일에서 현대미술의 역사는 나치가 개입한 결과 일

시 중단되었다. 이어서 다시 쓰기가 그들에게 주어진 임무였다. 그렇다면 무엇을 어떻게 이어 쓸 것인가? 초기《카셀 도쿠멘타》는 나치가 악용한 '민족'과 '국가' 대신에 '세계'와 '국제'를 핵심 주제어로 내세웠고, 나치에게 퇴폐미술가로 불렸던 표현주의자 및 추상미술가 등 블랙리스트 작가들에게 스포트라이트를 비추었다.

스포트라이트의 위치는 1959년에 열린《카셀 도쿠멘타》제2회부터 달라졌다. 과거의 '반성을 위한 리스트'는 현재의 '반공을 위한 리스트'로 변해갔다.《카셀 도쿠멘타》는 현대적인 미술품 중에서도 미국의 추상표현주의를 중심에 세우기 시작했다. 추상표현주의란 칸딘스키의 추상화와 더불어 이미 1919년부터 거론된 양식 개념이었지만, 오늘날에는 일반적으로 1950년대 미국에서 활동한 남성 화가들의 작업을 일컫는다. 그들은 추상적이면서도 표현주의적인 화풍을 추구했다. 그것은 '제3의 길',[21] 즉 좌파나 우파의 이데올로기를 넘어서 자유로운 창작을 상징해야 했다. 무엇보다 소련 및 동유럽에서 추구한 사회주의 리얼리즘과 '다르게 보이기'가 중요했다.

폴락Jackson Pollock, 1912~1956은 추상표현주의를 대표하는 미국 화가였다. 그는 페인트가 뚝뚝 떨어지는 붓을 손이 가는 대로 캔버스 위에서 자유분방하게 휘둘러 '액션 페인팅'을 제작했다. 그가 그린 〈넘버 32〉는 1959년《카셀 도쿠멘타》전시장에서 가장 눈에 띄는 공간을 차지했고, 그림이 자유로운 신체를 통해 수

● 프리데리치아눔 미술관, 《카셀 도쿠멘타》 주전시장, 1955년
●● 폴락, 〈넘버 32〉, 1950년, 캔버스에 유화, 269×457.5㎝, 1959년 제2회 《카셀 도쿠멘타》
전시 장면

행된다는 사실을 관람객에게 시각적으로 전달했다. 폴락은 이미 1956년 자동차 사고로 사망했으므로, 자신의 작품이 서독의 문화정치 지형에서 어떻게 쓰일지 상상하지 못했을 터이다. 그는 냉전 시대에 그림을 그렸을 뿐인데, 마치 냉전을 위하여 그린 것처럼 정치 선전에 이용되었다.

폴락 맞은편에는 독일인 추상화가의 대형 유화가 걸렸다. 서독과 미국이 공통으로 가진 보편언어를 강조하는 배치였다. 하프트만은 "기존의 독일 미술뿐 아니라 신세대가 제작하는 독일 미술 창작은 단절 없이 현대미술 발전의 연속성에 서 있는바, 가장 의미 있는 힘은 추상에서 지탱"[22]된다고 말했다. 역사의 연속성을 강조하는 태도는 하프트만이 미술사가로서 보여준 한계이자 초기《카셀 도쿠멘타》의 확장성을 가둔 이념적 감옥이다.

나치가 사라졌어도 이분법적 구별 짓기는 이어졌다. 나치 시대에는 독일 문화가 건강과 퇴폐로 구별되었는데, 냉전 시대에는 미술계가 추상과 구상으로 구별되었다. 이를테면 추상표현주의는 반공 및 자유 이데올로기를, 리얼리즘은 전체주의와 계획경제를 옹호하는 것으로 비쳐졌다. 그런데 이분법 뒤에는 보이지 않는 손이 있었다. 독일인을 탈나치화하고 재교육한다는 명목으로 1945년부터 서독을 점령한 미군정이 독일에서 벌어지는 문화 활동에 개입했던 것이다. 예컨대 미군정은 1949년 다름슈타트에서 전위적인 현대음악을 실험하기 위해 열린 "국제 신음악 하계음악제 예산의 20퍼센트가량"[23]을 지원했다고 전해진다.

이와 함께 미국의 중앙정보국CIA은 유럽 미술계에 추상표현주의를 널리 알리기 위하여 맹활약을 벌였다. 예를 들어 미 중앙정보국은 1950년부터 1967년까지 '문화자유회의CCF'라는 선전기관을 만들어 비밀 첩보 작전을 수행했는데, 활발하게 활동하던 무렵에는 전 세계 35개국에 해외 지부를 두어 잡지 발간, 미술 전시 개최, 뉴스 통신사 경영, 국제 컨퍼런스 조직, 음악상과 미술상 기획 등을 맡았다. '문화자유회의'가 세운 목표는 "서유럽의 지식인들을 마르크스주의와 공산주의의 매혹에서 벗어나 미국의 방식the American way을 수용할 수 있게 만드는 것"[24]이었다.

포터 매크레이Porter A. McCray, 1908~2000가 제2회《카셀 도쿠멘타》를 위해 작가 선정을 도맡은 일은 우연이 아니다. 그는 뉴욕 현대미술관MoMA에서 벌인 '인터내셔널 프로그램'의 책임자였고, 마셜 플랜 문화 부문을 맡은 외무 담당관으로서 유럽 전역에서 미국 현대미술을 선보이는 대형 순회전을 기획했던 인물이다. 뉴욕 현대미술관과 마찬가지로《카셀 도쿠멘타》또한 정치 선전에서 자유롭지 못했다. 제2회《카셀 도쿠멘타》의 소묘 및 회화 부문에 참여한 작가 390여 명 중에서 35명이 미국인이었는데, 대부분 추상표현주의자였다.

1966년 「뉴욕타임스」지가 마침내 미 중앙정보국이 벌인 첩보 활동을 폭로했다. 이로써 자유주의 진영의 자유 이데올로기가 '선전 선동을 위한 엔진'[25]이었음이 만천하에 드러났다. 추상

미술이 보편적인 예술언어이며, 정치에 관해서 침묵한다는 믿음은 주입된 이데올로기에 불과했다. 미술 전시는 제도화된 이래 정치적 도구로 이용되었으며,《카셀 도쿠멘타》가 결정적인 증거다. 1950년대 서독 연방대통령 호이스Theodor Heuss, 1884~1963가 했던 말처럼, 정치로는 어떤 문화도 만들 수 없지만, 문화로는 정치를 만들어낼 수 있었다.

그렇다면 앞으로 우리는 어떤 문화로 어떤 정치를 만들 수 있을까? 2012년 제13회《카셀 도쿠멘타》는 바로 그 질문에 응답하는 자리였다. 두 가지 응답이 떠오른다. 하나는 1941년과 1943년 두 차례에 걸쳐 영국군에게 폭탄 세례를 받은 헤센 주립도서관의 소장도서를 기억하는 전시였다. 한쪽에는 카셀에 떨어진 폭탄 세례 속에서 가까스로 구해낸 책들을 불에 그을린 채로 진열했고, 다른 한쪽에는 나치가 불온도서라며 불태운 책들을 나무토막에 조각하여 전시했다. 책도 나무도 없는 세상에서 인류의 생존이 가능할지 반문해볼 기회였다.

다른 하나는 미술이란 무엇인가에 관한 응답이다. 1970년생 브라이언 융겐Brian Jungen에게 미술은 인간 중심의 문화가 아니다. 그는 프리데리치아눔 미술관 앞 공원에 울타리를 쳐놓고 개와 동행하지 않은 인간에게 출입을 불허하는 전시장을 만들었다. 인류가 생존하기 위해 인간과 동물, 인간과 비非인간의 공생이 이루어져야 한다는 주장이다. 융겐이 선보인 〈개와 달리기〉는 다나 해러웨이Donna J. Haraway의 철학을 시각화한 전시장

브라이언 융겐, 〈개와 달리기〉, 2012년, 설치, 가변 크기, 제13회 《카셀 도쿠멘타》 전시 장면

과 연계되어 있었다. 해러웨이는 『사이보그 선언문』의 저자로 잘 알려진 1944년생 과학사가이자 생물학자인데, 그가 하는 말을 듣다 보면 우리가 얼마나 인간 아닌 존재를 배제하는 세계관에 갇혀 사는지 깨닫게 된다. "침팬지와 인공물에게도 정치가 있는데, 하물며 우리 인간에게 정치가 없어서 되겠는가"라고 반문하는 그는 이렇게 주장한다. "이 세계에서 생명체가 생존하기를 바라는 새천년의 희망을 충족시킬 새로운 실험적 생활방식이 필요하다는 겁니다."[26] 지구를 나눠 쓰는 타자에게 응답response 하며 인간의 책임responsibility을 다하는 문화야말로 지금 우리에게 필요한 정치를 가능케 하리라.

이 책을 쓰는 동안 누구에게나 일어날 수 있지만, 다시는 누구에게도 일어나지 말아야 할 사건이 벌어졌다. 콜비츠의 피에타에 관해 쓰던 무렵 세월호가 가라앉고 304명이 목숨을 잃었다. 초고를 몇 번이나 고쳐 쓰고 출판을 앞둔 지금까지 납득할 만한 사실은 아무것도 밝혀지지 않았다. 비슷한 시기에 독일에서 이런 일이 있었다. 2014년 6월 한 과학자가 1000미터 아래 지하 동굴을 탐사하러 내려갔다가 사고를 당해서 갇혔다. 독일 정부는 지체 없이 구조에 나섰고, 700명이 넘는 구조대원을 동원했으며, 전 국민이 애타게 지켜보는 가운데 구조를 성공시켰다. 구조 대상은 52세 남성 단 한 명.

독일은 반면교사이기도 하다. 히틀러를 총통으로 받든 독일인들은 아렌트가 관찰한 '예루살렘의 아이히만'처럼 양심에 따라서 최고 권력자의 명령에 복종했다. 히틀러는 민족의 구원자를 자처했지만, 사실은 정치를 미학의 대상으로 삼고 국민들의 눈과 귀를 길들여 제3제국이라는 예술작품을 완성시키고자 했던 사악한 예술가였다. 주어진 일을 성실히 수행한 독일인들

은 인류 사상 유례 없는 범죄에 가담하거나 침묵으로 공조하고 말았다. 그러나 그들은 오늘날 과거에 저지른 잘못을 참회하고 반성하며 희생자들에게 사죄를 구하는 중이다. 독일이 보여준 변신은 놀랍다. 그 놀라움이 이 책을 마칠 수 있도록 이끌어주었다.

21세기에 독일은 어떻게 변할까? 독일은 2011년 일본 후쿠시마 대지진에 따른 원자력 발전소 사고 직후 자국 내 모든 원전을 2022년까지 폐쇄한다고 밝히면서, 인류를 공멸의 위기에 빠뜨릴 수도 있는 죽음의 기술이 아니라, 나무와 바람과 햇빛이 만드는 삶의 기술을 소중히 여기는 나라, 우리에게는 아직 낯선 탈원전의 나라로 변신하는 중이다. 많은 독일 시민들이 이 시대에 태어난 아이들뿐만 아니라 앞으로 태어날 아이들까지 구해야 한다는 정부 방침에 동의한다. 진짜 국가라면 마땅히 그려야 할 밑그림이다.

마지막으로 감사의 인사를 드린다. 금호미술관과 길담서원에서 이 책에 실린 내용을 강의로 전하고, 쉽게 만날 수 없는 청

중들과 대화할 수 있도록 기회를 주었다. 마로니에북스는 저자가 쓰고 싶은 것을 쓰고 싶은 만큼 쓸 수 있도록 기다려주었으며, 마지막 퇴고 과정에서 베테랑 편집자를 소개해주었다. 그는 이렇게 말했다. 나의 이야기를 들어줄 독자들이 어딘가에 있을 테니 그들을 지지해주어야 한다고. 그 말은 내 마음에 저절로 새겨졌다. 초고를 읽어준 지인들은 애정 어린 비판을 아끼지 않았고, 여러 친구와 가족은 생각날 때마다 책의 안부를 물었다. 정성을 다하여 편집과 디자인을 맡아주신 선생님들께 깊은 감사의 마음을 전한다. 이 책에 실려 있을 모든 오류와 실수는 저자에게 책임이 있다. 기회가 있을 때마다 고치고 다듬어 나가겠다.

①

②

③
두이스부르크
Duisburg

④

⑤

⑦

⑬

브레멘
Bremen

⑯

베를린
Berlin

데사우
Dessau

⑫

드레스덴
Dresden

⑨

쾰른
Köln

브륄
Brühl

카셀
Kassel

바이마르
Weimar

⑧

⑮

⑪

⑥
⑭

슈투트가르트
Stuttgart

⑩

가 볼 만 한 곳

## 01 모더존-베커와 브레멘

① **브레멘, 파울라 모더존-베커 미술관** Paula Modersohn-Becker Museum
세계에서 처음으로 오로지 한 명의 여성 미술가를 위해서 마련된 미
술관. 브레멘의 '뵈트허슈트라세'에 자리 잡았다. 미술관도 볼 만하지
만, 빨간 벽돌 건물이 빼곡히 들어찬 골목 자체도 볼거리다.

② **브레멘, 쿤스트할레** Kunsthalle Bremen
파울라 모더존-베커 미술관에서 도보로 갈 수 있는 국립미술관. 파울
라의 초기 자화상을 포함해서 보르프스베데 미술가들의 작품도 소장
하고 전시한다. 이 밖에 17세기 네덜란드 회화, 18세기 이탈리아 회화,
19~20세기 독일 및 프랑스 미술 등 볼 만한 작품들이 수두룩하다.

## 02 렘브루크와 두이스부르크

③ **두이스부르크, 빌헬름 렘브루크 미술관** Wilhelm Lehmbruck Museum
한 명의 조각가에게 헌정된 시립미술관이다. 1964년 개관하면서 조각
가 이름을 시립미술관 명칭으로 빌려왔다. 이름에 맞게 작가가 남긴
거의 모든 유작을 고스란히 보존하고 전시한다. 조각의 역사에 관심
있는 이에게 안성맞춤이다.

④ 베를린, 다리파 미술관 Brücke Museum

다리파 미술가들의 작품 150점을 상설 전시한다. 다리파 미술가들이 보여준 우정 어린 공동 창작과 독일 표현주의 미술이 쌓은 업적을 기리는 장소다.

⑤ 베를린, 신국립미술관 Neue Nationalgalerie

키르히너의 〈포츠담 광장〉을 비롯하여 다리파와 독일 표현주의 미술가들이 남긴 다양한 작품을 볼 수 있다. 이 밖에도 현대미술 상설전과 기획전이 볼 만하다.

⑥ 쾰른, 루트비히 미술관 Ludwig Museum

키르히너의 〈어떤 미술가 그룹〉을 비롯하여 1910년대 대도시 풍경화를 볼 수 있다. 독일에서 가장 큰 규모의 미국 팝아트와 피카소 컬렉션을 소장한 곳이기도 하다.

## 04 콜비츠와 베를린

⑦ 베를린, 케테 콜비츠 미술관 Käthe-Kollwitz-Museum Berlin

베를린의 치과의사 카테 파브 펠트 로이스낸이 자신의 수집품을 기증하면서 1986년 개관한 사립미술관이다. 콜비츠의 드로잉 70점, 판화 100점, 갖가지 포스터 원작을 소장하고 전시한다.

⑧ 쾰른, 케테 콜비츠 미술관 Käthe-Kollwitz-Museum Köln

독일에서 콜비츠 작품을 가장 많이 소장한 미술관이다. 소장 목록은 콜비츠의 드로잉 약 300점, 판화 500점을 비롯하여 콜비츠가 제작한 모든 포스터 원작과 조각 등을 아우른다. 쾰른 저축은행이 세운 사립미술관으로서 콜비츠 사망 40주기를 맞아 1985년 개관했다.

## 05 딕스와 드레스덴

⑨ 드레스덴, 근대거장미술관 Galerie Neue Meister

딕스의 〈전쟁〉을 소장하고 상설 전시하는 미술관이다. 드레스덴의 알
베르티눔에 자리 잡고 있으며, 프리드리히의 〈산 중의 십자가〉와 〈달
을 바라보는 두 남자〉를 소장한 곳이기도 하다.

⑩ 슈투트가르트, 슈투트가르트 미술관 Stuttgart Kunstmuseum

세계에서 가장 방대한 오토 딕스 컬렉션을 소장한 시립미술관이다.
소장품은 총 250여 점에 이르며, 딕스의 절정기 작품인 〈대도시〉를 볼
수 있다.

## 06 바우하우스의 그로피우스와 바이마르

⑪ 바이마르, 바우하우스 박물관 Bauhaus Museum

바이마르 독일국립극장 맞은편에 위치한다. 그로피우스가 남긴 공방
작업 165점이 컬렉션의 토대를 이룬다. 여기에 시민들의 기증품이 더
해졌다. 2015년 신축 건물을 지었다.

⑫ 데사우, 바우하우스 Bauhaus Dessau

데사우에는 그로피우스가 설계한 바우하우스 건물뿐 아니라 바우하
우스 교수들이 기거했던 '마이스터 하우스'도 남아 있다. 바우하우스
기숙사에서 숙박도 가능하다. 남쪽의 데사우-퇴르텐까지 가본다면,
바우하우스에서 설계한 주택단지도 관람할 수 있다.

⑬ 베를린, 바우하우스 아카이브 Bauhaus-Archiv

그로피우스가 생전에 다름슈타트에 세우고자 했던 바우하우스 아카
이브의 설계도면을 복원하여 세워진 건축물이다. 바우하우스 컬렉션
뿐 아니라 다양한 현대 디자인 관련 전시를 선보인다.

### ⑭ 쾰른, 루트비히 미술관 Ludwig Museum

에른스트가 남긴 대표작 〈친구들의 랑데부〉와 〈세 명의 증인 앙드레 브르통, 폴 엘뤼아르, 그리고 예술가 앞에서 아기예수를 벌주는 성모〉를 상설 전시한다.

### ⑮ 브륄, 막스 에른스트 미술관 Max Ernst Museum

2005년 에른스트의 출생지에서 개관했다. 2001년 세워진 막스 에른스트 재단이 브륄 시와 쾰른 저축은행 및 라인란트 지역연맹과 함께 운영한다. 에른스트가 남긴 거의 모든 판화 작품과 700여 점의 사진 자료, 작가가 소장했던 70여 점의 조각품을 소장한 미술관이다.

## 08 《퇴폐미술전》과 《카셀 도쿠멘타》

### ⑯ 카셀, 프리데리치아눔 미술관 Fridericianum Museum

5년마다 열리는 《카셀 도쿠멘타》의 주전시장이다. 18세기에 지어진 신고전주의 건축물로서 유럽에서 처음으로 순수하게 미술관 용도로 세워진 공공건물이다. 《카셀 도쿠멘타》는 주전시장 외에도 도시의 여러 건물들을 활용한다.

인 용 출 처

---

서문: 독일과 독일인 미술가

1 닐 맥그리거, 『독일사 산책』, 김희주 옮김, 옥당, 2016, 312쪽.
2 Herrmann Zschoche (ed.), *Caspar David Friedrich. Die Briefe*, Hamburg, 2006, p. 64.
3 앞과 같음.
4 노르베르트 볼프, 『카스파 다비트 프리드리히』, 이영주 옮김, 마로니에북스, 2005, 40~41쪽 참조.
5 Steffen Martus, *Die Brüder Grimm. Eine Biographie*, Berlin, 2013, p. 203~222. 손관승, 『그림 형제의 길』, 바다출판사, 2015, 53~61쪽 참조.
6 프리드리히가 아른트에게 1814년 3월 12일 보낸 편지. Herrmann Zschoche, 앞의 책, p. 86.
7 Johannes Grave, *Friedrich*, München, 2012, p. 206에서 재인용.
8 William Vaughan, *Friedrich*, London, 2004, p. 309~332 참조.

---

01 저는 저입니다: 모더존-베커와 브레멘

1 베레나 크리거, 『예술가란 무엇인가』, 조이한, 김정근 옮김, 휴머니스트, 2010, 239쪽.
2 Felix Zimmermann, *Die Böttcherstrasse Bremen*, Berlin, 2009, p. 12.
3 Mario-Andreas von Lüttichau, " 'Deutsche Kunst' und 'Entartete Kunst' ", Peter-Klaus Schuster (ed.), *Die 'Kunststadt' München 1937. Nationalsozialismus und 《Entartete Kunst》*, Darmstadt, 1998, p. 109.
4 케네스 클라크, 『누드의 미술사』 (1972), 이재호 옮김, 열화당, 2002, 103쪽.
5 스티븐 컨, 『문학과 예술의 문화사 1840~1900』, 남경태 옮김, 휴머니스트, 2005, 126쪽.
6 존 리월드, 『인상주의의 역사』, 정진국 옮김, 까치, 2006, 69~75쪽.
7 라이너 슈탐, 『짧지만 화려한 축제』, 안미란 옮김, 솔, 2011, 14쪽.
8 Wolfgang Ruppert, *Der moderne Künstler. Zur Sozial- und Kulturgeschichte der kreativen Individualität in der kulturellen Moderne im 19. und frühen 20. Jahrhundert*, Frankfurt a. M., 2000, p. 154~155.
9 버지니아 울프, 『자기만의 방』, 이소연 옮김, 펭귄 클래식 코리아, 2015, 151쪽.
10 라이너 마리아 릴케, 『보르프스베데. 로댕론』, 장미영 옮김, 책세상, 2000, 95쪽.
11 라이너 슈탐, 앞의 책, 101쪽.
12 휘트니 채드윅, 『여성, 미술, 사회』, 김이순 옮김, 시공아트, 2006, 355쪽.
13 라이너 슈탐, 앞의 책, 148, 157쪽.

14 라이터 슈탐, 앞의 책, 163쪽.

15 라이너 슈탐, 앞의 책, 174쪽.

16 라이너 마리아 릴케, 『형상시집, 신시집, 진혼곡, 마리아의 생애, 두이노의 비가, 오르페우스에게 바치는 소네트』, 김재혁 옮김, 책세상, 2000, 415쪽 참조.

17 야로미르 말레크, 『이집트 미술』, 원형준 옮김, 한길아트, 2003, 396쪽.

18 라이너 슈탐, 앞의 책, 219쪽.

19 라이너 마리아 릴케, 앞의 책, 396쪽.

20 라이너 마리아 릴케, 『예술론(1893~1905). 현대 서정시, 사물의 멜로디, 예술에 대하여 외』, 장혜순 옮김, 책세상, 2000, 168쪽.

## 02 정확한 자세로 좌절하기: 렘브루크와 두이스부르크

1 허버트 리드, 『조각이란 무엇인가』(1954), 이희숙 옮김, 열화당, 1995, 13쪽.

2 Georges Duby, Jean-Luc Daval, *Skulptur. Von der Antike bis zur Gegenwart*, Köln, 1991, p. 954.

3 Christian Lenz, *Rodin und Helene von Nostiz*, München 1999; Hans-Dieter Mück, *Wilhelm Lehmbruck 1881 - 1919. Leben, Werk, Zeit*, Weimarer Verlagsgesellschaft, 2014, p. 648~649에서 재인용.

4 Friedrich Ahlers-Hestermann, "Der Deutsche Künstlerkreis des Café du Dôme in Paris", *Kunst und Künstler*, Berlin, 1918, pp. 369~401.

5 알렉산더 아르키펭코가 1962년 2월 14일 한 지인에게 보낸 편지. *Wilhelm Lehmbruck Museum, Duisburg*, Duisburg, 1964, p. 79에서 재인용.

6 Karl Hofer, *Erinnerungen eines Malers*(1948); Hans-Dieter Mück, 앞의 책, p. 125에서 재인용.

7 Hans-Dieter Mück, 앞의 책 p. 129에서 재인용.

8 Julius Meier-Graefe, *Tagebuch 1903 - 1917*; Hans-Dieter Mück, 앞의 책 p. 129에서 재인용.

9 Theodore Roosevelt, "A layman's view of an art exhibition" (1913년 3월 29일), Hans-Dieter Mück, 앞의 책, p. 171에서 재인용.

10 Julius Meier-Graefe, "Lehmbrucks fünfzigster Geburtstag am 4. Januar", in: *Frankfurter Zeitung*(1932년 1월 5일자); Hans-Dieter Mück, 앞의 책 p. 197에서 재인용.

11 허버트 리드, 『간추린 서양 현대조각의 역사』, 김성희 옮김, 시공아트, 2009, 24쪽.

12 스티브 커, 『시간과 공간의 문화사 1880 - 1918』, 박성관 옮김, 휴머니스트, 2004, 398~440쪽.

13 Guillaume Apollinaire, "Le sculpteur Lehmbruck", in: *Journal de Paris*, 1914년 6월 26일.

14 Paul Westheim, *Erinnerungen an W. L.* (1964); Hans-Dieter Mück, 앞의 책 p. 239에서 재인용.

15 에리히 헤켈이 1962년 8월 16일 한 지인에게 보낸 편지; Hans-Dieter Mück, 앞의 책 p. 279에서 재인용.

16 Fritz Stahl, "Niggerei", in: *Berliner Tageblatt*, 1916년 2월 6일.

17 Hans Richter, "Wilhelm Lehmbruck - Der Weltentrückte", in: H. Richter, *Dada-Profile*, Zürich, 1961, p. 76.

18 칸트가 야콥 지기스문트 베크에게 1794년 7월 1일 보낸 편지, 미셸 푸코, 『칸트의 인간

학에 관하여』, 김광철 옮김, 문학과지성사, 2012, 42쪽.

19 Fritz von Unruh, "Wilhelm Lehmbruck", *Sämtliche Werke*, Bd. 17, Berlin 1979, p. 432~434; Hans-Dieter Mück, 앞의 책 p. 594에서 재인용.

20 Claire Goll, *Ich verzeihe keinem*, Bern, 1978, p. 92.

21 Käthe Kollwitz, *Die Tagebücher 1908-1943*, München, 2012, p. 417.

## 03 표현하는 자, 파시즘의 적: 다리파의 키르히너와 베를린

1 Rita E. Täuber, "Annäherungen. Kunst und Prostitution im Kaiserreich", in: *Der Potsdamer Platz. Ernst Ludwig Kirchner und der Untergang Preussens*, Berlin, 2001, p. 33~37.

2 키르히너가 구스타브 쉬플러에게 1916년 11월 12일 보낸 편지. Wolfgang Henze (ed.), *Ernst Ludwig Kirchner – Gustav Schiefler. Briefwechsel 1910 – 1935/1938*, Stuttgart, 1990, p. 83.

3 이성숙, 『매매춘과 페미니즘, 새로운 담론을 위하여』, 책세상, 2002, 83~96쪽.

4 키르히너가 크노브라우흐에게 1929년 2월 14일에 보낸 편지, Gertrud Knoblauch (ed.), *Ernst Ludwig Kirchner. Briefwechsel mit einem jungen Ehepaar 1927-1937. Elfriede Dümmler und Hansgeorg Knoblauch*, Bern, 1989, p. 51.

5 Hans Kinkel, "Aus einem Gespräch mit Erich Heckel", *Das Kunstwerk XII. 3*, 1958, p. 24.

6 Gerd Presler, *Die Brücke*, Reinbeck, 2007, p. 10에서 재인용.

7 Friedrich Nietzsche, *Also sprach Zarathustra*, Deutscher Taschenbuch Verlag, 1999, p. 16~17.

8 Roman Norbert Ketterer, *Dialoge. Bildende Kunst. Kunsthandel*, Stuttgart, Zürich, 1988, p. 42.

9 수잔 벅 모스, 『발터 벤야민과 아케이드 프로젝트』, 김정아 옮김, 문학동네, 2004, 27쪽.

10 Klaus von Beyme, *Das Zeitalter der Avantgarden. Kunst und Gesellschaft 1905 – 1955*, München, 2005, p. 241.

11 Lucius Grisebach, (ed.), *Ernst Ludwig Kirchners Davoser Tagebuch*, Ostfildern, 1997, p. 128.

12 Klaus von Beyme, 앞의 책, p. 112.

13 빌헬름 라이히, 『파시즘의 대중심리』, 황선길 옮김, 그린비, 2006, 22쪽.

## 04 예술가여, 당신은 무엇을 두려워하는지: 콜비츠와 베를린

1 魯迅, "深夜記", 정하은 편저, 『케테 콜비츠와 魯迅』, 열화당, 1986, 85쪽.

2 카테리네 크라머, 『케테 콜비츠. 전재 여류판화가의 사랑과 분노의 자화상』, 이순례, 척영진 옮김, 실천문학사, 1991. 민혜숙, 『케테 콜비츠. 죽음을 영접하는 여인』, 재원, 1995. 케테 콜비츠, 『케테 콜비츠』, 전옥례 옮김, 운디네, 2004. 조명식, 『케테 콜비츠』, 재원, 2005. 전성원, "세상의 모든 폭력에 저항한 화가. 케테 콜비츠", 『아름다운 세상을 꿈꾸다』, 낮은산, 2009.

3 Muriel Rukeyser, "Käthe Kollwitz", *The Collected Poems of Muriel Rukeyser*, University of Pittsburgh Press, 2006.

4 케테 콜비츠, 『케테 콜비츠』, 전옥례 옮김, 운디네, 2004, 426~427쪽.

5 토니 클리프, 『여성해방과 혁명』, 이나라 외 옮김, 책갈피, 2008, 119~146쪽.

6 Käthe Kollwitz, *Die Tagebücher 1908 – 1943*, München, 2012, p. 116~117.

7 Käthe Kollwitz, "Rückblick auf frühere Zeit" (1941), 앞의 책, p. 741. 케테 콜비츠, 앞의 책, 426쪽 참조.

8 곰브리치, 『서양미술사』, 백승길 옮김, 예경, 1997, 566쪽.

9 곰브리치, 앞의 책, 508쪽.

10 즈느비에브 라캉브르 외, 『밀레』, 이정임 옮김, 창해, 2000, 94쪽.

11 라이너 마리아 릴케, 『보르프스베데. 로댕론』, 장미영 옮김, 책세상, 2000, 21~23쪽.

12 프리드리히 엥겔스, 『영국 노동계급의 상황』(1845), 이재만 옮김, 라티오, 2014, 43쪽.

13 페르낭 브로델, 『물질문명과 자본주의 III-2』, 주경철 옮김, 까치, 2008, 782~783쪽.

14 하이네 외, 『아침저녁으로 읽기 위하여』, 김남주 옮김, 푸른숲, 2001, 17쪽.

15 게르하르트 하우프트만, 『길쌈쟁이들』, 전동열 옮김, 성균관대학교 출판부, 1999, 60쪽.

16 Erwin Panofsky, *The Life and Art of Albrecht Dürer* (1943), Princeton University Press, 2005, p. 3.

17 토마스 만, 『마의 산』(하), 홍성광 옮김, 을유문화사, 2008, 99쪽.

18 Yvonne Schymura, *Käthe Kollwitz 1867 - 2000. Biographie und Rezeptionsgeschichte einer Deutschen Künstlerin*, Essen, 2014, p. 122.

19 콜비츠가 첫째 아들에게 1911년 6월 25일 보낸 편지, Yvonne Schymura, 위의 책, p. 123 에서 재인용.

20 Käthe Kollwitz, *Die Tagebücher 1908 - 1943*, München, 2012, p. 80.

21 Käthe Kollwitz, 앞의 책, p. 690.

22 Käthe Kollwitz, 앞의 책, p. 202.

23 Käthe Kollwitz, 앞의 책, p. 704~705.

---

## 05 바이마르 공화국의 가장자리: 딕스와 드레스덴

1 존 엘리스, 『참호에 갇힌 제1차 세계대전』, 정병선 옮김, 마티, 2009, 146~147쪽.

2 Britta Schmitz, "Otto Dix' Flandern 1934 - 36", Wulf Herzogenrath (ed.), *Otto Dix. Zum 100. Geburtstag 1891 - 1991*, Galerie der Stadt Stuttgart, Nationalgalerie Stattliche Museen Preussischer Kulturbesitz Berlin, 1991, p. 269에서 재인용.

3 오토 딕스의 1963년 육성 녹음, Wulf Herzogenrath (ed.), 앞의 책, p. 14에서 재인용.

4 오토 딕스의 1961년 인터뷰, Wulf Herzogenrath (ed.), 앞과 같음.

5 커트 보네거트, 『제5도살장』, 박웅희 옮김, 아이필드, 2007, 31쪽.

6 Britta Schmitz, 앞의 글, p. 270에서 재인용.

7 Sylbia von Harden, "Erinnerungen an Otto Dix", in: *Frankfurter Rundschau* (1959. 3. 25), Wulf Herzogenrath (ed.), p. 205에서 재인용.

8 오토 딕스의 1965년 인터뷰, Wulf Herzogenrath (ed.), p. 21에서 재인용.

9 수지 오바크, 『몸에 갇힌 사람들』, 김명남 옮김, 창비, 2011.

10 Lothar Fischer, *Otto Dix. Ein Malerleben in Deutschland*, Berlin 1981, p. 28. Sergiusz Michalski, *Neue Sachlichkeit*, Köln, 2003, p. 61에서 재인용.

11 오토 딕스의 1965년 인터뷰, Eugen Keuerleber, "Otto Dix - Grafik der Zwanziger Jahre. Radierzyklus 〈Der Krieg〉", *Otto Dix. Kritische Grafik 1920-1924*, Stuttgart, 2002, p. 17에서 재인용.

12 프리드리히 니체, 『차라투스트라는 이렇게 말했다』, 정동호 옮김, 책세상, 2014, 502쪽.
13 Wulf Herzogenrath (ed.), 앞의 책, p. 23.
14 오토 딕스의 1934년 6월 20일자 편지, Wulf Herzogenrath (ed.), 앞의 책, p. 23.
15 오토 딕스의 1966년 인터뷰, Eugen Keuerleber, 앞의 글, p. 18.

## 06 기계미학 시대의 유토피아: 바우하우스의 그로피우스와 바이마르

1 프랭크 휘트포드, 『바우하우스』, 이대일 옮김, 시공아트, 2007, 195~196쪽.
2 Ulrike Müller, *Bauhaus-Frauen. Meisterinnen in Kunst, Handwerk und Design*, München, 2009. p. 9
3 Magdalene Droste, *Bauhaus 1919-1933*, Köln, 2002, p. 40.
4 Paul Scheerbart, *Glasarchitektur* (1914) 참조. Barbara Lange (ed.), *Geschichte der Bildenden Kunst in Deutschland. Vom Expressionismus bis heute*, München, 2006, p. 343.
5 프랭크 휘트포드, 앞의 책, 202~203쪽. 번역은 필자가 수정함. 독일어 원문은 Magdalena Droste, 앞의 책, p. 18~19 참조.
6 하겐 슐츠, 『새로 쓴 독일역사』, 반성완 옮김, 지와사랑, 2008, 226~229쪽. 양동휴, 김영완, 『중부 유럽 경제사』, 미지북스, 2016, 210쪽.
7 바실리 칸딘스키, 『점. 선. 면』(1926), 차봉희 옮김, 열화당, 2008, 63~64쪽.
8 하요 뒤히팅, 『바우하우스』, 윤희수 옮김, 미술문화, 2007, 34~35쪽.
9 슐렘머가 오토 마이어-엠덴에게 1922년 3월 말에 보낸 편지, Oskar Schlemmer, *Idealist der Form. Briefe, Tagebücher, Schriften*, Leipzig, 1989, p. 83~84.
10 빅터 파파넥, 『인간을 위한 디자인』, 현용순, 조재경 옮김, 미진사, 2009, 59쪽.
11 카시와기 히로시, 『20세기의 디자인』, 강현주, 최선녀 옮김, 조형교육, 1999, 58쪽.
12 리처드 세넷, 『장인』, 김홍식 옮김, 21세기북스, 2010, 179~180쪽.
13 전진성, 『상상의 아테네. 베를린, 도쿄, 서울』, 천년의상상, 2015, 207쪽.
14 프랭크 휘트포드, 앞의 책, 207~208쪽에서 재인용.
15 Oskar Schlemmer, 앞의 책, p. 82.
16 리처드 세넷, 앞의 책, 184쪽.
17 스티븐 컨, 『시간과 공간의 문화사』, 박성관 옮김, 휴머니스트, 2004, 438쪽.
18 지그프리트 기디온, 『공간, 시간, 건축』, 김경준 옮김, 시공문화사, 2005, 440쪽.
19 Gilbert Lupfer, Paul Sigel, *Gropius 1883-1969*, Köln, 2004, p. 18.
20 Rosalind Krauss, *Art since 1900*, London, 2004, p. 187.
21 Krisztina Passuth, *Moholy-Nagy*, Weingarten, 1986, p. 65.
22 M. Halama, *Transparentfolien*, Berlin, 1932, p. 203.
23 이반 일리치, 「정주, 되찾아야 할 삶의 기술」, 『과거의 거울에 비추어』, 권루시안 옮김, 느린걸음, 2013, 74쪽.

## 07 인간은 넓고, 아름다움은 수수께끼: 에른스트와 쾰른

1 메리 디어본, 『페기 구겐하임』, 최일성 옮김, 을유문화사, 2006, 290쪽.
2 한스 리히터, 『다다. 예술과 反예술』, 김채현 옮김, 미진사, 1994, 249쪽.

3 스튜어트 월턴, 『인간다움의 조건』, 이희재 옮김, 사이언스북스, 2012, 108쪽.

4 Lothar Fischer, *Max Ernst mit Selbstzeugnissen und Bilddokumenten*, Reinbek, 2013, p. 34.

5 디트마 엘거, 『다다이즘』, 김금미 옮김, 마로니에북스, 2008, 74쪽.

6 Lothar Fischer, 앞의 책, p. 35.

7 지그문트 프로이트, 『농담과 무의식의 관계』, 임인주 옮김, 열린책들, 2015, 18쪽.

8 한스 리히터, 앞의 책, 249쪽.

9 도미니크 보나, 『세 예술가의 연인. 엘뤼아르, 에른스트, 달리, 그리고 갈라』, 김남주 옮김, 한길아트, 2000, 179~180쪽.

10 표도르 도스토옙스키, 『카라마조프 가의 형제들 1』(1880 ), 김연경 옮김, 민음사, 2013, 227쪽.

11 제임스 로드, 『자코메티. 영혼을 빚어낸 손길』, 신길수 옮김, 을유문화사, 2006, 140쪽.

12 막스 에른스트, 「회화를 넘어서」, 베르너 슈피스, 『막스 에른스트』, 박순철, 이정하 옮김, 열화당, 1994, 14쪽에서 재인용.

13 Werner Spies, *Max Ernst - Die Rückkehr der Schönen Gärtnerin*, Köln, 2000, p. 42~44.

14 에른스트 H. 곰브리치, 『서양미술사』, 백승길, 이종숭 옮김, 예경, 2007, 315~316쪽.

15 막스 에른스트의 1970년 2월 23일 인터뷰. "Die Frommen riefen dreimal Pfui.", 『Spiegel』.

16 E. Roditi, *Gespräche über Kunst*, Frankfurt, 1991, pp. 60~105; Klaus von Beyme, 앞의 책, p. 275에서 재인용.

17 Werner Spies, 앞의 책, p. 34.

---

## 08 나치의 블랙리스트: 《퇴폐미술전》과 《카셀 도쿠멘타》

1 데틀레프 포이케르트, 『나치 시대의 일상사』, 김학이 옮김, 개마고원, 2009, 287쪽.

2 앞의 책, 44쪽.

3 제바스티안 하프너, 『히틀러에 붙이는 주석』, 안인희 옮김, 돌베개, 2014, 110쪽.

4 볼프강 쉬벨부시, 『뉴딜, 세 편의 드라마』, 차문석 옮김, 지식의풍경, 2009, 149쪽.

5 양동휴, 김영완, 『중부유럽경제사』, 미지북스, 2016, 209~211쪽.

6 이경분, 『망명음악, 나치음악 - 20세기 서구음악의 어두운 역사』, 책세상, 2004, 26~33쪽.

7 W. Nerdinger, *Bauhaus-Moderne im Nationalsozialismus. Zwischen Anbiederung und Verfolgung*, München 1993; Klaus von Beyme, 앞의 책, p. 714에서 재인용.

8 Paul Klee, "Tagebuch Nr. 951", *Tagebücher, 1898 - 1918*, Köln, 1957; Eckhart Gillen, *Feindliche Brüder? Der Kalte Krieg und die deutsche Kunst 1945 - 1990*, Bonn, 2009, p. 97에서 재인용.

9 Erwin Panofsky, "Three Decades of Art History in the United States: Impressions of a Transplanted European", *Meaning in the Visual Arts*, Chicago, 1955, p. 332.

10 피터 왓슨, 『저먼 지니어스』, 박병화 옮김, 글항아리, 2015, 1057~1059쪽.

11 Mario-Andreas von Lüttichau, "《Deutsche Kunst》 und 《Entartete Kunst》", *Die 'Kunststadt' München 1937. Nationalsozialismus und 《Entartete Kunst》*, Darmstadt, 1998, p. 83~118.

12 괴벨스의 1937년 6월 5일자 일기, 랄프 게오르크 로이트, 『괴벨스, 대중선동의 심리학』,

김태희 옮김, 교양인, 2004, 553~554쪽에서 재인용.

13 이경분, 『프로파간다와 음악. 나치 방송 정책의 '낭만적 모더니즘'』, 서강대학교출판부, 2009, 159쪽.

14 아돌프 히틀러, 『나의 투쟁』, 서석연 옮김, 범우사, 1989, 25, 37쪽.

15 알베르트 슈페어, 『기억. 제3제국의 중심에서』, 김기영 옮김, 마티, 2007, 138쪽.

16 랄프 게오르크 로이트, 위의 책, 557쪽.

17 노르베르트 레버르트 외, 『나치의 자식들』, 이영희 옮김, 사람과사람, 2001, 118, 187쪽.

18 Harald Kimpel, "Warum gerade Kassel? Zur Etablierung des documenta-Mythos", *Kunstforum International*, Bd. 49, 1982, p. 23~32.

19 Volker Rattemeyer, Renate Petzinger, "Pars pro toto. Die Geschichte der Documenta am Beispiel des Treppenhauses des Fridericianums", *Kunstforum International*, Bd. 90, 1987, p. 334.

20 Dieter Westecker (ed.), *documenta-Dokumente 1955-1968*, Kassel, 1972.

21 Serge Guilbaut, *Wie New York die Idee der Modernen Kunst gestohlen hat. Abstrakter Expressionismus, Freiheit und Kalter Krieg*, Dresden, 1983, p. 24.

22 Werner Haftmann, *Malerei im 20. Jahrhundert. Eine Entwicklungsgeschichte, Bd. 1* (1954), München, 2000, p. 426.

23 알렉스 로스, 『나머지는 소음이다』, 김병화 옮김, 21세기북스, 2010, 528쪽.

24 프랜시스 스토너 손더스, 『문화적 냉전. CIA와 지식인들』, 유광태, 임채원 옮김, 그린비, 2016, 16쪽.

25 Eckhart Gillen, *Feindliche Brüder? Der Kalte Krieg und die deutsche Kunst 1945 – 1990*, Bonn 2009, p. 82~107.

26 다나 J. 해러웨이, 『한 장의 잎사귀처럼』, 민경숙 옮김, 갈무리, 2005, 214, 248쪽.

찾 아 보 기